姚熱備
2805.4 購於板橋誠品

給 爸、媽 和 SONJA

現 代 藝 術 啓 示 錄

An Art Odyssey in the Modernist Era

黃文叡 著

藝術家出版社

目錄

《自序》

在一次回台灣辦展覽的機會裡，有幸認識藝術家雜誌和出版社的發行人何政廣先生，在何先生的力邀下，開始執筆爲藝術家雜誌撰寫有關廿世紀藝術理論與批評的專題。雖說此專題是我研究及教學的領域，但要在藝術潮流最爲紛雜的現代藝術史中，理出一個脈絡，且讓理論與批評成爲論述藝術史的架構，工程之繁浩，內心不禁自忖該何以爲？尤其每當面對書架上滿滿的英、法文藝術史專著、論文、哲學、文化理論等相關著作，更使我愈加惶恐與徬徨，真不知該如何舖排這場與知識和時間的競賽？歷經近一年的撰稿，不斷地摸索以中文書寫西洋藝術史的方式，其間也參酌了多本台灣在此方面的譯著，試圖找出一種較能爲中文讀者接受與理解的寫作風格，然一直到寫畢現代藝術部分的最後一篇文章，在擱筆之餘，重頭反覆細讀，一遍又一遍，卻沒能找出自己滿意的一篇。在認清該事實之後，只好把原本要繼續的後現代藝術部分暫且擱置，回頭一再思索之前文章中所存在的論證與邏輯問題，加上積極徵詢前輩、同行及一般讀者的意見，著手增刪了其中多篇文章的理論基礎與論述內容，才勉強滿意將這些文章集結出書。雖然文章寫得簡略，但篇篇卻是嘔心瀝血之作，其中更不乏帶著謙卑的自省與深長的期許。

《現代藝術啓示錄》之所以定名爲啓示錄，不外是想要以此書來「拋磚」，以達「引玉」之效。近幾年來，台灣政府、藝文界對西洋藝術的引介，不遺餘力，公、私立美術館，每年皆有幾場大型的西洋藝術展，台灣的藝術家更是屢次躋身國際舞台，而相關的藝術史著作與當代藝評，更是汗牛充棟。然在這些令人引以爲傲的成績背後，卻往往獨漏了「專業」在此間所應扮演的角色。可喜的是——台灣有許多的「專業」，但可憂的也是——台灣有太多的「專業」；一時之間，「專業」充塞了這個蕞薾島國的街坊巷里，百家爭鳴，然標準卻莫衷一是。也許有人質疑：在任何東西皆可視爲一種藝術的年代裡，藝術還須什麼標準？此話乍聽下確實理直氣壯，但卻不察成就當代藝術的歷史法則：如果說任何東西皆可視爲一種藝術，絕非突然，必定有其因襲，不外是反叛或繼承前者下的產物，不可能脫離此一歷史法則，而獨立自創，或無中生有；再且，如任何東西皆可視爲一種藝術，不也是一種標準？這種標準便是建立在藝術理論的美學基礎上，而藝術史的理論更是藝術批評下

的產物。因此，唯有透過理論與批評的反覆論證，才能鑑古知今，繼往開來。然縱觀時下
的藝評，往往玩文字於股掌之間，偏重華麗、聳動的辭藻，貪圖口舌之快，脫史演出，祇
圖樹立自己風格的「專業」，罔顧藝評家所應具備的「專業」素養，使得讀者在「拜讀」
之後，往往汗流浹背、頭暈目眩，卻不知所云，只能自嘆所識淺薄、力有未逮。鑑於此，
筆者在修訂此書內容之時，便無時無刻不以此為借鏡，唯恐重蹈覆轍，起了不好的示範。
雖然筆者已盡所能在說理上力求清晰，在論證上更求精要，但理論的書籍，固然生硬，咀
嚼之間，往往雜而無味，希望除了有助眠功效之外，更期此書在西洋現代藝術理論與批評
的引介上，真能達到「引玉」之效。

此書能如期出版，除了感謝藝術家出版社何先生提攜後進之恩，使拙作能在藝術家雜誌上
逐期刊載，更十二萬分感謝藝術家雜誌的執行編輯林貞吟小姐這一年來在文字、圖版校正
和編輯上，所費的心血以及寶貴的意見。在書的編輯上，鄭佳欣小姐熬夜逐字校稿與書後
索引的編撰，除了感激之外，對她因此書而每每夜未眠，更是心懷愧意。最後，只能以戒
慎恐懼的心情，期待讀者能不吝給予指導與批評。

 序於紐約
1.28.2002

7

導論

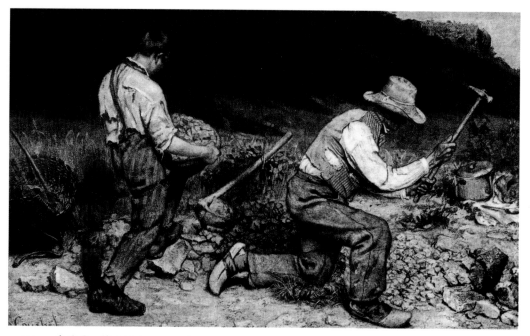

◆圖版1. 庫爾貝　採石工人　油彩、畫布　160 x 260 cm　1849　德勒斯登國立畫廊藏(已毀於第二次世界大戰)

◆圖版2. 馬內　草地上的午餐　油彩、畫布　214 x 270 cm　1849　巴黎奧塞美術館藏

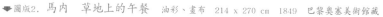

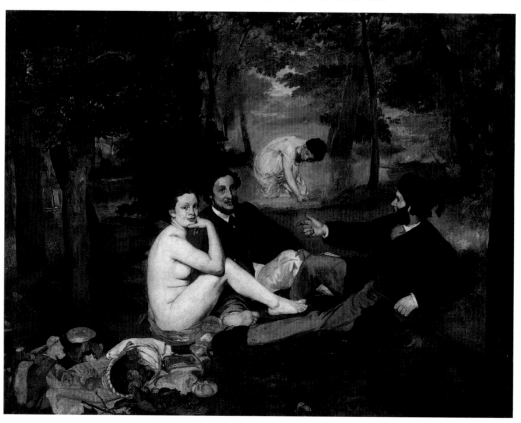

▲圖版3. 畢沙羅　Louveciennes的春天　油彩、畫布　53 x 82 cm　約1868-69　倫敦國家美術館藏

▼圖版4. 高更　雅各與天使纏鬥　油彩、畫布　73 x 92 cm　1888　愛丁堡蘇格蘭國家畫廊藏

導論

◆圖版5. 馬諦斯　生命的喜悦　油彩、畫布　171.3 x 238 cm　1905-06　美國賓州Barnes美術館藏

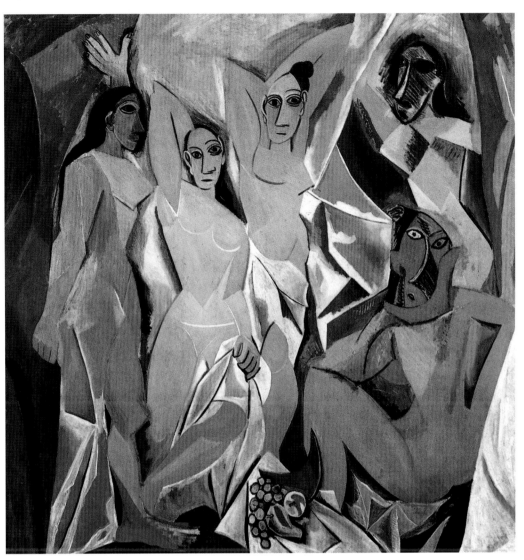

▲圖版6. 畢卡索　亞維儂姑娘　油彩、畫布　243 x 233 cm　1907　紐約現代美術館藏

平面立体主義の開始

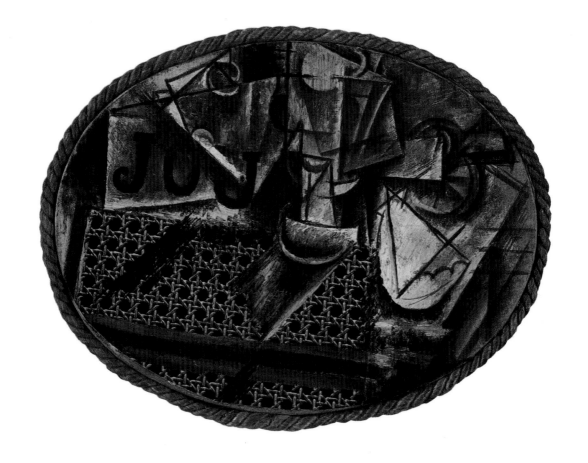

◆圖版7. 畢卡索　靜物和藤椅　拼貼　26.7 x 35 cm　1912　巴黎畢卡索美術館藏
◆圖版8. 薄丘尼　空間中的連續形態　銅雕　126.4 x 89 x 40.6 cm　1913　私人收藏

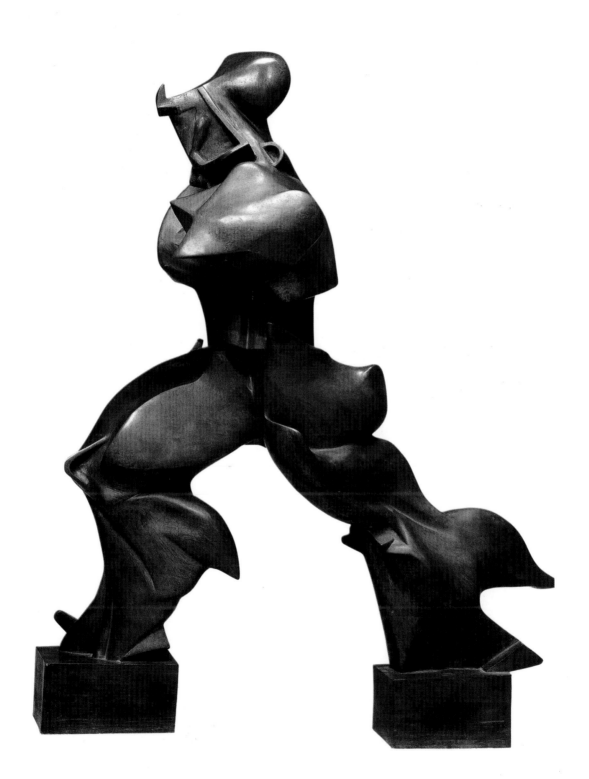

導論

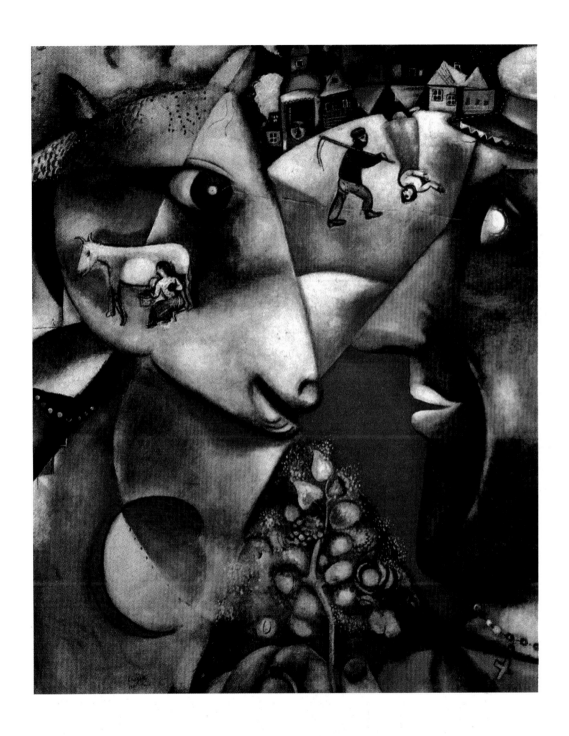

◀圖版9. 杜象　下樓梯的裸女人第二號　油彩、畫布　146 x 89 cm　1912　費城美術館藏
◀圖版10. 夏卡爾　我和村莊　油彩、畫布　191.5 x 151 cm　1911　紐約現代美術館藏

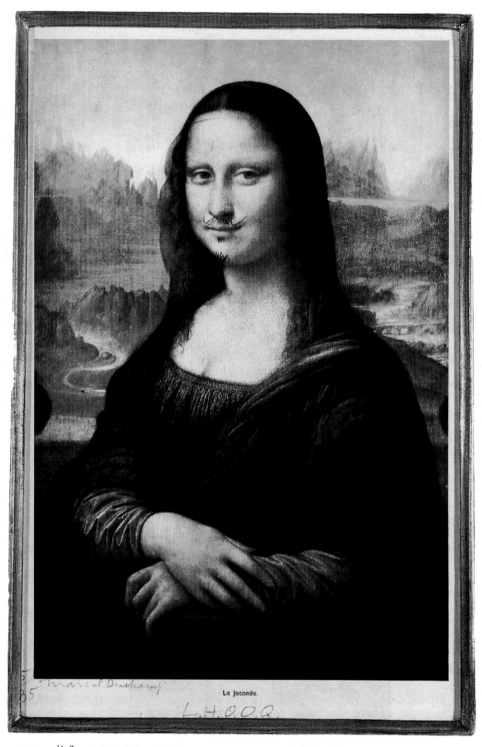

▲圖版11. 杜象　L.H.O.O.Q.　現成品　19.7 x 12.4 cm　1919　紐約私人收藏

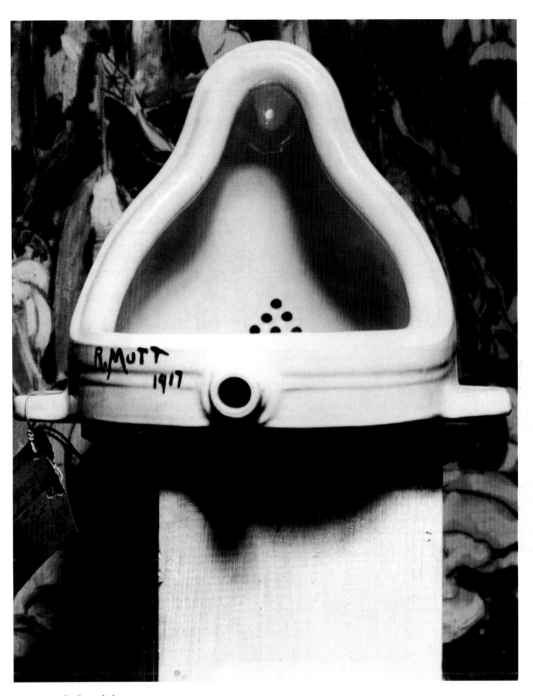

▲圖版12. 杜象　噴泉　現成品裝置，瓷製尿盆　23.5 x 18.8 x 60 cm　1917　史蒂格里茲攝，刊於《391》雜誌

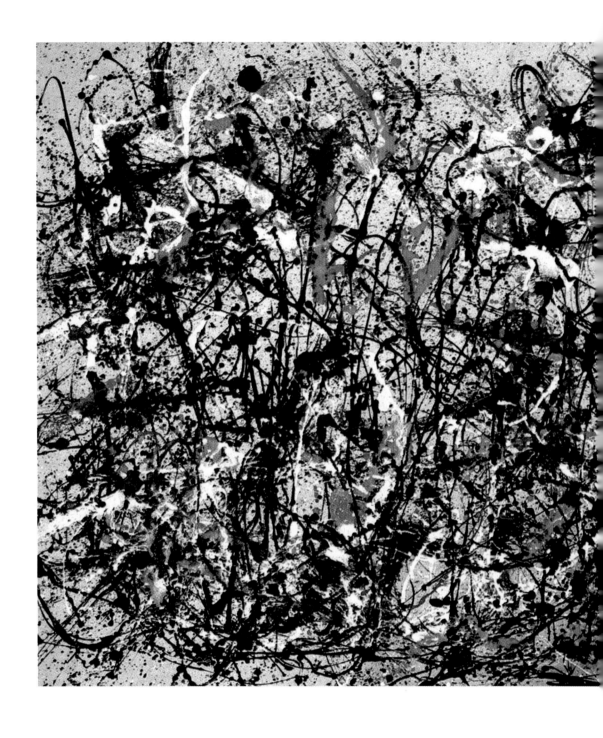

◆ 圖版13. 帕洛克　秋天的韻律第三十號　油彩、畫布　266 x 525 cm　1950　紐約大都會博物館藏

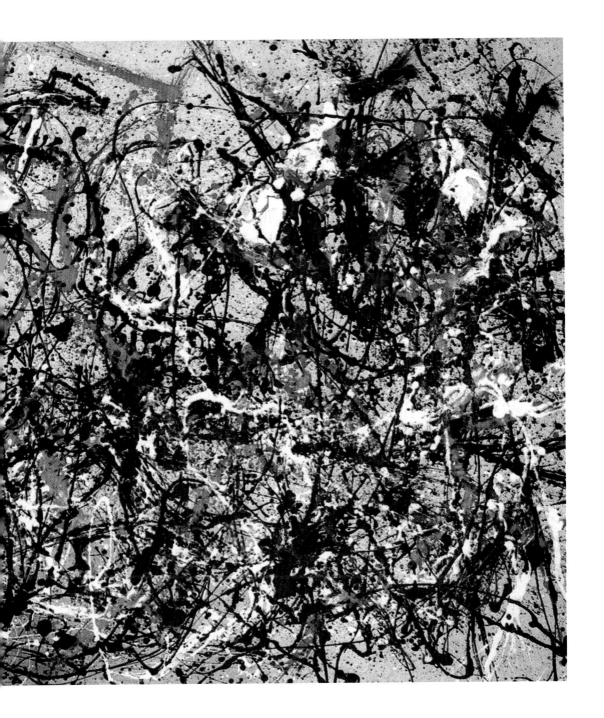

▲ 圖版14. 羅斯柯　橘和紅於紅上　油彩、畫布　235 x 162 cm　1954　私人收藏

▲ 圖版15. 安迪・沃荷　康寶濃湯罐頭　油彩、畫布　182.9 x 254 cm　1962　私人收藏

▲ 圖版16. 馬列維奇　絕對主義構圖　油彩、畫布　58.1 x 48.3 cm　1914　紐約現代美術館藏

一、現代藝術史中的理論與批評

《藝術字典》(Dictionary of Art)中「藝術批評」(art criticism)一詞的加註者艾金斯(James Elkins)曾說道：「至今尚無可茲信賴的藝術批評史，而對『藝術批評』一詞更缺乏普遍且共通的定義。」[1]加上長久以來藝術史學者往往將藝術史與藝術批評並列討論，使得藝術批評的角色與定位，仍停留在史與理論的範疇中，而無法獨立爲一門專業。但隨著廿世紀幾位重要藝評家的嶄露頭角，其鋒筆利唇所展現的媒體效應，確足以轉動整座現代藝術史的大法輪，舉凡藝術潮流的興衰、藝術風格的存廢，甚且藝術史觀的褒貶，皆操之其手。其實，凡涉「史」的領域，就非客觀。藝術史家對藝術品或藝術家的選取標準，往往在「事實」與「主觀」間形成拉鋸，或因個別的好惡、或因理念的不同、或因所扮演角色的輕重，對整部藝術史的著眼點，便有所區別。但慶幸的是，藝術史界尙無一人治史的前例，尤其在廿世紀紛擾的藝術環境中，藝術史家已無力就史論史，因爲所涉及的現代藝術史觀，已非藝術本身所能涵蓋，隨著辯證哲學、精神分析理論、社會學、符號學與人類學等學說的興起與地位的奠定，使得現代藝術史家在治史的同時，不得不重新思考這些新思潮所造成的衝擊與在藝術史中所扮演的角色，而作爲一個批評者，對當時人文環境的感知能力與掌握度，便微關著整部藝術史的架構與格局。鑑於此，有人將藝術史置於藝術批評的領域之下，認爲藝術史只是藝術批評工程中的理論基礎，然既爲基礎，便不能否定它的重要性，否則批評也只能流於口舌之爭。因此，理論與批評的相互搭配，才是建構藝術史的重要條件，缺一不可。但如果說藝術史家的責任在於替之前的藝術品或藝術風格作定位，而藝評家的責任在於對當代的藝術提出不同的視野與史觀，以便作爲藝術史家治史的依據，似乎又言過其實。因爲藝術史家與藝評家的角色互有重疊，很難釐清彼此的責任範圍。再且，批評往往不離史的範疇，唯有藉古鑑今才能有所比較，才能知其不同。因此，當論及藝術批評與藝術史，熟輕？熟重？便顯得幼稚而流於唇齒相譏。

雖然艾金斯提到，「至今尙無可茲信賴的藝術批評史」，但我們卻不能一筆抹殺前輩藝術史家或藝評家所作出的努力。一九三六年，藝術史家凡杜里(Lionello Venturi)率先出版《藝術批評史》(History of Art Criticism)。他從柏拉圖(Plato)學園第三代傳人贊諾克拉提斯

(Xenocrates)談起，討論了包括西塞羅(Cicero)在內的多位希臘、羅馬哲學家的文、哲論述，緊接著是中古時期的聖‧奧古斯汀(St. Augustine)及阿奎那斯(Thomas Aquinas)的哲學及神學論，然後是文藝復興(Renaissances)、巴洛克(Baroque)和新古典主義(Neo-Classicism)，最後以立體主義(Cubism)和超現實主義(Surrealism)對傳統美學的反叛作結尾。整本書的結構依著時間的進程而走，上溯西元前四世紀的古希臘，下至廿世紀初的歐洲，縱橫古今兩千年。貝考克(Gregory Battcock)曾爲該書作導言，雖極力釐清藝術批評與藝術史的差別，但凡杜里中規中矩的論述方式，卻很難讓人分辨他的批評史與藝術史的不同。直到美國藝評家格林伯格(Clement Greenberg)的出現，藝術批評才逐漸站穩了它的腳步。格林伯格曾被《紐約時報》(The New York Times)的資深評論家所羅門(Deborah Solomon)譽爲：「最具影響力的美國藝評家...形式主義(Formalism)的守護神。」[2]他最爲人稱道的是，一九四〇年間大力提攜馬哲威爾(Robert Motherwell)等當時尚沒沒無聞的抽象表現主義(Abstract Expressionism)畫家，而其中以對帕洛克(Jackson Pollock)的挖掘，促成了美國藝術走向世界舞台，使二次大戰後的藝術發展重心，由巴黎轉向紐約。格林伯格一直寄望以一種前衛的藝術革命來帶動整個社會的發展。對他而言，抽象表現藝術家在表現個人意識上的勇氣，就是一種革命；但他卻極力排斥資本主義在高質文化中所造成的負面影響，爲此他創出了一個獨特的語彙——「媚俗」(kitsch)，用以解釋高藝術(high art)在資本社會的污染下，轉而依附低俗、粗鄙等不堪的一種文化現象。至今，他所獨創的許多批評語彙，仍爲之後的藝評家所延用。而格林伯格在他藝評生涯中的另一大建樹，就如所羅門所言：「是現代繪畫法則的領訂者」[3]，而此法則便是所謂的形式主義。雖然關於「形式」的辯論，可遠溯至古希臘時期，但「形式主義」一詞卻往往與現代藝術脫離不了關係，特別是主張該理論最力的三位藝術史評界的先驅——貝爾(Clive Bell)、傅萊(Roger Fry)及格林伯格，皆強調藝術創作應固守構成形式的基本視覺要素——色彩、形態、尺寸和結構，而不應摻雜創作者的意圖或任何社會功能。貝爾在一九一四年出版的《藝術》(Art)論文集中，曾提出「重要形式」(significant form)的基礎理論，但此理論在第一次大戰前的藝術環境中，卻沒有激起太大的連漪，很多人將之視爲只是「藝術爲藝術」(Art for Art's Sake)的另一波陳腔濫調。直到格林伯格對抽象表現藝術家及「色區」(Color-Field)畫家的高度支持與讚譽，才使得「形式」在純粹「抽象」的領域中找到了它的立足點。直至今日，格林

伯格的理論與批評風格仍備受爭議[4]，雖然許多現今的學者仍推崇他對現代藝術史的貢獻，但他過於狹隘的形式主義，在廿世紀的後半個世紀裡，卻遭受了嚴屬的考驗與挑戰。

其中與格林伯格持相反觀點的英國藝評家羅倫斯‧歐羅威(Lawrence Alloway)，以發表「藝術與大眾媒體」(The Arts and the Mass Media)一文，確立了普普藝術(Pop Art)的地位，而聲名大噪。歐羅威於一九六一年來到美國，並於一九六二至六六年間出任紐約古根漢美術館(Solomon R. Guggenheim Museum)的策展人，極力推荐美國的普普藝術家，如李奇登斯坦(Roy Lichtenstein)、安迪‧沃荷(Andy Warhol)、奧丁堡(Claes Oldenburg)和強斯(Jasper Johns)等人的作品。他的重要著作包括《美國普普藝術》(American Pop Art)、《專論一九四五年後的美國藝術》(Topics in American Art Since 1945)和《李奇登斯坦》(Roy Lichtenstein)等等，與藝術批評相關的重要文章有——「正在擴張與消逝的藝術品」(The Expanding and Disappearing Work of Art)、「藝術批評的使用與侷限」(The Uses and Limits of Art Criticism)，和有關女性命題的論述——「七〇年代的女性藝術」(Women's Art in the Seventies)、「女性藝術與藝術批評的不足」(Women's Art and the Failure of Art Criticism)等，皆是了解六、七〇年代藝術現象不可或缺的重要材料。歐羅威與格林伯格的藝術觀點大爲不同，他力主藝術必須與日常生活接連，他提到：「我從不認爲藝術可以完全跳脫我們的文化範疇。」[5]此外，他更著眼於藝術家的社會角色、意識型態與其創作意圖和觀者的詮釋之間所產生的互動，他認爲：「觀眾的功能性角色在於決定該如何詮釋一件作品。」[6]也就是說，當一件藝術品創作完成之後，它必須具備與觀眾溝通的語彙，如此才不致於流形式之爭；他甚至力主藝評家大可參考或採用藝術家對自己作品的評論與觀點，使一件作品的詮釋更趨完整。而歐羅威與格林伯格這一前一後的不同論調，恰好搭起了四〇至七〇年代現代藝術史的骨架。

在歐羅威與格林伯格之後的藝評家，以克萊謨(Hilton Kramer)的保守論調較受爭議。克萊謨早期爲《紐約時報》撰寫藝評，後來自創《新標準》(New Criterion)雜誌，主張藝術的價值取決於美學上的自主；呼籲以「質」(quality)爲藝術的共通法則；將藝術家視爲與社會對抗的天才；強調必須發展以視覺掛帥的藝術典範[7]。雖然這種以「質」爲基準的論調，

意在勾起人們對古希臘、羅馬的古典情操，但鑑古卻不論今，不但否定了人類幾千年來在藝術上的努力，甚至把美學價值與道德價值分了開來。因此，許多之後的藝評家在不苟同其理論之餘，大都認為克萊謨的論調只不過是一種過度膨脹的白人美學觀；殊不知，世界上許多所謂大師級的藝術作品，乃社會知識下的產物，絕非獨獨基於美學上的考量。紐約惠特尼美術館(Whitney museum of American Art)的館長羅斯(David Ross)曾說：「克萊謨是一個天賦異稟的新保守派(Neo-Conservative)批評家，他不喜歡任何新藝術，其品味老舊且乏善可陳。我真希望他能敞開心胸看一看當今社會的模樣，試著了解其中各種不同的『質』，但他是不可能這樣作的。」[8]總括而言，克萊謨可說是個腦袋長在古代的藝評家，但他卻以替《紐約時報》撰寫藝評的優勢，在現代藝術史中掀起了不少驚濤駭浪，其間受其拔擢的藝術家有Richard Diebenkorn, Helen Frankenthaler和Bill Jensen，其著作包括《知識份子的曙光：冷戰時期的文化與政治》(The Twilight of the Intellectuals: Culture and Politics in the Era of the Cold War)、《抽象藝術：文化史》(Abstract Art: A Cultural History)、《前衛的年代：一九五六至七二年藝術大事紀》(The Age of the Avant-Garde: An Art Chronicle of 1956-1972)及《庸俗者的復仇：一九七二至八四年的藝術與文化》(The Revenge of the Philistines: Art and Culture, 1972-1984)等，對當時的藝術環境與文化現象也不乏真知灼見的批評。

現代藝術在進入七○年代之後，隨著女性意識的高漲，女性主義(Feminism)一躍而為藝術批評的重心，而其中的藝評家以亞琳・雷玟(Arlene Raven)和露西・李帕德(Lucy R. Lippard)為首。雷玟於一九八八年出版的重要著作《跨越：女性主義和社會關懷藝術》(Crossing Over: Feminism and Art of Social Concern)，意在跨越藝術史的藩籬，結合社會運動和美學觀點，她說：「跨越是進入一個新領域的途徑，而這個領域存在了無數被女性主義和社會變遷所激發的美國藝術家。」[9]為該書作導言的藝評家古斯畢(Donald Kuspit)極力推崇雷玟「以劇力萬鈞的內力，透過藝術來關懷女性的議題」[10]。雷玟認為：「藝術的社會服務指標遠大於它本身的美學價值...藝術應不只用來娛樂觀眾，它更應影響、啟發、教育觀眾起而行動。」[11]她寫過無數個女性主義藝術家，所涉及的主題包括藝術中的暴力、色情、強暴、女性在家中的角色，及女性表演藝術中的儀式和玄秘性，有時在同一篇文章

中，時而以自己的聲音，時而以他人的角度，來發表她對這些議題的看法。此外，雷玫更身體力行，與茱蒂‧芝加哥(Judy Chicago)和米麗安‧夏皮洛(Miriam Shapiro)聯手策劃加州藝術學院(California Institute of the Arts)的女性主義藝術課程(Feminist Art Program)，且與布萊特維爾(Sheila de Bretteville)設立一所專為女性的藝術學校及女性主義者工作室。她於一九八三年回到紐約時說道：「我今天的目的，只不過想把女性的議題帶到藝術中來討論，使這些藝術家能在享有個人充分自由與社會正義下，面對他們的觀眾，進而推動社會的改革。」[12]至此，藝術投身社會改革的前線，在雷玫和其它女性主義者的努力下，使得原本微弱的女性氣息，頓時大鳴大放，成為社會改革的主流聲音。

而李帕德在女性議題之外，更把觸角延伸到種族、膚色的議題上。她花了七年的時間所完成的著作《混雜的祝福》(Mixed Blessings)，討論了涵蓋北美、加勒比海和拉丁美洲地區藝術家的作品，作品中充斥著對當時社會現況的不滿，尤其著眼於種族、膚色的議題在藝術上的表現。藝評家魯賓斯坦(Meyer Raphael Rubinstein)曾預測：「此書是美國藝評家繼格林伯格的《藝術與文化》(Art and Culture)之後，影響美國未來文化、藝術發展最重要的一本書。」[13]但並非所有的藝評家都抱持著與魯賓斯坦一樣的觀點，如克萊謨就直批：「李帕德的批評理論簡直就是一種直接的政治宣傳。」[14]但李帕德並不排斥被貼上「宣傳者」(propagandist)的標籤，她在「為宣傳而宣傳」(Some Propaganda for Propaganda)一文中指出：「宣傳的目的可以是一種反宣傳，就像對女性主義的宣傳，在於遏止那些對女性不公、不實的宣傳...而藝術世界往往受制於傳統的壓力，無所不用其極地將藝術與宣傳分隔開來，逼迫藝術家認清政治關懷與美學價值的不同，迫使我們相信我們對社改的承諾，是人類弱點、缺乏智識與成功的藉口。」[15]但李帕德仍堅持她作為右翼份子、女性主義者與社會改革者的角色，且窮其力替「宣傳」一詞平反，她不相信有所謂的批評中立，而她的努力也只是想較其它的藝評家更誠實地批評。

二、現代藝術的發展與美學基礎

現代藝術的起始與現代主義(Modernism)脫離不了關係，而法國詩人兼評論家波特萊爾(Charles Baudelaire)的「現代性」(modernité)理論，更是現代主義的催化劑。一般而言，藝術的現代主義比哲學的現代性來得早。藝術的現代主義應始於十九世紀中葉至末葉之間，或一八八〇年代的十年間，依不同的學說認定而有時間上的差異。藝術史家艾肯斯(Robert Atkins)將現代主義的年代定在一八六〇至一九七〇年間，且說道：「現代主義一詞，是用來指稱這段時期特有的藝術風格和意識型態。」[16]

現代主義萌發的年代，正逢歐洲政治、社會革命之際。西元一八四八年，法王路易‧拿破崙(Napoleon Bonaparte)建立第二共和，革命思潮散佈整個歐洲，此時以庫爾貝(Gustave Courbet)為首的藝術家，感到浪漫主義(Romanticism)所強調的情感和幻想是逃避現實的藉口，轉而致力於日常生活題材的寫實及對自然主義(Naturalism)的追求(圖版1)，確立了寫實主義(Realism)在藝術史上的地位，扭轉了傳統學院派長久以來對藝術界的主導；而追隨其後的馬內(Édouard Manet)，在一八六〇年間的作品(圖版2)，更自覺性地加入了「現代性」(modernity)的社會因子，替現代主義一詞作了完美的註解。西元一八七四年，一群遭沙龍(Salon)拒絕的藝術家，集結獨立展出自己的作品，設名為「印象派」(Impressionism)，強調藝術的根本目的是以客觀、科學、無我的精神去記錄自然或人生的浮光片羽。他們反對學院派的訓練且極端排斥想像藝術，傾心於對當代事物或真實經驗的客觀記錄。此種反叛精神，在當時確實為現代藝術中的前衛(avant-garde)思潮立下了雛型。綜觀這些與法國十九世紀藝術環環相扣的寫實主義、自然主義、現代主義及前衛主義，皆或多或少主宰著廿世紀初的藝術潮流。

自西元一八八〇年以降，整個歐洲的政治氣候籠罩在高倡殖民主義的歌頌聲中——英國除繼續苦心經營東印度公司外，又將非洲西部的尼日和奈及利亞納入大英國協；德國也趁勢併吞了非洲東部的坦尚尼亞；西元一八八五年，比利時國王里歐普二世(King Leopold II)更把非洲中部的剛果納為私人財產。這一連串的殖民競賽，不但激起了歐洲強權國家內部高

度的民族主義思潮，更再度衝擊了歐洲整個文化的進程，其中尤以理性主義(Rationalism)
與唯物論(Materialism)的興起，主導了十九世紀最後二十年的人文思維。而十九世紀的法
國，經歷大革命及拿破崙的統治，在一連串的政治勢力重組之後，處於世紀末的交替，不
但在政、經上有著傲人的成績單，在藝術的履歷上，受盡新古典主義(Neo-Classicism)、浪
漫主義、寫實主義、印象派、後印象派(Post-Impressionism)及新印象派(Neo-Impressionism)
的洗禮，更是一路引領風騷。所以當我們談論現代藝術的同時，無疑就是談論著一部法國
現代藝術史。而這並不意味著所有的現代藝術就是法國藝術，只是因為此時期的法國具備
了成就現代藝術該有的文化內涵，不但在藝術辭彙的揭櫫與引用上，有著先師的地位，其
久經衝擊而練就的文化洞察力，更是那些自命「現代」的藝術家，企欲靠攏的對象。

其中，印象派的反叛角色，雖可解釋為寫實主義的延續，但如以「採納自然光法而加以現
代化的寫實主義」來形容，似乎更為貼切，在畢沙羅(Camille Pissarro)的作品中(圖版3)，那
種帶有一點馬內及庫爾貝對現代自然寫生的風格及本身獨具的光影效果，便是最佳範例。
此外，不滿印象派固有的限制，而另闢新徑的後期印象派，其繪畫中所表現出的強烈自主
性筆法，加上心理學家佛洛依德(Sigmund Freud)精神分析理論(Psychoanalysis)的提出，大
大地加強了象徵主義(Symbolism)原止於文學的理論基礎，不但圓滿解釋了高更(Paul
Gauguin)作品中的「原始」和「象徵」元素(圖版4)，更掀起了一股原始主義(Primitivism)的
風潮，影響了廿世紀初如馬諦斯(Henri Matisse)和畢卡索(Pablo Picasso)作品中的原始意
象。

象徵主義第一次被明確地用來討論視覺藝術，最早出現在一八九一年法國藝評家歐瑞爾
(Albert Aurier)刊載於《Mercure de France》對高更作品的評論。歐瑞爾認為一件好的藝術
創作應具備：一、能清楚表達藝術家意念的觀念性(ideative)；二、以不同形式來傳達這個
意念的象徵性(symbolist)；三、以一種普遍認知的模式來表達這些形式與符號的的綜合性
(synthetic)；四、具強烈主觀意識的主觀性(subjective)；及五、一種如同古希臘或原始文化
中所特有的裝飾性(decorative)[17]。象徵主義者相信在外在形式與主觀情境之間，存在著一
種呼應關係，且認為一件藝術品要引發人們內心的情境，並不在於藉助所呈現的主題，而

在於作品本身所傳達的內在訊息。象徵主義（或後印象派）的風格，大體而言，是遠離自然主義的，而它的創作理念更開啓了法國藝術上的兩大潮流：強調畫面結構的立體主義，及強調色彩、線條動力的野獸派(Fauvism)。一九〇七年，隨著立體主義的第一次宣言，後期印象派的勢力，便走入了歷史。

藝術史在經歷十九世紀後半個世紀的紛擾，一跨入廿世紀，便爲一長串如恆河沙數的「主義」(-ism)所包圍。實際上，沒有人能數得清在廿世紀裡到底有多少主義。而這些被用來指稱廿世紀前半期藝術風格的主義，被藝術史家詹森(H.W. Janson)分爲三大主流：表現(Expressionism)、抽象(Abstraction)和幻想(Fantasy)。表現主義強調直接表現情緒和感覺，爲所有藝術唯一的眞正目標。其中表現色彩濃厚的野獸派，在一九〇五年於巴黎d'Automne沙龍作首次展出，爲廿世紀的現代藝術潮流揭開了序幕。爲首的畫家馬諦斯，在作品中所使用的平塗顏色、彎曲起伏的輪廓線及那種帶「原始」氣息的形態，明顯地受到高更的影響(圖版5)。野獸派的畫家，所努力的目標便是提昇純色(pure color)的地位，而這多少有著追隨梵谷(Vincent van Gogh)、高更及塞尙(Paul Cézanne)等後期印象派畫家的味道。他們爲了情緒及裝飾的效果，恣意地使用色彩強烈的純色，如塞尙所做的一樣，用純色來架構空間感。

在德國，野獸派對畫壇的影響力遠大於對巴黎的影響。於一九〇五年，一群住在德勒斯登(Dresden)的年輕藝術家，組成了「橋樑畫會」(Die Brucke)，掀起了德國表現主義(German Expressionism)的風潮。「橋樑畫會」的兩位靈魂人物克爾赫納(Ernst Ludwig Kirchner)和諾德(Emil Nolde)，從他們早期的作品中，不但可以看到馬諦斯那種簡化有韻律的線條和強烈的色彩，並可很明顯地感受到來自梵谷和高更的直接影響。然而德國表現主義的畫家在主題上的表現，遠比馬諦斯大膽，作品中充滿了狂暴的性慾表現、都市生活的恐怖與懸疑，或者神祕與自然結合的主題，將表現主義的基本精神表達得淋漓盡致。換句話說，德國表現主義藝術家承襲了馬諦斯鮮明的色彩及線條，以更直截了當的表現手法，來剖析情感及捕捉城市中的灰暗面。繼野獸派之後，以來自俄國的畫家康丁斯基(Wassily Kandinsky)爲首的「藍色騎士畫會」(Die Blaue Reiter)，於一九一一年在德國慕尼黑成立。

康丁斯基應用野獸派強烈的色彩和自由富活力的筆觸，抽離和簡約繪畫中的具體形象，創造出一種完全無實體的風格，重新賦予形式與色彩一種「純精神上的新意」[18]，而康丁斯基這種大膽的創意，便是「抽象」觀念的原形。

如果說野獸派於一九〇五年的首展，爲廿世紀的現代主義揭開了序幕，那麼以畢卡索爲首的「立體主義」，更是整個現代藝術進程的樞紐。立體主義與野獸派一樣，承襲了十九世紀末後印象派所強調的平面色塊，及來自象徵主義者反自然主義的再現手法，尤其是來自對塞尙後期繪畫的抽象視覺分析，和畢卡索自非洲部落面具上所獲得的原始主義訊息。畢卡索完成於一九〇七年的〈亞維儂的姑娘〉(Les Demoiselles d'Avignon，圖版6)，便是擷取塞尙那種對體積和空間的抽象處理，加以「視覺分割」的作品。而這種由分割畫面所構成的凹凸空間感，不但破壞了傳統的視覺觀念，更挑戰了平面畫布上三度空間的視覺效果。此種被稱爲「分析立體主義」(Analytical Cubism)的作品，在一九一〇年後，又開闢出了另外一條路線，那就是畢卡索受藝術家勃拉克(Georges Braque)的影響，開始嘗試「拼貼」(Collage)藝術的創作(圖版7)。拼貼立體作品的出現，激起了當時藝術界重新思考「藝術原像」的問題，因爲在傳統的藝術語彙裡，所謂「高藝術」的媒材，指的是油彩和畫布，而出現在畢卡索和勃拉克作品中的，卻是與大眾文化及日常生活息息相關的材料，如報紙、廣告、標籤及繩索等，打破了傳統的藝術觀點。從「大眾文化」(mass culture)中取材的這種觀念，其實早在十九世紀末的前衛思潮裡，便已出現，如自庫爾貝和馬內以降的十九世紀藝術家，其作品「主題」便有部分直接取自大眾文化，而畢卡索與勃拉克只是把這種日常生活的「主題」，加以「媒材化」罷了。

同一時期，受立體派的影響，一群以薄丘尼(Umberto Boccioni)和巴拉(Giacomo Balla)爲首的義大利藝術家，開始嘗試在創作中加入「機械動感」(machine dynamism)元素，企圖營造出一種動態的「機械美學」(machine aesthetics)。一九〇九年，隨著詩人馬里內諦(Filippo Tommaso Marinetti)在法國的《費加洛日報》(La Figaro)中所發表的《首次未來派宣言》(First Futurist Manifesto)，未來主義(Futurism)運動終告誕生，在一九一〇年代的義大利和歐洲部分國家，喧騰一時。未來主義者讚美機械之美及強調動感的韻律，無論是雕

塑(圖版8)或繪畫(圖版9)，皆充滿了對「速度」的追求。然此種美學觀點，並沒有在歐洲藝壇激起太大的漣漪，隨著一次大戰的爆發，未來主義便告無疾而終。

西元一九一四年，第一次世界大戰在歐陸爆發，整個歐洲在文化上所受到的重挫，是自十四世紀黑死病以來，最嚴重的一次。大戰後的歐洲，政治勢力再度重組——俄國一九一七年的十月革命，推翻了統治俄國近三百年的羅曼諾夫王朝(Romanov dynasty, 1613-1917)，由列寧(Vladimir Lenin)和他的革命夥伴共同建立了一個實踐馬克斯教義的共產體制；在義大利，以墨索里尼(Benito Mussolini)為首的右翼份子，於一九二二年建立了法西斯(Fascist)政府；而德國在戰後，經濟蕭條、通貨膨脹，新成立的威瑪共和政府(the Weimar Republic)瀕臨破產，一連串的政治及經濟危機，使納粹主義於一九三○年間，趁機興起。而這股第三世界的「獨裁」、「共產」勢力，為求鞏固政權，更迫使藝術成為政治宣傳、箝制人民思想的利器。加上一九三六年，西班牙內戰爆發，使整個廿世紀前半期的歐洲，籠罩在一種無政府及不確定的氛圍中。而這股政、經上的不確定性，影響了藝術創作上對「幻想」主題的追求。

所有帶有幻想色彩的藝術家，都有一個共同的信仰，那就是「內心的觀照」遠比外邊的世界更為重要。而這種內心觀照的概念，除了用來作為逃避戰亂中所造成的殘酷和災難的藉口外，顯然也受到佛洛依德精神分析理論的影響，試圖將人類潛意識裡的夢境和幻想，以一種非主觀意識控制的形象來表達(圖版10)。基里訶(Giorgio de Chirico)、夏卡爾(Marc Chagall)和克利(Paul Klee)，便是這一類型的畫家。他們把藝術視為一種符號的語言，然後用這些符號去捕捉潛意識裡的影像，藉此喚起觀者「類似經驗」的記憶。然而這種符號式的創作語言，結合了之後由達達主義(Dadaism)所發展出來的「機會」(chance)理念，影響了「超寫實主義」的形成，其中以達利(Salvador Dalí)和米羅(Joan Miró)為此派的代表畫家。

在戰後，一群蘇黎世的文人和藝術家，透過朗誦無意義的詩，以虛無、放縱的態度高歌或辯論時勢，企圖對「新機械年代」(New Machine Age)的科技所帶來的「自我毀滅」，作一

種「無厘頭」的抗爭，這便是「達達」主義。達達主義的精神就如同「達達」該字本身，從一本德法字典裡隨機選出，不但荒謬且不具任何特別思想或文化層面上的意義。因此，達達常被稱爲虛無主義者。這個運動的目的在宣告大眾，由於戰爭所帶來的災難，所有存在的一切道德或美學的價值顯得毫無意義可言。也就是說，達達企圖用一種仇視文化的態度·，來宣揚無意義的胡說和反藝術的藝術。但達達主義並非完全否定藝術中的美學價值，因爲在它的反理性行爲中，仍存有一種解放的因素，一種向未知挑戰的創造心態，這也就是達達一向奉行不悖的「機會」法則。其實早在一九一六年「達達」成立之前，杜象(Marcel Duchamp)在巴黎和紐約就已嘗試了這種帶戲謔及反諷的創作方式——「現成品」(readymade)。很多達達主義的作品，都是來自「現成品」的創作觀念，就像杜象爲蒙娜麗莎(Mona Lisa)添上鬍子一樣(圖版11)，是那麼地隨性與反理性。杜象往往將日常生活中的物品解構後再創造，賦予現成東西新的意義。如一九一七年，他在一個陶瓷製的尿盆上面簽上了「R. Mutt」，然後賦予這個尿盆一個新的生命——〈噴泉〉(Fountain，圖版12)。這種現成品的創作顛覆了傳統的藝術形式，因爲選擇一個普通物品再賦予新意，也成了另一種藝術創作。

而此時的歐洲在經歷兩次大戰的蹂躪之後，政、經動盪、民生凋蔽；反觀美國，避開了戰火的摧殘，趁著歐洲淪爲一片焦土之際，一躍成爲世界軍事及經濟強國。而歐洲當時的藝術環境，便有爲數不少的藝術家或爲走避戰亂，或爲尋求新的創作環境，紛紛來到了美國，使美國在現代藝術上的發展，反而因大戰而成爲主導世界藝術潮流的另一重地，逐漸發展出具自己文化背景的藝術風格。其中的「抽象表現主義」，涵蓋了以帕洛克爲首的「行動繪畫」(Action Painting，圖版13)，及羅斯柯(Mark Rothko，圖版14)的「色區繪畫」(Color-Field Painting)，足以稱爲藝術在「美國製造」的代表。帕洛克並不用畫筆來創作，他將顏料直接對準畫布投射下去，讓顏料發揮出它們本身的力量；然帕洛克並不放縱顏料的自由發揮，他將所有的創作過程寄託在被達達主義者奉爲圭臬的「偶然的機會」。帕洛克和以前畫家不同的地方，便是他將全部的精力都放在繪畫的行動上，而他本人就是駕馭那些顏料的最大動源。而羅斯柯承續了蒙德利安(Piet Mondrian)以來對「原色」的追求，在畫布上大片塗上單一、不同的色彩，靜謐而樸實，有別於行動繪畫中韻動狂烈的顏色及

線條，試圖在色彩中尋找另一種形式與空間的組合，由於此派大部分的藝術家以紐約爲根據地，因此又有「紐約畫派」(New York School)之稱。抽象表現主義的出現無疑宣告了美國藝術的來臨，對歐洲當時的藝術發展，造成不小的衝擊，因爲此時期的歐洲，在藝術上並無等量的創造力和新觀點。原生藝術家(Art Brut)杜布菲(Jean Dubuffet)，便是受此影響最大的法國藝術家之一。

五○年代的美國，商品開始打入歐洲市場，一九五五年左右興起於倫敦的「普普藝術」，便是受美國大眾商品所影響的藝術潮流。普普藝術就是「大眾藝術」(Popular Art)，以商業文化及流行元素作爲它的基本材料，是一種利用大眾影像做爲美術內容的活動。而美國普普藝術的發展，並未承襲自英國的普普，它可說是從抽象表現主義中慢慢地蛻變出來的。它之所以能在短時期內獲得青睞，主要是因爲普普藝術所表現的大眾文化主題，符合了大戰後人們逃避都市文明壓力的心態，以最直接、最熟悉的形象，呈現人們所生活的大眾文化。安迪·沃荷的〈可口可樂〉、〈瑪麗蓮·夢露〉，及超級市場貨架上的雞湯罐頭(圖版15)、李奇登斯坦的漫畫、路旁的廣告，甚至模擬日常生活型態的裝置作品，都替普普藝術作了最明確的宣言。

但這種以流行文化爲訴求的普普藝術，在七○年代卻遭遇了一股反撲勢力，一種反對抽象表現主義的藝術風潮，造就了「極限藝術」(Minimal Art)的出現。極限藝術是一種簡潔幾何形體的雕刻藝術，所創造出的作品像工廠製造出來的成品一樣，力求標準化而且毫無個性，因此對抽象表現主義中多變的表現形式不懷好感。俄國藝術家馬列維奇(Kasimir Malevich)的「絕對主義」(Suprematism)作品(圖版16)中的簡潔幾何圖形，便是極限藝術的原始雛型。後來，極限藝術被分爲兩大類：一爲以單一形體爲一單位的巨大作品，另一爲重複同一單位形體的作品，藉由單一元素的連續，塑造一種空間的韻律感。賈德(Donald Judd)及索勒維(Sol LeWitt)皆是此間的代表。

三、結語

走過了「極限」的年代，現代主義的步伐已逐漸趨緩，藝術的理論隨著批評的不斷演繹與辯證，在許許多多文、史、哲大師巨大身影的籠罩下，我們逐一品嚐了他們學說的精髓，然在咀嚼之餘，我們又往往懾於這些偉大學理的不可挑戰性，在來不及反思之際，便已被吞噬地一無所有。史家作史，想當然爾，但在治史的同時，除了歸納與整理，卻不能不主觀，否則人云亦云，流於形式；然一旦涉及主觀意識，便是所謂的批評，批評可是可非，取之棄之皆操之觀者(或讀者)。因此，一部藝術史的寫定，不外乎藝術史家、藝評家及觀者互動下的最終結論，但非該結論的最終。一九七五年，從「後現代主義」(Post-Modernism)一詞被使用於建築的風格上開始，藝術進入了另一個不同的史觀，現代主義爲現代藝術史劃下了句點，在反叛與繼承中，卻又開啓了「後現代」藝術的新紀元，舉凡當代政、經時勢、女性主義、種族問題，甚至如普普藝術所一貫堅持的生活重現或藝術的複製與再複製，都成了後現代藝術中一再呈現的主題。現代藝術行走至此，身處廿一世紀的開始，回顧百餘年來的藝術現象，思考著後現代主義之後的藝術進程，是否現代主義已死？是否「後後現代主義」(Post-Post Modernism)足以總結廿世紀的藝術史，爲廿一世紀的藝術另闢新局？確實值得我們再深思。

1 James Elkins, "Art Criticism", *Dictionary of Art, Vol. 2,* ed. Jane Turner, New York: Grove Dictionaries, 1966, pp. 517-19.

2 Deborah Solomon, "Catching up with the High Priest of Criticism", *New York Times*, Arts and Leisure, June 23 1991, 31-32.

3 同註 2, p. 32.

4 格林伯格備受爭議的部分，除了形式主義的理論之外，莫過於他的行事風格，往往超越了藝評家的責任範疇，如指導或建議藝術家該如何作畫，模糊了藝評家的角色與功能；再且，他甚至接受藝術家所饋贈的作品，不但令人質疑他的道德標準，更使他落入操控藝術市場以爲個人牟利的指控。

5 Lawrence Alloway, quoted by Sun-Young Lee, "A Metacritical Examination of Contemporary Art Critics' Practices: Lawrence Alloway, Donald Kuspit and Robert-Pincus Wittin for Developing a Unit for Teaching Art Criticism", Ph.D. dissertation, The Ohio State University, 1988.

6 同註 5。

7 Suzi Gablik, *Conversations Before the End of Time*, London: Thames and Hudson, 1995, pp. 107-8.

8 David Ross, quoted by Suzi Gablik, *Conversations Before the End of Time*, p. 108.

9 Arlene Raven, *Crossing Over: Feminism and Art of Social Concern*, Ann Arbor: UMI, 1988, xvii.

10 同註, xviii。

11 同註, xiv。

12 同註, xviii。

13 Meyer Raphael Rubinstein, "Books", *Arts Magazine*, September 1991, p. 95.

14 Hilton Kramer, quoted by Lucy R. Lippard in "Headlines, Heartlines, Hardlines: Advocacy Criticism as Activeism", in *Cultures in Contention*, ed. Douglas Kahn and Diane Neumaier, Seattle: Real Comet Press, p. 242.

15 Lucy R. Lippard, "Some Propaganda for Propaganda", in *Visibly Female: Feminism and Art Today*, ed. Hilary Robinson, pp. 184-94, New York: Universe, 1988, p.194.

16 Robert Atkins, *Art Spoke: A Guide to Modern Ideas, Movements, and Buzzwords, 1848-1944*, New York: Abbeville Press, 1993, p. 139.

17 Albert Aurier, "Essay on a New Method of Criticism", quoted in *Theories of Modern Art: A Source Book by Artists and Critics*, ed. Herschel B. Chipp, University of California Press, 1968, p. 87.

18 Wassily Kandinsky, "On the Problem of Form", quoted in *Theories of Modern Art: A Source Book by Artists and Critics*, ed. Herschel B. Chipp, University of California Press, 1968, p. 158.

導論

壹. 「現代」藝術啓示錄

一、「現代」的文本與觀照

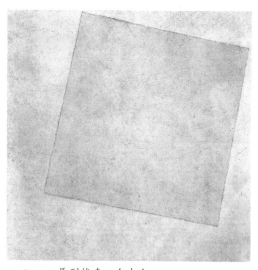

▲圖版17. 馬列維奇　白中白
油彩、畫布 78.7 x 78.7 cm　1918
紐約現代美術館藏

「現代」(modern)一詞的源始，最早出現於西元五世紀末，被用來區分古羅馬異教年代與基督教正式立教後的紀元，一為「過去」(the past)，另一為「現時」(the present)。「現代」一詞的含義，雖因時而異，卻往往用以表達一個新紀元的自覺意識，不但連繫當今的「現時」與遠古的「過去」，更把自己視為從「過去」過渡到「現時」的結果。[1]在歐洲的歷史中，每當「現代」一詞重現之際，皆是一個新紀元急欲與過去劃清界線之時，就如十九世紀中葉以降，歐洲在歷經工業革命之後，整個社會急劇都市化，使得宗教在先前日常生活中的重要性，淹沒在人們逐漸高漲的自我意識中，一股破舊迎新的改革思潮，成為新社會、新希望的寄託，而其間所衍生出的「另類」(difference)「顛覆」(disruption)、甚且「拋棄舊制度」的思維，更成了推動社會改革的原動力。也就因這股思維，促使了十九、廿世紀的藝術家、音樂家及作家，放棄了舊有的創作形式，尋求藝術史家甘布奇(Ernst H. Gombrich)所稱的「新標準」(new standards)[2]。

在音樂的創作上，所謂的「現代音樂」，包括薩替(Eric Satie)及德布西(Claude Debussy)早期的實驗性作品；還有奧地利作曲家熊伯格(Arnold Schoenberg)對新音樂形式的追求，推翻了傳統音樂中的和諧結構，放棄了構成音樂基本旋律的八個音符，另創十二個音符的新音樂旋律。之後，熊伯格的學生，美國作曲家約翰·凱吉(John Cage)，更於一九五〇年代著手實驗所謂的「機會音樂」(chance music)，他在一首曲子中放入長達四分二十二秒的「空白」(silence)，與絕對主義(Suprematism)畫家馬列維奇(Kasimir Malevich)作於一九一八年的大膽命題——〈白中白〉(White on White，圖版17)，在白色

的畫布上呈現白色的方塊，具有同樣的顛覆效果，挑戰了作曲家、藝術家的傳統角色。

在文學上，有愛爾蘭小說家喬埃斯(James Joyce)反傳統敘述結構的「意識流」(stream of consciousness)作品，及美國前衛作家史坦(Gertrude Stein)放棄當時文學和詩中的「寫實主義」，另闢一種「反自然」(denaturalization)的寫作語言。戲劇上，德國劇作家布萊希特(Bertholt Brecht)抽離了傳統劇場中繁複的佈景所營造出的視覺幻象，企圖透過戲劇本身的張力，還劇場於原貌。電影中的「蒙太奇」(montage)，更顛覆了以往電影呈現「生活片面」(a slice of life)的敘述法則，改以更接近人類意識活動的剪接手法，更真實地捕捉人性。而在建築上，也放棄了幾個世紀以來所傳承的古典風格與繁複的裝飾，走向線條與結構更趨簡單的表現形式。

音樂：机會音樂
文學：反自然、意識流
电影：蒙太奇

而「現代」一詞表現在藝術上的，如以印象派時期的畫作為例，其獨特的速寫(sketchy)筆法，描繪「當時」日常所見的人、事、物，有別於「過去」傳統學院派所承襲的古典主題和畫風，這等在當時具「反傳統」及「呈現當代」的藝術，皆可視為「現代藝術」的基本雛型。畢卡索的立體派，顛覆了傳統二度空間的視覺構圖；而杜象(Marcel Duchamp)的「現成品」，更將生活中平凡無奇的日常物品，解構後再重組，賦予物品新意，皆不只顛覆了傳統藝術的表現形式，更打破了「現代」的藩籬。如此說來，這群在當時「反叛傳統」的藝術家，其創作理念，多少與前衛的理念相符，因為他們往往走在時代及創作的先端，且不再是為特定對象而創作，而是回歸到「藝術為藝術」而創作的初衷上。

二、「現代主義」的理論基礎與其藝術命題

其實在一八六三年，法國詩人兼評論家波特萊爾於法國《費加洛日報》(Le Figaro) 中，首度提出「現代性」一詞之前，德國哲學家康德(Immanuel Kant)早於一七七〇年，便已替藝術的「現代主義」立下了哲學上的根基，在他獨到的美學對應(aesthetic response)理論中強調，假如觀眾切實體驗了藝術品的內在，他們便能獲得與藝術品本意接近的詮釋和判斷；換句話說，當觀賞一件藝術作品時，觀者必須全然放棄個人的好惡與任何既定的意識型

43

態，且超乎時、空之上，把藝術品獨立在牽涉任何目的或任何可茲援引的關連之外，而只就其中的美學來加以反應。康德這種超越個人情感的美學觀點，更適用於十九世紀中葉以降的藝術環境，因爲此時的歐洲，正受到資本主義的衝擊，中產階級日益抬頭，藝術的發展也逐漸脫離之前受贊助制度的束縛，藝術家相對地享有絕對的自由去選取自己的創作體裁，而不須再爲歌頌某些特定的權貴或教會而創作，他們開始了各種不同於以往形式的實驗，把自己定位在「前衛」的路上，力圖在藝術的主題、形式與表現方式上求新、求變。而波特萊爾的「現代性」觀點，正可用來闡釋這種異於過去，且在當時求新、求變的時代風格，及這種風格所形成的現代特性。

一九一三年，美學家布洛傅(Edward Bullough)又增加了「精神距離」(psychic distancing)的概念，來加強康德的美學和「現代性」的不足。他補充道，觀者應以一種超然(detachment)的態度來凝視一件作品，而這種超然的態度必須是純精神層面的，甚至是形而上的[3]。一九二〇年代，更因兩位英國評論家貝爾及傅萊所提出的「形式主義」，幾乎主導了整個廿世紀現代藝術的發展方向。他們認爲，藝術家在創作之時應完全拋棄心中的創作意圖，純爲創作而創作。而貝爾更進一步提出「重要形式」的理論，認爲唯有固守構成形式的基本視覺要素——色彩、形態、尺寸和結構，才能達到純創作的目標[4]。至此，現代主義所關注的焦點，便從觀者轉到創作者身上，再由創作者轉嫁到形式的表現上。一九三〇年代，在文學批評的領域上，由艾略特(T.S. Eliot)、理查斯(I.A. Richards)和其它作家所提出的「新批評」(New Criticism)，又把形式主義放到文學創作上來討論，強調對作品本身的詮釋，降低了作家對作品的支配色彩；也就是說，就作品的使用語言、想像和暗喻來分析作品，排除作者的背景、創作時空和創作時的心理狀態，呼應了形式主義在藝術上的觀點。二次大戰結束後，因美國藝評家格林伯格(Clement Greenberg)的大力提倡，使得形式主義對美國「抽象表現主義」的發展，扮演著關鍵性的角色。而與格林伯格同時期的藝評家勞生柏(Harold Rosenberg)，甚至要藝術家「只要放手去畫」(just TO PAINT)，他說：「一張畫並不是一張圖片(a picture)，它只是一張畫而已。」[5]把作品本身的附帶價值剝得一絲不掛，把創作本體推到了極限。而這種「極限」因子，在六〇年代，更被藝評家弗萊德(Michael Fried)所延續和發揚，使形式主義在「極限藝術」中，找到了最終的歸宿，風塵

僕僕地替現代主義劃上了句點。

雖然藝術史學者艾肯斯把「現代主義」在藝術史上的分期，大約界定在一八六〇到一九七〇年間，但這並非意謂著在此時期的所有藝術作品，都可堂而皇之地冠上「現代藝術」(modern art)之名，那麼到底什麼樣的藝術才能稱作「現代藝術」？譬如說，當我們把印象派畫家莫內(Claude Monet)與莫利索(Berthe Morisot)作於一八七〇年代的作品（圖版18、19）與當時學院派畫家布奎羅(William-Adolphe Bouguereau)同時期的作品（圖版20）作比較時，不難發現莫內與莫利索的畫，不論在主題、風格、佈局及光影上的掌握上，皆與布奎羅的畫作有著極大的差異。布奎羅以極其細膩的寫實手法，來勾勒人物的表情及不屬於當時的古典風貌，且透過人物與古代建築所建構的空間感，凸顯人物爲整個畫幅的中心主題，不折不扣地呼應了威尼斯畫家吉奧喬尼(Giorgione)作於一五〇五年的〈暴風雨〉(The Tempest，圖版21)，兩者不僅有著相同的主題——皆是以「聖母與聖嬰」(Madonna and Child)爲基本架構，就連構圖和對光影處理都如出一轍。而莫內和莫利索的作品，卻不約而同地模糊了被傳統學院派畫家奉爲中心主題的人物臉部表情，而將畫幅的重心轉向人物表情以外的表現上，如莫內畫中撐陽傘的女人，在仰角的描繪下，充塞整個畫幅的中、後景，莫內爲了舒解這種在結構上所造成的張力，便以主題人物身後天空的色彩，來勾勒女人和小孩的衣著，且利用閃動的光影來模糊人物臉上的表情，以緩和此畫的色彩與佈局，使整張畫的視覺焦點分散而有層次感。而莫利索的作品，一樣模糊了人物臉部的表情，將人物與風景在印象派慣有的光影技法處理下，融入同一平面中，雖不脫「聖母與聖嬰」的主題，但其表現形式與技法，卻與布奎羅的作品大相逕庭。這種莫內與莫利索在創作上所共同追求的「反傳統」及「呈現當代」的時代風格，便是波特萊爾所說的「現代性」。而這種「現代性」，並非僅止於對人物表情或當代服飾的描寫，更是畫家體驗「現代經驗」的具體表現。

然而，波特萊爾的這種「現代性」觀念，是否可以更廣義地適用於廿世紀的藝術風潮，也許可以從以下的例子看出一些端倪。畢卡索作於一九一二年的拼貼作品〈碗中的水果、小提琴和酒杯〉（Bowl with Fruit, Violin, Wine Glass，圖版22)，並無印象派作品中的「當代」

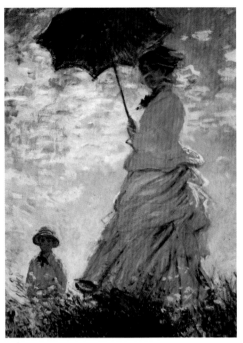

▲圖版18. 莫內　撐陽傘的女人
油彩、畫布　100 x 81 cm　1875　華盛頓特區國家美術館藏

▲圖版20. 布奎羅　母子圖
油彩、畫布　164 x 117 cm　1879　克里夫蘭美術館藏

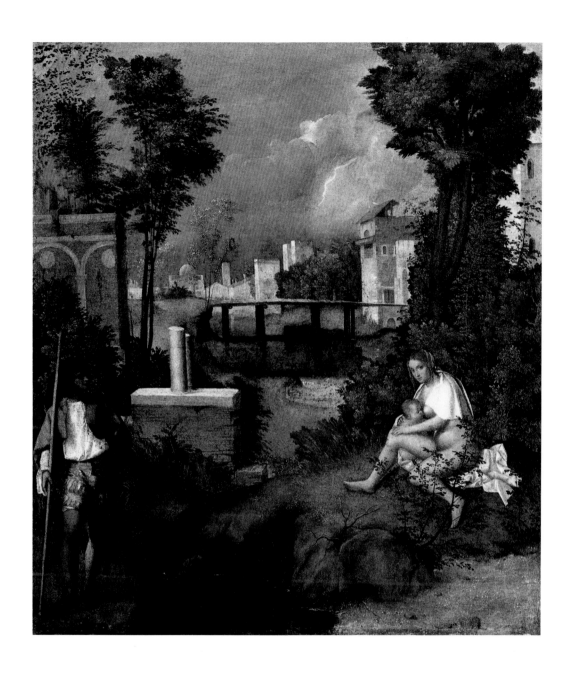

◆圖版21. 吉奧喬尼　暴風雨　油彩、畫布　79.5 x 73 cm　1505　威尼斯藝術學院藏
◆圖版19. 莫利索　哺乳圖　油彩、畫布　50 x 61 cm　1879　私人收藏

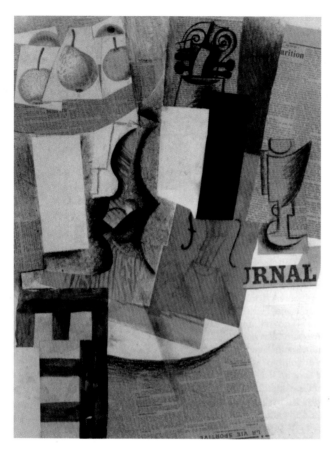

▲圖版22. 畢卡索　碗中的水果、小提琴和酒杯
拼貼及混合媒材　65 x 50 cm　1912　費城美術館藏

人物或風景，只見一些報紙和圖片的雜亂拼湊，因此我們無法從他所選取的主題上獲得一點「現代性」的訊息。碗中的水果、小提琴和酒杯，雖是日常所見的物品，卻彼此毫不相干；但當我們發現背景中幾張切割的「報紙」時，原本毫無關連的拼湊，卻因「報紙」的「時事性」，而把這些原不相干的物品「現代化」了。因此這些日常的物品，就跟報紙一樣，成了「呈現當代」的最佳符號，這便是畢卡索在這件作品中所要傳達的「現代性」訊息，主題是如此地「前衛」，表現形式更是「反叛傳統」。再看看絕對主義畫家馬列維奇作於一九一五年的〈黑色方塊〉（Black Square，圖版23）中所要表現的「非具象世界」(The Non-Objective World)[7]，其簡單的黑色方塊更難讓人聯想到任何「現代性」訊息，但當我們仔細推敲馬列維奇在展覽此畫時所言：「讓我們唾棄那些老舊的衣裳，替藝術換上一塊新布。」[8]其實馬列維奇是藉此畫在暗諷另一位同時期畫家古斯托第夫(Boris Kustodiev)的作品——〈商人妻子〉（Merchant's Wife，圖版24）。古斯托第夫畫中人物的當代穿著及表現風格，若依照波特萊爾的「現代性」觀點，當比馬列維奇的〈黑色方塊〉，更具當代性。但當我們瞭解到馬列維奇的〈黑色方塊〉，便是他疾聲呼籲要唾棄的那塊穿在〈商人妻子〉身上的「舊」布時，〈商人妻子〉所具有的當代性，便間接地轉到〈黑色方塊〉的主題上，完美地解釋了波特萊爾「現代性」中的「反傳統」及「呈現當代」的特性。

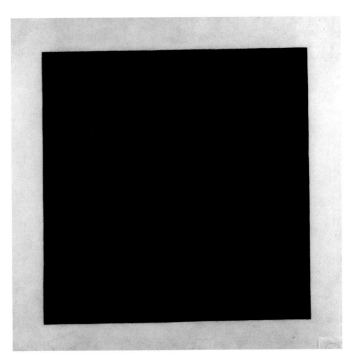

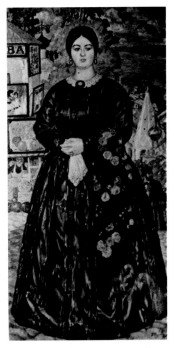

▲圖版23. 馬列維奇　黑色方塊
油彩、畫布　79.2 x 79.5 cm　1915　莫斯科Tretiakov藝廊藏

▲圖版24. 古斯托第夫　商人妻子
油彩、畫布　204 x 109 cm　1915
聖彼得堡州立俄國美術館藏

距波特萊爾百年之後，美國六〇年代最重要的藝評家格林伯格，更語出驚人地提出，一件
畫作是否歸類為「現代」，將取決於它是否具有「平坦」(flatness) 的表現形式，而不像傳
統繪畫中極力營造的三度空間感，因為平坦的畫面最能凸顯畫作的「現代」特質[9]。如此說
來，帕洛克(Jackson Pollock)作於一九五〇年代的「行動繪畫」(圖版13)與一八七〇年代莫內
的「印象派繪畫」，便一下子因格林伯格的理論基礎，而拉近了百年的距離，因為兩位畫
家的作品同是「平坦」、「無空間感」，同具格林伯格所謂的「現代」特質。

三、「現代」的爭論

「另類」與「顛覆」確實是構成「現代」或「前衛」的重要元素，但也不全然意謂著所有
具「另類」與「顛覆」元素的藝術創作，都是「現代藝術」。殊不知，「現代藝術」是現
代文化的產物，如脫離現代文化的軌跡，而只求標新立異，充其量也只不過是一種不平之
鳴而已。因此，「現代藝術」創作中對「當代」主題的取捨及其表現形式，皆必須建構在

文化的基礎上，才能清楚地呈現當代的社會生活與互動。也就是說，在「反叛傳統」的同時，也要有所「現代的繼承」，因爲這種基於文化的「現代繼承」，便是用來評選「現代藝術」的美學標準。

而對於波特萊爾與格林伯格的「現代」論調，如以上述的美學標準論之，也許只能說是他們那個年代對「現代」的特有見解，不能以偏蓋全地作爲定義「現代」或「現代主義」的基礎。波特萊爾所處的年代，正值歐洲革命風潮，政局動盪，人心思變，對社會制度與文化的變革有著極大的期待，反應在藝術上的，長久以來支配歐洲藝壇的傳統學院派風格，便成了新一代藝術家瓫思改革的目標，波特萊爾便以此爲立論點，提出了「現代性」的理論，因此其適用性，具有侷促的時空性格，其論點並無法涵蓋廿世紀百家爭鳴的藝術現象，更無法清楚地呈現不同藝術風潮的美學價值，充其量也只能以某些「特定類型」的作品，作爲演練其理論的樣版。因此，當我們把波特萊爾的論調拿來檢試經「抽離」和「簡約」後的「抽象」作品時，如帕洛克的「行動繪畫」，完全抽離畫中的「具象」元素，純粹以點、線的組合來捕捉畫家內心的悸動，這種具強烈「自我意識」的繪畫語言，更無法用波特萊爾的「現代性」，一言以蔽之。

廿世紀的前半期，藝術風潮歷經了「野獸派」、「立體主義」、「達達主義」、「超現實主義」、「抽象表現主義」，到後來的「極限藝術」。試問這些字尾帶著「主義」的藝術風格，有哪一個清楚地實踐著或延續了傳統學院派的三度空間構圖，即使是畢卡索的「立體派」，也非傳統三度空間構圖的延續。因此，格林伯格在一九六○年代初期，以「平坦」作爲選取「現代」畫作的標準，也只不過是對過去半個世紀的藝術現象，所作的一種回顧與歸納而已，其切入點雖稱「前衛」，然立足點的不足卻難免引起爭論。就如波特萊爾所提出的「現代性」觀點一樣，兩者雖都提出了對「現代」的認定標準，卻忽略了對評鑒藝術品好壞的「美學價值」(aesthetic value)所應有的定位。如此說來，波特萊爾和格林伯格的「現代」論調，也只是一種因應所處年代的主觀意見，很難具有全面性的論述。再且，任何的藝術批評，都不能拋開「美學價值」的觀點，來評斷一件藝術品或一種藝術風潮；也就是說，不能僅憑個人片面的藝術史觀，硬把「公式」強套在某一時期的藝術創作上，

而把那些與「公式」不符的作品，排除在外。要知道，藝術的進程並非是一種「公式」，而是一種「現象」的連結。

如以此回到問題的最初：那麼到底什麼樣的藝術才能稱作「現代藝術」？如依現代藝術史學家所言，「眞實性」(authenticity)、「原創性」(originality)和「自主性」(autonomy)是構成現代藝術的三大元素[10]，那麼藝術家對創作和藝術本身的自覺和自省程度，將是決定其作品「現代」與否的最大基礎；然矛盾的是，往往當這種基礎建立之時，可能連藝術家本人都不自覺。一九一七年，當杜象隱姓埋名地在紐約發表他的「現成品」(readymade)——〈噴泉〉（圖版12）時，他不禁自忖：「是否所謂的藝術就如同我所想的一樣？」[11]對杜象而言，這是個疑惑，但當這份疑惑轉為藝術家本身的自省時，一種「自主性」的觀照便悄然地轉藉到作品上，而這種杜象所原創的觀照，似乎替「杜象之後」的現代藝術，作了最佳示範。但如以杜象作品中的這種「自主性」為範本，來解釋之後的藝術現象，試問又有多少藝術家能超越杜象的實驗，而保有現代藝術所應具備的「眞實性」和「原創性」，即使藝術進入「後現代」時期，杜象的影響，卻仍如鬼魅般地糾纏著廿世紀後半個世紀的藝術風潮。

四、「現代」之死？

廿世紀後半個世紀的藝術風潮，進入了所謂的「後現代」時期(post-modern)。如照「後現代」的字面解釋，「後」(post-)所代表的是一種「結束」，而「後現代」便意謂著「現代」的結束；然當我們試著替「現代」與「後現代」劃清界線時，竟發現在藝術風格與表現形式上，兩者非但涇渭不明，甚且有所傳承。因此，我們不能把「後現代」視為另一種風格的形成，只能將之視為一種時間的分期。如果說後現代藝術家勒凡(Sherrie Levine)於一九八〇年翻拍史提格列茲(Alfred Stieglitz)拍攝杜象〈噴泉〉的攝影作品，也就是說，一件「現代藝術」品的照片的照片，成為另一件「後現代」時期的全新作品，先姑且不討論其中的「剽竊」問題，試問這樣的「藝術品」，將如何與定位為「現代藝術」的原作或原作

的照片作區分。因此，我們不禁要問，「現代」在進入「後現代」之後，「現代」是否已死？而處於廿一世紀的「現代」，對「現代」或「現代藝術」的定義及評選標準，甚至「後現代」中的「現代」現象，也很難有個完整的論述，其中的爭論，也只能從廿一世紀後百年的藝術實踐中，重新再檢討。

1 Jürgen Habermas, "Modernity: An Incomplete Project", quoted in *The Anti-Aesthetic: Essay on Postmodern Culture*, ed. Hal Foster, Bay Press, 1998.

2 Ernst H. Gombrich, *The Story of Art*, Phaidon, Oxford, 1950, p. 395.

3 Karen Hamblen, "Beyond Universalism in Art Criticism", in *Pluralistic Approaches to Art Criticism*, ed. Doug Blandy and Kristin Congdon, Ohio: Bowling Green State University Popular Press, 1991, p. 107.

4 Robert Atkins, *Art Spoke: A Guide to Modern Ideas, Movements, and Buzzwords, 1848-1944*, New York: Abbeville Press, 1993, p. 107.

5 Harold Rosenberg, quoted by Howard Singerman, "In the Text", in *A Forest of Signs: Art in the Crisis of Representation*, ed. Catherine Gudis, Cambridge: MIT Press, 1989, p. 156.

6 Robert Atkins, *Art Spoke: A Guide to Modern Ideas, Movements, and Buzzwords, 1848-1944*, New York: Abbeville Press, 1993, p. 139.

7 馬列維奇在一篇名爲「非具象藝術和絕對主義」的文章中指出：「絕對主義者已捐棄對人類面貌的描寫，企圖尋找一種新的符號，描述直接的感受，因爲絕對主義者對世界的認知，不是來自觀察或觸摸，而是憑感覺。」Kasimir Malevich, "Non-Objective Art and Suprematism", quoted in *Art in Theory 1900-1990: An Anthology of Changing Ideas*, ed. Charles Harrison & Paul Wood, Blackwell, 1992, p. 291.

8 Kasimir Malevich, "Non-Objective Art and Suprematism", quoted in *Art in Theory 1900-1990: An Anthology of Changing Ideas*, ed. Charles Harrison & Paul Wood, Blackwell, 1992, p. 291.

9 Clement Greenberg, "Abstract, Representational and So Forth", in *Art and Culture: Critical Essays*, Boston: Beacon Press, 1961, p. 133.

10 Pam Meecham & Julie Sheldon, *Modern Art: A Critical Introduction*, London & New York: Routledge, 2000, p. 1.

11 Calvin Tomkins, *Duchamp*, New York: Henry Holt, 1996, p. 182.

「現代」藝術啓示錄

貳.現代藝術中的「裸體」情結

一、「裸體」在西洋藝術史中的演繹

在西洋藝術史中，不論在繪畫或雕塑上，「裸體」(nude) 一直被視爲是一種「完美形式」(ideal form) 的表現。自古希臘、羅馬文化以降，經十五世紀的「文藝復興」(Renaissance)，一直到「現代」、甚且「後現代」，曾爲藝術家鍾愛的「神話」及「聖經」題材，漸漸被淡忘，對繁複甲胄的描寫也漸被拋棄，而傳統學院的臨摹訓練方式，更備受譏評，唯獨「裸體」作爲一種「美」的表現形式，被藝術家持續地以不同的媒材表現在各種主題上，歷經幾千年的演繹，至今仍是現代藝術史中不可或缺的美學元素。

「裸體」作爲一種藝術形式，最早出現在五世紀的希臘，當時的表現除祭神用的男(Kouros)、女(Kore) 雕像外，不脫古典神話、寓言中的英雄人物，如阿波羅(圖版25)，維納斯(圖版26)，及萬能的天神宙斯(圖版27)。這些人體雕像在技法及三度空間的佈置上，雖屬生澀，然在古希臘、羅馬人的眼中，這些天神與英雄卻蘊藏著一股「神聖之美」(the divine beauty)，是那麼地不可侵犯，又深深地令人吸引，而古希臘、羅馬的文明，便是建構在這股潛意識裡對「美」的移情作用上。

藝術的發展進入文藝復興時期，其精神不外乎是延續或模仿古希臘、羅馬的古典風格，或是有意識地回歸古典的價值標準。此時期的藝術家在哲學辯證、科學發明、及解剖醫學的影響下，對「裸體」的詮釋，更臻至完美的境地：如米開朗基羅(Michelangelo)的〈大衛〉雕像(David，圖版28)，一副充滿挑戰的眼神，配合滿佈肌肉的「裸體」儀態，把三度空間的眞實人體，從頑強的石材中解放出來，其形式古典而簡單，渾身充滿一股和諧之美；又如義大利弗羅倫斯(Florence)畫家波蒂切利(Sandro Botticelli)的〈維納斯的誕生〉(The Birth of Venus，圖版29)，寄寓神話，以三度空間的背景及古典的氛圍，烘托出維納斯的「裸體美」；而伯拉友羅(Antonio del Pollaiuolo)的銅版畫〈十個裸體男人的殺戮〉(Battle of the Ten Naked Men，圖版30)，更挑戰了裸露人體在動作中不同形態的描寫，而這種對人體動感的捕捉，在當時還是個很新的嘗試，且尚存許多肢體運動與空間運用的問題。

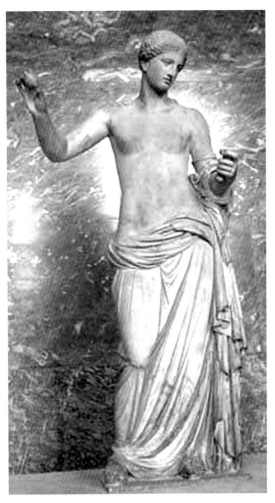

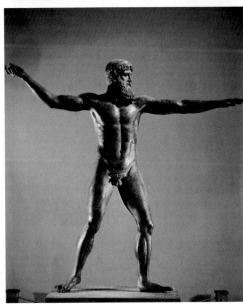

◀ ◢ 圖版25. 阿波羅　大理石　高230 cm　西元前四世紀　希臘

◢ 圖版26. 維納斯　大理石　高202 cm　西元前四世紀　希臘

◀ 圖版27. 宙斯　青銅　高210 cm　西元前五世紀　希臘

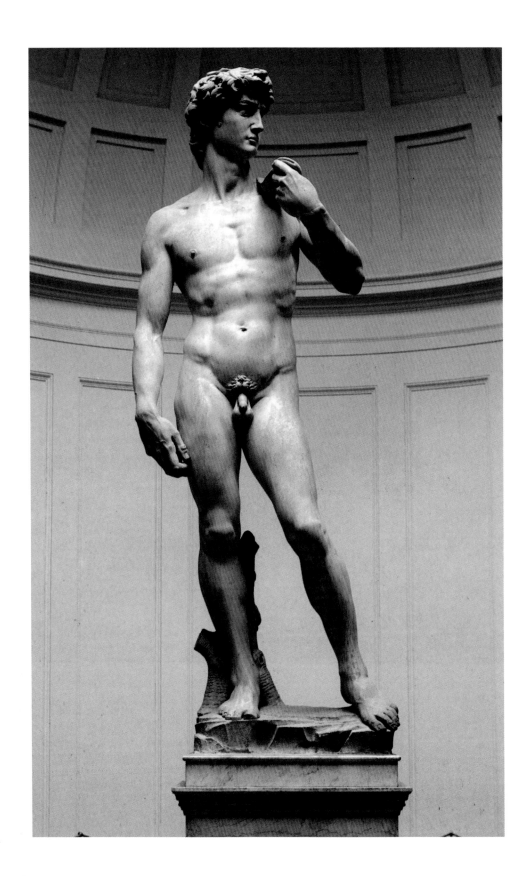

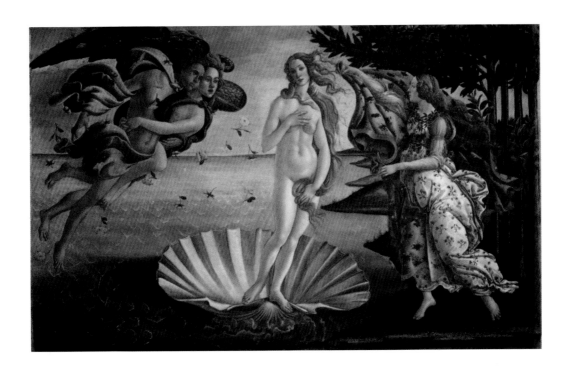

◀圖版28. 米開朗基羅　大衛　大理石　高408 cm　1501-4　弗羅倫斯學院畫廊藏
◀圖版29. 波蒂切利　維納斯的誕生　蛋彩、畫布　172.5 x 278.5 cm　1485-86　弗羅倫斯烏菲茲美術館藏
◀圖版30. 伯拉友羅　十個裸體男人的殺戮　銅版　38.4 x 59.1 cm　1465-70　紐約大都會博物館藏

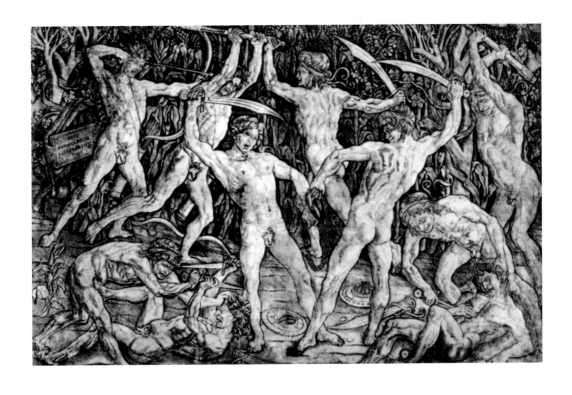

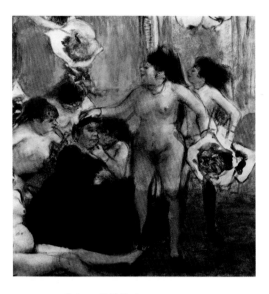

▲圖版31. 竇加　老鴇的生日
油彩、畫布　26.6 x 29.6 cm　1876-77　私人收藏
▼圖版32. 羅特列克　紅磨坊的女人
油彩、紙板　79.4 x 59 cm　1892　紐約現代美術館藏

十八世紀末、十九世紀初，受教權及法國大革命的影響，深具社會教化功能的歷史畫(History Painting)凌駕風景、寫生、及肖像等主題，成為學院派畫家競相選取的對象，而其中「理想化的裸體英雄」(the idealized heroic male nude)更是歷史畫中必備的元素，加上藝術贊助者及買家對「裸體」主題的青睞，迫使當時的藝術家全心投入與「裸體」相關的創作，以便獲得買家及官方的認同；由此因應而生的「人體寫生」及「古典雕塑的臨摹」，便成了學院派畫家最主要的訓練課程之一。直到一八七〇年，這種崇尚「古典裸體美」的畫風，仍有形或無形地支配著學院派的畫風及各類型的公共展覽。七〇年代之後，「印象派」興起，在藝術創作上，傾向以當時日常生活所見為主題，所以在「裸體」的表現上，便與當時忠實呈現生活的文學作品密切結合，而當時文學家筆下所鍾情的「妓院」、「妓女」題材，便一一成了藝術家畫筆捕捉的對象，畫家竇加(Edgar Degas)、羅特列克(Henri de Toulouse-Lautrec)皆有不少以此為主題的作品(圖版31、32)。

藝術的發展在進入廿世紀後，其主題時與哲學為伍、時與精神分析相偎，在表現形式上，流派雜陳，百家爭鳴，而「裸體」作為一種藝術表現的主題，在不同形式的表現上，更是多樣且百變。因此，出現了線條扭曲、色

▲圖版33. 馬諦斯　跳舞　油彩、畫布　258.1 x 389.9 cm　1909-10　俄國聖彼得堡赫米塔基美術館藏

彩鮮麗的「野獸派裸體」(圖版33)、分割畫面且具三度空間的「立體派裸體」(圖版6)、有反理性、反傳統藝術語彙的「達達主義裸體」(圖版34)，更有精神分析層面的「超現實主義裸體」(圖版35)，名目之多，前所未有。而廿世紀的後半個世紀，科技的高度發展，使多媒體加入藝術創作的行列，結合裝置、行動藝術，讓藝術家透過更多不同的媒材，對「裸體」有不同角度的詮釋，加上興起於七〇年代的「女性主義」，「裸體」在藝術上的表現，又多了一種不同的聲音，而這種發自女性內心深處的「聲音」，不但掀起了一場意識型態之爭，更使「裸體」在世紀末的藝術創作中，詭譎而多樣。

二、「藝術」？抑是「色情」？

藝術創作在「裸體」的表現上，難免因表現的形式或社會文化結構的改變，而有「藝術」或「色情」的不同認定。當我們觀賞自古希臘、羅馬以降的「裸體」雕塑或繪畫作品時，除讚歎藝術家巧奪天工的技法外，更為作品中散發出的獨特「古典美」所深深吸引；而這種線條優雅、韻律和諧的「裸體」語言，正如美國藝術史家克拉克(Kenneth Clark)所言，

▲圖版34. 杜象　與芭比茲下棋
照片　1963　茉利亞·瓦塞攝，刊於巴沙迪納美術館大型回顧展
▼圖版35. 曼·雷　回歸理性
十六釐米黑白影片　三分鐘　1923　芝加哥藝術學院藏

是一種「無邪念的美感」(disinterested aesthetic)[1]。這種「美」，是古希臘、羅馬人對天神及英雄人物的一種「虛擬情境」，是建構在一種崇高且不可侵犯的自我意識型態上，所表現出來的訊息不啻是當時社會文化結構外的另一種道德標準，所以在「美」的形式上存在著意義非凡的精神內涵。

這種深具精神內涵的「裸體」表現方式，直到十九世紀初起了革命性的變化。此時期的藝術家除持續臨摹古希臘、羅馬的古典作品外，另受人體寫生的影響，在「裸體」的表現上，更顯得大膽而多樣化。如法國浪漫主義時期畫家安格爾(Jean-Auguste-Dominique Ingres)作於一八一四年的油畫作品〈波斯宮女〉(Odalisque，圖版36)，雖企圖保有側臥裸女的「古典」形態，然帶「挑逗性」的主題(Odalisque意指土耳其的宮中妓女)，加上人物與空間的煽情暗示，一個等待情郎歸來的眼神，透露出無限的「情色」訊息。法國寫實主義畫家庫爾貝作於一八六六年的〈世界的原象〉(L'Origine du Monde，圖版37)，更完全拋棄了古典「裸體」形態中的矜持，

以「性」語言作爲全畫的框架，露骨地描繪女性下體，作一種純「色情」目的的表現，其中唯一無涉「色情」的部分，只有那深具哲思的畫名；而這種清楚勾勒女性私處體毛的手法，被克拉克視爲只是一種描繪肉體「表象」的「裸露」（naked），遠低於「裸體」（nude）在藝術上的表現層次[2]。因此，這種直接裸露女性私處體毛的表現手法，便多少與「性」、「猥褻」、「色情」劃上了等號。而此種「藝術」？抑是「色情」的爭論，發生在一九一七年的巴黎撤展事件，又是一例。該年，法國當局下令關閉畫家莫迪利亞尼（Amedeo Modigliani）在巴黎的一項展覽，理由是參展的畫作中，有多幅直繪女性私處體毛的作品（圖版38），涉公共猥褻之嫌。先姑且不論女性主義者的看法，這種價值判斷的標準，如從藝術史及當時社會結構的角度切入，其實值得爭議。

十九世紀的法國，作爲現代藝術發展的重鎮，在藝術主題的取捨、表現的形式、或美學標準的捏拿上，必有其指標性的地位。而法國在革命方歇，百廢待舉之時，又征戰連連，一股壓抑的民族情緒，使藝術家在無力批評內政之餘，將創作的焦點轉向描繪異國風情(如浪漫主義者)、或深刻描寫日常生活中貧困階層的醜陋事物(如寫實主義者)，加上長久以來由傳統學院派所主導的藝術環境，藝術家爲求認同，不得不在某一程度上追隨學院派所認定的正統。因此，在歷史畫成爲主流的當時，畫中不可或缺的「裸體」表現，便成了藝術家所競相描繪的對象。而學院中，人體寫生的訓練，更讓許多畫家在臨摹古希臘、羅馬的古典作品外，對「裸體」形態的創作產生了另一種衝擊。於是畫家在不願受傳統束縛，又不能拋開當時藝術潮流的雙重壓力下，對於「裸體」的描繪，只能轉而有限度地保有學院派所傳承的「古典」形態(圖版39)，再大膽地加入從人體寫生所誘發的「另類思維」。

十九世紀中葉以後，「裸體」在藝術上的表現，又加入了藝評家波特萊爾所謂的「現代性」因子，也就是當時藝文素材中所不可或缺的「青樓女子」。佐拉（Emile Zola）的《娜娜》(Nana)和福婁拜（Gustave Flaubert）《包法利夫人》(Madame Bovary)小說中的「妓女」角色，便成了當時藝術與文學創作上的「現代性」代表。藝評家狄得洛特（Denis Diderot）在一八六五年的《沙龍評論》(Salon Review)中寫道：「你期待一個藝術家在他的畫布上畫些什麼？我想取決於他的想像力。但一個大半輩子與妓女爲伍的人，將會有什麼樣的想像力

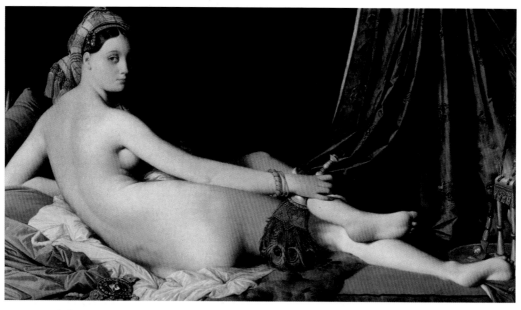

◆圖版36. 安格爾　波斯宮女　油彩、畫布　89.7 x 162 cm　1814　巴黎羅浮宮藏
◆圖版37. 庫爾貝　世界的原象　油彩、畫布　46 x 55 cm　1866　巴黎奧塞美術館藏

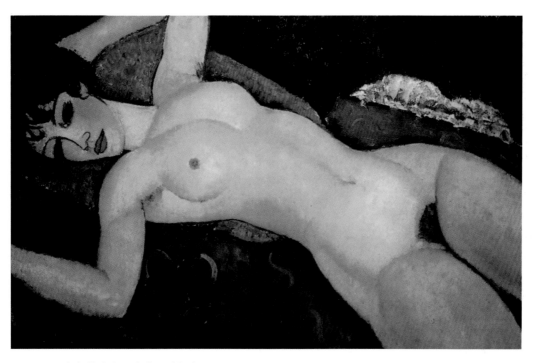

◆圖版38. 莫迪利亞尼　沙發上的裸女　油彩、畫布　62 x 92 cm　1917-18　米蘭私人收藏

◆圖版39. 提香　烏比諾的維納斯　油彩、畫布　119 x 165 cm　1538　弗羅倫斯烏菲茲美術藏

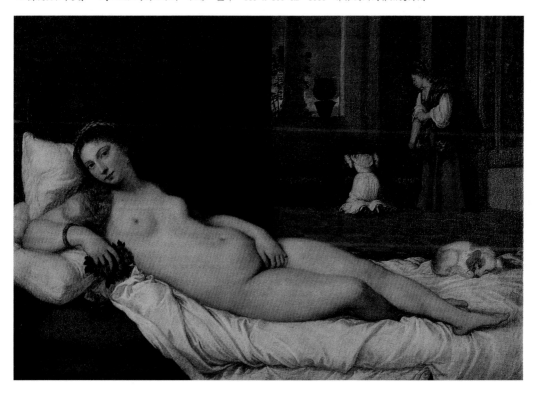

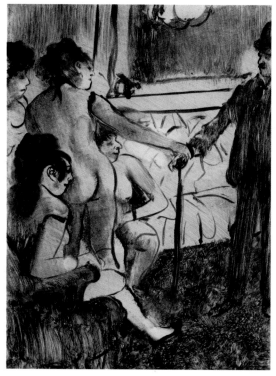

▲圖版40. 竇加　買春客
水彩、紙　21 x 15.9 cm　1879　私人收藏
▼圖版41. 竇加　梳髮的裸女
粉彩、紙　21.5 x 16.2 cm　1876-77　私人收藏

呢？」[3]印象派畫家，就有不少描繪「妓院」或「妓女」的此類作品。如竇加的〈買春客〉(The Serious Client，圖版40)、〈梳髮的裸女〉(Nude Woman Combing Her Hair，圖版41)、和馬內的〈奧林匹亞〉(Olympia，圖版42)。馬內的〈奧林匹亞〉明顯受提香(Titian)〈烏比諾的維納斯〉(Venus of Urbino，圖版39)的影響，在構圖與取材上，幾與提香的畫作同出一轍，皆為「側臥裸女」的古典形態，只不過馬內把提香畫筆下的女神維納斯，換成一介青樓女子奧林匹亞。而最令人不可思議的是，馬內的〈奧林匹亞〉竟於一八六五年入選沙龍的展覽，也許是奧林匹亞的適得其「手」，技巧地遮掩了女體的私處，不但舒緩了觀者的尷尬，似乎也將此幅畫作由「裸露」的邊緣，提昇至「裸體」的層次上。

對「妓院」、「妓女」的描繪熱潮，似乎繼續蔓延至廿世紀初的藝術創作，如畢卡索的〈亞維儂姑娘〉(圖版6)，以立體派的分割手法描繪五位裸裎相見的青樓女子。但這種打破十九世紀以來以「肉體」形態為重心的「裸體」寫實，無異說明了廿世紀的現代主義畫家漸漸地回歸「裸體」的原象，把「裸女」視為「形式」

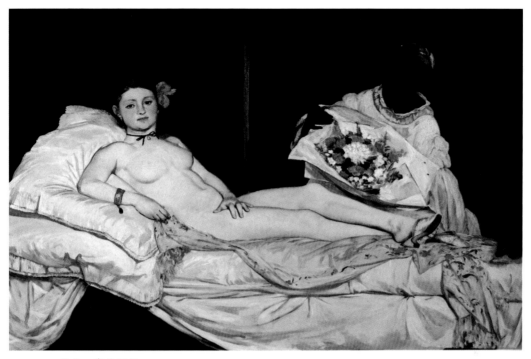

◆圖版42. 馬內　奧林匹亞　油彩、畫布　130.5 x 190 cm　1863　巴黎奧塞美術館藏

實驗中的一個元素，或僅僅是一個創作主題，不再凸顯「它」(而非「她」)的社會性角色。杜象花了二十年(1946-66)秘密創作的「虛擬實境」裝置作品——〈既有的：1.瀑布，2.照明瓦斯〉(Étant Donnés-1. La chute d'eau, 2. Le gaz d'éclairage，圖版43)，讓觀者透過門上的兩個小洞，窺視他所虛擬的「情境」——一個真人實體大小的女模特兒，敞開雙腿裸露地躺在雜草上，藉由左手高舉的煤氣燈，隱約可見身後的流水瀑布。雖然杜象生前對此件作品的主題，並沒多加解釋，但他對視覺原象的「解構」，在觸動觀者心靈世界的同時，使現代主義的發展回到如「達達主義」所建構的「零」的基礎上，是種「開始」，似乎也宣告了它的「結束」，而其中的「裸女」，也只是用以傳達作品訊息的「媒介」而已。因此，在認定一件「現代」作品是否為「藝術」或「色情」時，藝術家對其創作動機及創作過程的「自主性」，便遠比最終的「創作結果」來得重要許多。

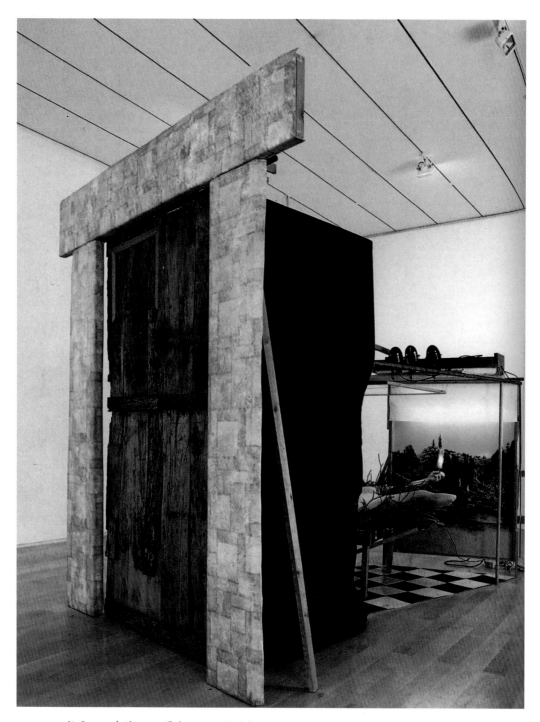

◆圖版43.杜象 既有的：1.瀑布 2.照明瓦斯 實景裝置 高242 cm、寬177 cm 1946-66 美國費城美術館藏

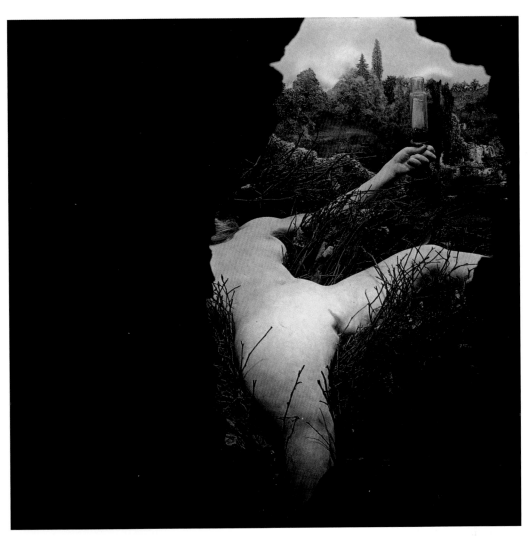

▲ 圖版43.1（局部）舊木門，從門上
右中上方的小孔可窺視門內的實景
◀ 圖版43.2（局部）門內的實景

三、「裸體」在女性主義中的論述

一九四九年，存在主義(Existentialism)哲學家西蒙‧德‧波娃(Simone de Beauvoir)的女性主義專論——《第二性》(The Second Sex)於法國出版，深入探討女性在社會上所受的壓抑與性別歧視，喚醒了女性對「兩性平權」的訴求，使女性主義的啓蒙運動，如燎原之火，在歐、美炙熱地燃燒著。而女性主義對藝術的影響，除了重新檢討女性在藝術領域所扮演的角色外，更負起監督及審視這個仍由男性所主導的創作環境，尚且不論成效的多寡，至少女性主義者的努力，使廿世紀後三十年的藝術環境，多添加了一份以前所欠缺的「女性自覺」。

女性主義者在審視十九世紀以來的藝術環境時，對其間的歧視，多抱不平。十八世紀末、十九世紀初的人體寫生訓練，確實替藝術創作中有關「裸體」的表現帶來不少衝擊，然在十九世紀的百年間，「女性」作爲藝術

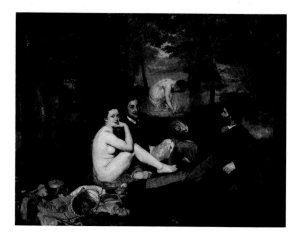

▲圖版2. 馬内　草地上的午餐
油彩、畫布　214 x 270 cm　1849　巴黎奧塞美術館藏

創作中的「無聲」角色，卻不曾改變，不管在社會的大環境中或由「男性」藝術家主導的藝術環境，「女性」永遠居於「附庸」的地位，尤以「歷史畫」爲主流的十九世紀，「女性」藝術家被禁止接受人體寫生的訓練，直接抹殺了她們在「裸體」主題上的創作成就，而這群被刻意遺忘的「女性」藝術家，直到一九○○年，被允許踏入「人體寫生」的課堂時，才稍獲發展的機會。

而「裸體」作爲藝術創作中的一種主題，在女性主義的論述中，其觀點當與傳統藝術史學派有所不同。如上述克拉克對「裸體」與「裸露」所作的差異論，認爲「裸體」之於「美」的表現層次當高於「裸露」中所釋放出的「猥褻」訊息；然女性主義藝術史家伯格(John Berger)認爲，「裸露」之所以不見容於早期的傳統社會，應歸咎於社會結構在男性的主導

下所產生的「歧見」，況且「裸露」並不全然與「猥褻」劃上等號，相反地，可能是女性呈現自我的最佳語言[4]；但另一位藝術史家尼德(Lynda Nead)，卻認為伯格的觀點，只是將「裸露」視為一種女性自我情感的表現，並未將這種自我情感置於更深層的文化結構下加以審視；她進一步強調，其實「裸露」在藝術上的表現已超越了「文化仲裁」(cultural intervention)的範圍，其定義應回歸到「美學標準」的討論上[5]。而這種不同以往藝術史家

▲圖版44. 雷蒙狄　巴黎審判（局部）　銅版　1525-30

「就藝術論藝術」的女性主義觀點，在重新檢視過去藝術的進程時，更掀起了不少漣漪。

其中，馬內作於一八六三年的〈草地上的午餐〉(圖版2)，對於畫中「裸女」的角色，女性主義者便有不同的詮釋。此畫以雷蒙狄(Marcantonio Raimondi)翻製拉斐爾(Raphael)〈巴黎審判〉(The Judgment of Paris)的版畫(圖版44)為藍本，但馬內把〈巴黎審判〉中的兩位「裸男」，穿上了當時的服裝，以朋友及妹婿作模特兒，重新建構以當時時空為背景的「現代複製」。馬內對畫中「裸女」的安排，其實是一種對「古典」的顛覆，他故意錯置背景中「沐浴少女」與中景「裸女」的角色，顛覆過去傳統作品裡以「裸體的沐浴少女」(Bather)為主題的安排；但這種安排，看在女性主義者的眼裡，無異把「女性」視為男人的一種「陪襯」，喪失了「裸女」作為追求「美感」過程中的一種精神內涵，更遑論它所應扮演的「功能性」角色，充其量也只是「沙文主義」作祟下的另一種「美體結構」，或者只是用來滿足創作者或男性社會體系的「性幻想」。

另一件義大利雕塑家馬佐尼(Piero Manzoni)發表於一九六一年的「活體雕塑」(Living Sculpture, Milan)作品，不但顛覆了傳統的雕塑創作，更挑戰了女性主義的「基本教義」。

現代藝術中的「裸體」情結

馬佐尼在一位年輕的裸體少女身上，簽上了自己的名字，完成了他所謂「活體雕塑」的創作。以藝術史家的觀點而言，將著眼於藝術家將「現成素材」化爲「創作元素」的概念，與杜象的現成品——〈噴泉〉(圖版12)，實有異曲同工之妙[6]，並不刻意探討作爲「創作元素」的「女性裸體」；但女性主義者艾維茲(Catherine Elwes)卻認爲，此舉已把「女性」視爲一種「性商品」，模糊了「女性裸體」在藝術創作中的「功能性」角色[7]；而另兩位女性主義藝術史家帕克(Rosika Parker)和帕洛克(Griselda Pollock)更指出：「藝術不是一面鏡子，應是社會關係的一種體現。」[8]很明顯地，女性主義者企圖扭轉傳統藝術史家所堅持的原則——「裸體」僅是藝術創作中的一種主題而已。她們極力想跳脫「男權」的陰影，賦予「女性」更多的「社會功能」，但這種以女性主義觀點重新設定的「美學標準」，是否會因過分強調的「女性自覺」或頑強的意識型態，而自我設限，皆是女性主義者在檢視整個藝術進程時，所應注意的盲點。

四、「裸體」在藝術表現上的主、客辯證

在藝術創作的過程中，「創作者」及「被創作的對象」，往往是創作中不可或缺的兩個對等元素，兩者除相互依存外，卻又脫離不了「主」、「客」的辯證關係。因此，當我們把「裸體」作爲「被創作的對象」時，創作者便居於「主動」的位置，主導了「裸體」作爲被呈現物的「被動」角色。然有趣的是，在藝術家創作完成之後，「觀者」作爲第三者的角色便適時地介入，他們透過個人不同的美感經驗來詮釋作品，成爲作品的「再創作者」，而順理成章地取代了創作者的「主」位；這種繼「創作者」與「被創作的對象」之後，以「觀者」爲「主」、以「作品」爲「客」的關係，便形成一種新的辯證體系。弔詭的是，一旦「主」、「客」相等的情形發生時，創作者的自我觀照，便如鏡子一般，直接反射在「被創作的對象」身上，如同「意識流」小說的表現方式，讓「主」、「客」處於曖昧的狀態，只能依賴「觀者」，成爲創作後此一曖昧角色的仲裁者。

當藝術家把「裸體」作爲「被創作的對象」時，所要直接面對的便是表現「裸體」的「媒介」，也就是所謂的「裸體模特兒」，如以現代藝術中的「裸女」爲例，女模特兒的角色，

●圖版45. 竇加　早晨沐浴的少女
粉彩、紙　55 x 57 cm　1890　巴黎奧塞美術館藏

往往在「媒介」之外，身兼藝術家情人、心靈導師的身份；因此，「模特兒」已不僅僅是藝術家表現「裸體」所需的「媒介」，其中加入的情感因素，已使上述的「主」、「客」關係，產生了微妙的變化。這種變化，可能使藝術家在捕捉「裸體」的形態時，為求表現眼前的「情感對象」與「其它對象」的不同，或受制於這層與「情感對象」間的曖昧關係，而從「主」轉為「客」的位置。但是從另一個角度而言，藝術家如果缺少了這層來自「情感對象」的感情激素，其創作是否就此枯索無味？我想此問題已非「觀者」的角色所能揣摩，即使「觀者」在創作完成後取代了「創作者」的主導地位，但「觀者」卻無法在創作完成前與「創作者」有任何交集，更無從掌握「創作者」在創作的過程中所面對的「心理」衝擊。

但當我們仔細觀察印象派畫家竇加的一系列「沐浴少女」畫作時，「觀者」和「創作者」的關係，又劃上了等號。竇加以「沐浴少女」為主題的畫作(圖版45、46)，其中異於傳統的透視點，讓「裸女」的角度或而隱晦、或而遮掩，有些甚至拋棄「靜態」的描寫，改採對「瞬間動作」的捕捉，使人有一種「偷窺」的快感，不只「創作者」處在一個偷窺的角度創作，「觀者」也能輕易地感受與「創作者」相同的「創作經驗」，而這種被當時藝評家波特萊爾稱為「從鑰匙孔中偷窺的角度」與「如相機快鏡頭對瞬間動作的捕捉」，卻成了竇加躋身「現代」藝術之林的法寶。所以當「觀者」(不論是「創作者」或「觀眾」)注視畫中的「裸女」時，他們無異處於同一個位置，同樣能感受到那股「偷窺」的快感，而這種快感，就好比法國精神分析學家依希加賀(Luce Irigaray)所言：「如電影院中的觀眾，在黑暗中觀看三級片，在『自娛』外，根本不用擔心被人看見，是一種『看』而『不被看』

▲圖版46. 竇加　浴盆　粉彩、紙　60 x 83 cm　1886　法國巴黎奧塞美術館藏

的雙重快感。」[9]而這句話不正也解釋了「觀者」(或創作者)和「被創作的對象」(或裸女)在「裸體」表現上的「主」、客」關係。

五、結語

廿世紀的後三十年，「裸體」在藝術上的表現，雖已逐漸跳脫傳統的模式，然後現代主義藝術家不但沒放棄「裸體」作為藝術創作的一種形式，更試著在作品中加入自己對作品的批判，企圖收回以前「觀者」作為作品「批判者」的角色，減少上述「主」、「客」關係所造成的牽制。諷刺的是，那些打著「後現代」旗幟的行動藝術、裝置、或多媒體，雖一再宣稱要彌補現代主義在「性別」的課題上所造成的「歧視」問題，而自己卻成了擴大此問題的唆使者，甚且把「女性」作為藝術創作過程中的「實驗」對象。如新加坡華裔女子郭盈恩(Grace Quek, aka Annabel Chong)與兩百五十一個男子在十小時內連續性交的「紀錄片」，以自己的身體作為創作過程的「實驗對象」，集「創作者」與「被創作的對象」於一身，進而宣稱創作的目的只想忠實地紀錄自己的「性經驗」，這樣的嘗試，確實為女性主義寫下新頁，然如此草率的宣言，在試圖替自己的作品加入批判的同時，是否忘了考量自己身、心的承受度，以及其它參與者在參與創作時所抱持的心態。「藝術」與「色情」只是一念之隔，如強辭為「女性主義」的實踐，那麼「裸體」在現代藝術中的情結，似乎在廿一世紀的藝術創作中，更形糾結難解。

1 Kenneth Clark, *The Nude*, Penguin, Harmondsworth, 1980, p. 1.

2 同註1.

3 Simon Elict and Berverly Sten, *The Age of Enlightenment*, translated by Rosemary Smith, Ward Lock and OUP, London, 1979, p. 111.

4 John Berger, *Ways of Seeing*, BBC Books, London, 1972, P.54.

5 Lynda Nead, *The Female Nude: Art, Obscenity and Sexuality*, Routledge, London, 1992, pp. 14-16.

6 1917年，杜象在一個陶瓷作的尿盆上面簽了R. Mutt，然後賦予這個尿盆一個新的生命——〈噴泉〉(Fountain)。

7 Quoted in Sarah Kent & Jacqueline Moreau, *Women's Images of Men*, Pandora, London, 1985, p. 64.

8 Rosika Parker & Griselda Pollock, *Old Mistresses: Women, Art and Ideology*, Pandora, London, 1989, p. 119.

9 Luce Irigaray, *Speculum of the Other Woman*, translated by G.C. Gill, Cornell University Press, Ithaca, New York, 1985, p. 62.

現代藝術中的「裸體」情結

參.現代藝術中的「原始」況味

一、「原始」與「原始主義」的概念與發展

早期人類學及社會學對「原始」(primitive〕一詞的定義，深受達爾文(Charles Darwin)「進化論」的影響，暗示了「野蠻」、「落後」、「未進化」等負面的文化意涵。而這種「原始」的觀點，在十八、十九世紀殖民風潮盛行的西歐，正好被用來掩飾民族意識高漲下的掠奪行為，將那些「非西方」(non-Western)的文化，如非洲、中南美洲、及大洋洲的土著文化，視爲與「文明」對抗的一種「野蠻」，尤其是十九世紀西歐的中產階級，普遍鄙視與「原始」相關的任何文化議題，認爲除了西歐以外，沒有任何地方能以「文明」一詞自居。因此有批評家指出，西歐人所指稱的「原始」概念，其實只是一種民族優越感作祟下的自我膨脹。之後，編纂於一八九七年至一九〇四年的Nouveau Larousse Illustré，正式將「原始主義」一詞列爲藝術史的專用詞彙，最初用以專指那些文藝復興以前，如中古世紀的拜占庭或羅曼諾斯克(Romanesque)那種粗糙帶點野蠻、厚實而不精緻的文化，或者受此文化影響的歐洲繪畫和雕塑。然十九世紀末，隨著歐洲國家日益擴張的殖民風潮，一件件「非西方」的文物，不但成了這些國家炫耀國力的戰利品，更成爲博物館收藏的新項目。一八八二年巴黎人種博物館(Musée d'Ethnographie du Trocadéro)的開幕，加上一八八九年及一九〇〇年在巴黎舉行的世界博覽會，大量引介非洲的部落面具與雕像，促使許多當時的藝術家在苦思新的藝術風格之時，開始傾慕於這種線條簡單、造型奇特且具爆發力的「部落」文物，不但競相收藏，甚者更遠渡重洋親至非洲尋找此一「原始」文化的根源[1]。當時的藝術家，如畢卡索、馬諦斯及烏拉曼克(Maurice Vlaminck)便在創作上大量採用此一「原始」元素，增進了藝術家及藝術史家對此種「原始」文化更深一層的了解，重新認識了原始文化的精華與成熟，擴大了「原始主義」一詞先前所涵蓋的範圍，使「原始主義」一詞的定義，由歐洲內部對中古世紀文化的傾慕，向外擴及來自「非西方」文化的衝擊。

然而這股外來的衝擊，卻隨著藝術家對此「原始」元素的濫用，逐漸將「原始主義」一詞的含義侷限在對「部落面具」的模仿上，在巴黎，「黑人藝術」(art négre)一詞甚至被用來解釋此「部落藝術」(tribal art)，使「原始主義」一詞在藝術上的詮釋範圍，又形縮小，幾乎無涉先前的定義，更遑論探討「部落藝術」本身的精神內涵或文化本質，只停留在西方

人對「原始」人、物所產生的一種興趣和反應而已，而這種對「原始」文化的傾慕心態，就如同法文中「日本化」(japonisme)一詞，並無涉日本文化或藝術的內涵，而只是十九世紀末部分歐洲藝術家傾心日本文化的一種態度，梵谷畫中常見的的日本「浮世繪」(Ukiyo-e)風格，便是其中一例。至此，「部落藝術」一詞成了廿世紀藝術的新潮流。而一九三四年，「原始主義」一詞第一次出現在韋伯(Webster's)字典裡，美國人更擴大了它的原意，將之解釋爲「對原始生活的一種傾慕與信仰」[2]，影射了「回歸自然」的原始情懷，甚且指出「凡是針對『原始』的任何相關回應」[3]，皆可視爲「原始主義」的相關議題，此種「泛原始主義」的概念，不但深深地影響了自一八九〇年的「象徵主義」至一九四〇年美國「抽象表現主義」的藝術表現形式，更替「抽象表現主義」之後的當代藝術，預設了更多元的表現空間。

二、「原始」的模仿

「原始藝術」開始在歐洲的藝壇掀起漣漪，應始於高更在大溪地(Tahiti)的藝術行旅。雖然在高更之前也許早有藝術家關注於原始社會的藝術，而高更卻是第一個完全融入原始社會生活、體驗其精神內涵的藝術家。高更於一八九一年移居大溪地，此時期的作品，極力擺脫早期受法國印象派的影響，以簡單的線條、平面卻鮮麗的色彩，來建構他獨特的藝術語言，藉著描繪島上原住民的風情，抒發他個人的人生觀與宗教情懷，因此，在作品中不時流露出對生命的困惑與對死亡的恐懼。其中作於一八九二年的〈死神的覬覦〉(Spirit of the Dead Watching，圖版47)，延續了先前所倡導的「象徵主義」的理念，企圖以一種普遍認知的形式(如平鋪直敘的畫名)，來解決精神世界的衝突(如恐懼)。高更相信在外在形式與主觀情境之間存在著一種呼應關係，即使不受文明污染的島民，也無法掙脫這層來自於主觀意念的束縛，他自己更將這種束縛與對生命的困惑，表達在一八九七年的〈我們從哪哩來？我們是誰？我們往哪兒去？〉(Where do we come from? What are we? Where are we going? 圖版48)的巨幅油畫中，似乎欲藉著畫中原住民無助、徬徨的眼神，來轉身思索內心的矛盾。高更在完成此畫之後不久，曾企圖自殺，部分受到愛女死亡的打擊，部分源於自身精神的苦悶與心靈的困頓，然而當我們注視著佇立於畫幅背景的神明時，高更似乎已對

◆圖版47. 高更　死神的覬覦　油彩、畫布　72.4 x 92.4 cm　1892　紐約私人收藏
◆圖版48. 高更　我們從哪裡來？我們是誰？我們往哪兒去？　油彩、畫布　141.1 x 376.6 cm　1897　波士頓美術館藏

「我們往哪兒去？」的苦思，提供了他自己的答案。

高更這種以大溪地原住民為描繪對象，卻藉以抒發自身情感的「原始藝術」，至今仍受藝術史界的質疑：是否以原住民為描繪對象的任何主題，皆可視為「原始藝術」的一環？就在學界熱烈討論此問題之際，非洲及大洋洲的面具與雕塑的發現，讓學界在為先前的問題得出結論之前，又膠著於下一個「部落藝術」的問題。廿世紀初的野獸派及立體派藝術家，除深受十九世紀末後印象派畫家如梵谷、高更的影響，更鍾情於非洲土著雕刻的粗獷與野蠻，和蘊藏其間的生命力，加上近東裝飾藝術的刺激，發展出色彩狂暴，形式出新，帶有濃厚「原始」意味的藝術風格。當我們將野獸派畫家馬諦斯作於一九一三年的〈馬諦斯夫人肖像〉(Portrait of Madame Matisse，圖版49)與非洲部落面具(圖版50)作比較時，不難發現畫中的臉部描寫與面具的類同性；而德朗(André Derain)的石雕〈屈膝的男人〉(Crouching Man，圖版51)更不脫「原始」的古樸風貌；甚至馬諦斯晚期的作品〈女黑人〉(La Negrésse，圖版52)，更是大洋洲部落圖騰(圖版53)的一種轉借。之後，立體派的翹楚——畢卡索早期的作品更處處與「原始」結合，其中作於一九〇七年的〈亞維儂姑娘〉(圖版6)，在分割的畫面當中，五位裸女的舉手投足不但具有希臘、羅馬雕塑中的古典儀態(圖版54 & 55)，其臉部表情更不脫部落面具的「原始」色彩(圖版56 & 57，58 & 59，60 & 61)。在〈亞維儂姑娘〉完成後的同年，畢卡索更將〈亞維儂姑娘〉中的〈舉臂裸女〉(圖版54)加以完全「原始」化，不管在表情或儀態上，已十足是一個「非洲女黑人」的形象(圖版62)。

除了上述野獸派及立體派在作品中的「原始」表現，廿世紀的藝術家始終無法忘懷這股「原始」的風味。受立體派影響甚鉅的法國藝術家雷捷(Fernand Léger)的〈鳥〉(Bird，圖版63)，來自於對西非部落髮飾(圖版64)的研究；達達主義藝術家曼‧雷(Man Ray)的〈黑與白〉(Noire et blanche)，即以非洲黑人面具和白人模特兒作為「現代」與「原始」強烈的對比(圖版65)；超現實主義藝術家恩斯特(Max Ernst)的〈鳥頭〉(Bird Head，圖版66)源出非洲渥塔族(Volta)的面具(圖版67)；保羅‧克利童真帶點幻境的作品〈恐懼的面具〉(Mask of Fear，圖版68)，明顯受到美國新墨西哥或亞利桑那州印地安圖騰(圖版69)的影響；法國「原生藝術」家杜布菲的〈狂歡者〉(Reveler，圖版70)頗具大洋洲巴布亞紐幾內亞人形木雕的神態(圖版71)；

▲圖版50. 面具
非洲Gabon王國Shira-Punu族
加彩木雕　高31 cm　瑞士蘇黎士私人收藏

▲圖版49. 馬諦斯　馬諦斯夫人肖像(局部)
油彩、畫布　146.4 x 97.1 cm　1913　列寧格勒美術館藏
➡圖版51. 安德烈·德朗　屈膝的男人
石雕　33 x 26 x 28.3 cm　1907　維也納20美術館藏

▲圖版52. 馬諦斯　女黑人　紙上拼貼　453.9 x 623.3 cm　1952　美國華府國家美術館藏

◀圖版53. 面具　巴布亞紐幾內亞Namau　加彩布、藤　高244 cm　愛爾蘭國家美術館藏

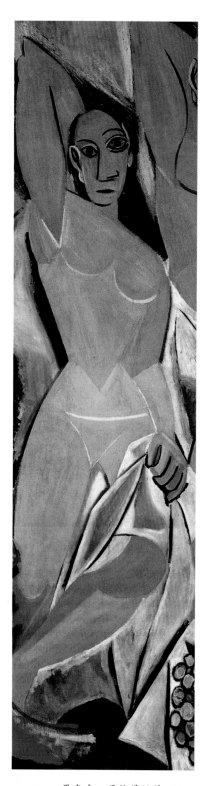

▲圖版54. 畢卡索　亞維儂姑娘(局部)

　油彩、畫布　243.9 x 233.7 cm　1907　紐約現代美術館藏

▲圖版55. 米開朗基羅　垂死的奴隸

大理石雕　高 226 cm　1513-16　巴黎羅浮宮藏

◀圖版56.
畢卡索　亞維儂姑娘(局部)
油彩、畫布　243.9 x 233.7 cm
1907　紐約現代美術館藏

▶圖版57.
面具　非洲象牙海岸Dan族
木雕　高24.5 cm
巴黎人種博物館藏

◀圖版58.
畢卡索　亞維儂姑娘(局部)
油彩、畫布　243.9 x 233.7 cm
1907　紐約現代美術館藏

▶圖版59.
面具　非洲剛果Etoumbi地區
木雕　高35.6 cm　日內瓦
Barbier-Muller美術館藏

◀圖版60.
畢卡索　亞維儂姑娘(局部)
油彩、畫布　243.9 x 233.7 cm
1907　紐約現代美術館藏

▶圖版61.
面具　非洲Zaire
加彩木雕、纖維和布　高26.6 cm
比利時皇家非洲文物美術館藏

◆圖版62. 畢卡索　舉臂裸女　油彩、畫布　63 x 42.5 cm　1907　瑞士Thyssen-Bornemisza收藏

▲圖版63. 雷捷 鳥

水彩 34 x 22.7 cm 1923 斯德哥爾摩Dansmuseet收藏

▲圖版64.

羚羊形頭飾 西非馬利王國
Bambara族

木雕 刊載於Mariusde Zayas所著
《African Negro Art: Its Influence
on Modern Art》, 1916

◀圖版65. 曼‧雷 黑與白

銀版照片 21.9 x 27.7 cm 1926
紐約Zabriskie藝廊藏

◆圖版66. 恩斯特　鳥頭　銅雕　53 x 37.5 x 23.2 cm　1934-35　法國Beyeler藝廊藏

▲圖版67. 面具　非洲渥塔族　木雕、纖維和種子　高67 cm　日內瓦Barbier-Muller美術館藏

◀圖版68.

保羅‧克利　恐懼的面具

油彩、畫布　100.4 x 57.1 cm　1932

紐約現代美術館藏

▶圖版69.

戰神

美國新墨西哥或亞利桑那州印第安Zuni族

加彩木雕　高77.5 cm

柏林Fur Volkerkunde美術館藏

◆圖版70.
杜布菲 狂歡者
油彩於壓克力版上
195 x 130 cm 1964
美國達拉斯美術館藏

◆圖版71. 人形木雕
巴布亞紐幾內亞Gulf省
木雕 高63.5 cm
紐約私人收藏

◆圖版72.
莫迪利亞尼 頭
石雕
88.7 x 12.5 x 35 cm
1911 倫敦泰德美術館藏

◆圖版73. 面具
非洲馬卡馬利族
木雕 高36.8 cm
私人收藏

義大利藝術家莫迪利亞尼的石雕〈頭〉(Head，圖版72)與馬卡馬利(Marka Mali)的面具(圖版73)倒有幾分神似；美國藝術家柯爾達(Alexander Calder)的〈微風中的月光〉(Moonlight in a Gust of Wind，圖版74)更直接抄襲自大洋洲魯巴族(Luba)的面具(圖版75)。即使在美國「抽象表現主義」之後的年代，仍有藝術家忘情不了這股耐人尋味的「原始」風，如美國「色區繪畫」先趨諾蘭德(Kenneth Noland)對〈Tondo〉(圖版76)的構想，仍深深受到阿拉斯加愛斯基摩人面具(圖版77)的影響。由此可見，「原始主義」在現代藝術中的影響，確實無遠弗屆，但當我們仔細審視這股由「原始」掀起的藝術旋風，其背後所依據的理論基礎，似乎稍嫌太弱，所有依附「原始」的創作動機與表現形式，往往無源可尋且零星片段，更遑論用來斷其優劣的美學標準。因此，這種援用「原始」元素所建立的個人「原始」風格，成就不了一個特定的藝術潮流，充其量只不過是「新鮮感」作祟下的一種「模仿」模式罷了，其間所衍生出的問題與爭議，都必須重新回到「原始」與「原始主義」的基本定義上，再次檢討這個橫跨半個世紀、席捲各大藝術流派的「原始」崇拜，在現代藝術中所應扮演的角色。

三、「原始」的爭論

如從美學或文化的角度來審視「原始主義」在現代藝術中所扮演的角色，這股「反文明」、「反都會」的意識型態，其實與十九世紀末出現的「現代性」觀點是並置的。許多被我們貼上「現代」標籤的藝術家，對當時資本主義社會下的工業化與都市化極端反感，因此其創作思維與出現在同時期的「原始主義」，都是「反現代」的，加上非洲、大洋洲的文物在此時適時地介入，便成了這些「反現代」藝術家尋求「現代性」的最佳媒介，奠定了「原始主義」在廿世紀的發展。所以，藝術史家羅伯‧高華德(Robert Goldwater)於《現代藝術中的原始主義》(Primitivism in Modern Art)一書中寫道：「廿世紀的藝術對『原始』的興致，並非突如其來，其實在十九世紀就已作好了準備...。」[4]他更進一步指出，在畢卡索於一九〇六、〇七年把「原始」元素納入他的畫布中之前，十九世紀的藝術家，如高更者，早已把「原始」視爲藝術文化的一環，其受西方藝壇重視的程度，與當時「現代主義」藝術家所追求的「現代性」，實不分軒輊。換句話說，畢卡索的藝術風格是建立在

◆ 圖版74 柯爾達　微風中的月光
加彩版畫　47.5 x 65 cm　1964　紐約私人收藏

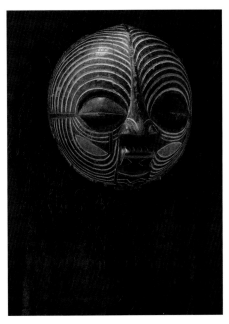

◆ 圖版75. 面具　大洋洲Zaire魯巴族
加彩木雕及混合媒材　高43.8 cm
美國西雅圖美術館藏

◆ 圖版76. 諾蘭德　Tondo
壓克力畫布　直徑148.6 cm　1961　多倫多私人收藏

◆ 圖版77. 面具　阿拉斯加愛斯基摩人
加彩木雕　高18.4 cm　美國華府國家美術館藏

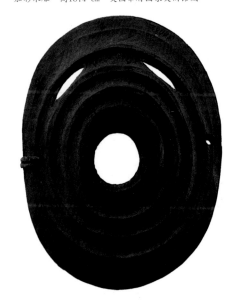

一種以高更作品中的「原始」爲導向的「現代」藝術。

但值得爭議的是，在眾多的「原始」元素當中，爲何只有部落的面具與雕像，受到藝術家的青睞？而這些面具與雕像在藝術中的地位，是一種依附的角色？還是具有「開創」現代藝術的作用？其實在非洲、大洋洲的文物被引介至歐洲之前，歐洲人對「原始」的嚮往，早在一五八○年法國作家邁可·蒙帖尼(Michel de Montaigne)的著作《野蠻人》(On Cannibals)中便已出現，他在描寫巴西人時寫道：「這是一個國家...裡面沒商業行爲，沒數字概念，沒政治高官...財產制度，只有個人的隨身物品，沒特定的信仰，只有最基本的人際關係，沒有衣服，沒有農作，沒有金屬，沒有可食的玉米或酒。且不曾有謊言、背信、欺騙、毀謗、忌妒、羨慕和原諒等情事。」蒙帖尼將這個國度稱爲「新世界」(the New World)，且把生活在這裡的人稱之爲「高貴的野蠻人」(the noble savage)。此後，歐洲掀起的航海探險熱潮，多少與蒙帖尼的著作有些許關連。而興起於十八世紀的啓蒙運動和殖民風潮，更把此種對「新世界」的嚮往逐漸具體化，直到十九世紀末，非洲、大洋洲文物的出現，終於使歐洲人親睹這些「高貴野蠻人」的「原始」文化，一償多年來的宿願，配合當時的「反現代」潮流，一股對「原始」的傾慕，便直接宣洩在藝術的創作上。

而「原始主義」在廿世紀藝術中所扮演的角色，一直是備受爭議的問題。在藝術的進程中，一種新藝術形式的出現，往往很難釐清是來自「反叛」後的「創新」，或只是「融合」舊有元素後的「再造」。因此，當我們討論「現代」的藝術家在「原始」的取材上，是「借用」此一「原始」元素，還是受此一元素的「影響」，其間的主、客關係自是不同。但迨我們了解，「原始主義」並不像一般的藝術潮流，有著明確的宣言，或一群較有組織的藝術家，或者鮮明可辨的藝術風格，更非爲了「反叛」先前的藝術理念而存在，只是在此一時期內，不同流派的藝術家對「原始」概念所作的不同美學反應而已，所以，「原始主義」在「現代」藝術中所扮演的角色，其作爲「依附」的地位實大於對藝術的「開創」作用；也就是說，「原始」其實是衍生自現代藝術之內的一種藝術傾向，並非造就現代藝術的功臣。而這樣的觀點，更暗示了當時的「前衛」藝術家，在創造「現代」的同時，正摸索著一種來自「體制內」更單一且更直接的藝術表現。

畢卡索的〈亞維儂姑娘〉，一直是「現代原始主義」(Modernist Primitivism)的最佳範本，但一樣存在著上述的爭論。畫中分割的畫面，無疑宣示了它的「立體派」風格，但在以「裸女」為主題的此畫中，我們卻無法理解非洲面具在此主題中的真正用意為何。是否只是一種對傳統的顛覆？還是畫家傾慕「原始」文化的一種表現？如果只是一種傾慕行為，那部落面具與巴塞隆納妓院中的五位裸體妓女，又有何關連？雖然畢卡索宣稱，〈亞維儂姑娘〉完成於他首次造訪巴黎人種博物館之前，他所言是否暗示了〈亞維儂姑娘〉的創作並未受到博物館中非洲文物的影響？但身處「原始」意識高漲的年代，畢卡索卻無法撇清周遭的「原始」風對其創作的影響。假設畢卡索所言不假，那〈亞維儂姑娘〉中的部落面具，只能勉強說是畢卡索建構「原始」與「現代」的橋樑，或者是畫家對「原始藝術」的一種「自覺式」反應，異於之後許多「現代」藝術家對「原始」文物的直接模仿。而這種推論，更符合了藝術史家柯爾克‧伐晶多(Kirk Varnedoe)在《廿世紀的原始主義》(Primitivism in 20th Century Art)序中所言：「『現代原始主義』的發展，主要奠基於『原始』元素的自主性力量，及部落藝術傳達創作者意圖時的包容性。」[5]

四、「原始」的現代延伸

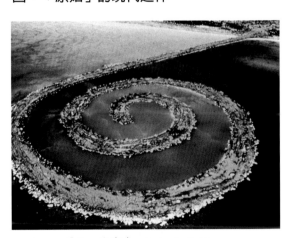

▲ 圖版78. 羅伯‧史密森　Spiral Jetty
長1,500呎、寬15呎　1970　美國猶他州大鹽湖區

當藝術經歷了「抽象表現主義」的年代，進入廿世紀的後半個世紀，藝術家更擴大了「原始」一詞的意涵和用來代表「原始」的元素，他們不再以「部落藝術」為主要的表現形式，轉而以抽象的手法，來傳達一種神奇且帶點神祕的「原始」訊息。然這種轉變，並沒有因此切斷了當代藝術與原始藝術間的互動，反而更完整地涵蓋了「原始」一詞在當代的多元意義。羅伯‧史密森(Robert Smithson)作於一九七○年的地景藝術〈Spiral Jetty，圖版78)，約瑟夫‧波依斯(Joseph Beuys)的〈我愛美國，美國愛我〉(I Like America and America Likes Me，圖版79)及多如繁數的當代藝術作品，開始以原始或史前社會的思維、信

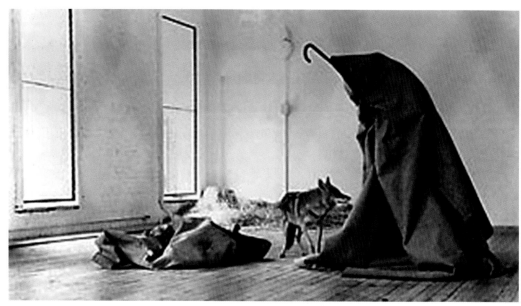

▲ 圖版79. 約瑟夫‧波依斯 我愛美國，美國愛我 在紐約René Block藝廊爲期一週的表演藝術 1974 私人收藏

仰、儀式、甚至舞蹈與建築，如英國的史前石柱群(Stonehenge，圖版80)，來建構一套較有組織的「原始」觀，拋棄先前僅止於「部落」面具或雕像的取樣與模仿，進入較深層的精

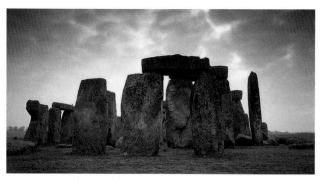

▲ 圖版80. 史前石柱群 英國威爾特郡Salisbury平原

神層面，去重新探索此一「原始」文化的內涵。

六○年代興起的藝術家，由於背景多元，或來自中產階級，或受學院的嚴格訓練，對藝術的感知能力不盡相同。因此在藝術形式

的表現上，多而紛雜，但其共通的方向，卻是創作出迥異於先前現代主義風格的作品，其間的觀念藝術、行動藝術、地景藝術、及裝置藝術，其目的無非是藉此新的藝術表現形式，挑戰人類的視覺感官，再創藝術新風格。先姑且不論一般大眾(觀者)對這些高原創性的藝術風格接受度如何，至少他們的勇於嘗試，替先前既定的格局，重新塑造了符合那個年代的藝術語言。而「原始」在此「前衛」的環境中，作爲一種「新」的藝術元素，難免有「體制外」的另類演出，不管直接或間接地涉入藝術創作，它所釋放出來的「原始」訊

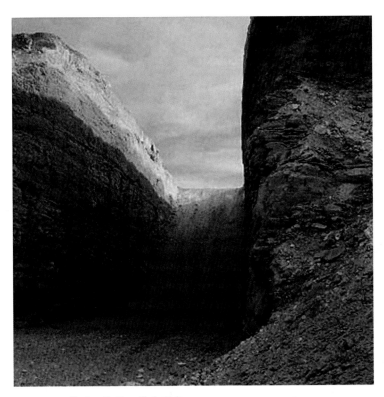

▲ 圖版81. 邁可・海瑟　雙重否定

1600 x 50 x 30呎　1969-70　美國內華達州維吉尼亞河台地

息，絕不像畢卡索部落面具式的人物(體制內)那樣具體，因為此時的「原始」，在藝術創作中，不再是一種元素，而只是藝術家創作過程中的一種概念而已。邁可・海瑟 (Michael Heizer)〈雙重否定〉(Double Negative，圖版81)，是一種如艾略特「荒原」(The Waste Land)詩中的「原始」，理查・龍(Richard Long)的〈冰島之石〉(Stone in Iceland，圖版82)，是一種呈現大自然原相的「原始」，而華特・德・瑪利亞(Walter De Maria)的〈線畫長里〉(Mile Long Drawing，圖版83)，是一種人與大地交互的「原始」，而紐約地鐵站的塗鴉，更是一種溝通理念與洞穴壁畫結合的「原始」。至此，任何取自大地、自然界，或者日常生活中的一景一物，甚至腦海中掠過即逝的概念，都依稀可見「原始」的身影。

在廿世紀的百年間，從「原始」到「文明」，「原始藝術」由最初作為一種外來文化，卻逐步融入西方的整個藝術進程中，雖不能說是藝術史上的「革命」，但它卻是唯一橫跨整個現代藝術的「橋樑」，在廿世紀的各大藝術流派中，它不但沒被吞噬，更有形或無形地支配著藝術的「個人」或「時代」風格，而這股如魑魅般的「原始」身影，在廿一世紀初的此時，將繼續威脅、挑戰、甚至重塑我們的藝術感知。

◤ 圖版82.

理查・龍　冰島之石

1974

◀ 圖版83.

華特・德・瑪利亞

線畫長里

1968　Mojave沙漠

1 馬諦斯於一九○六年，曾親赴北非，尋找部落面具的文化根源。

2 英文原文 "a belief in the superiority of primitive life."

3 英文原文 "the adherence to or reaction to that which is primitive."

4 Robert Goldwater, *Primitivism in Modern Art*, Harvard University Press, Cambridge,　1938, p.3.

5 William Rubin, ed., *Primitivism in 20th Century Art*, The Museum of Modern Art, New York, 1984, p. x.

肆.現代藝術中的「機械美學」

一般而言，歐洲自十八世紀的啓蒙時代開始，「科學」便一躍成爲社會發展的主軸，「科技」一詞更被詮釋爲「發明」、「創造」，和「機械的發展」[1]。而憑著這股對「科學」的追求熱忱，更造就了歐洲兩次的工業革命，拜機器之賜，不但加強了產品的生產力，更提升了產品在市場上的競爭力，使歐洲社會在文明的進程上，更加快了它的腳步。然而，在「科學」成就人類文明之際，卻難逃人們對其「反自然」的疑慮，人們開始質疑「科學」的發展所造成的「物化」(materialized)現象，是否能滿足人類在精神上的需求？更不得不擔心瑪麗・雪萊(Mary Shelley)的小說《科學怪人》(Frankenstein)有朝一日是否成眞，人類進而自取滅亡？因此，這股交織著「救贖」與「毀滅」的「科學」認知，便不時地衝擊著普羅大眾的思考模式，在「崇尚」與「排斥」中，建構出一種獨特的文化「矛盾」。而這種「矛盾」對藝術的影響，更趨兩極化，如十九世紀末的後印象派畫家高更，毅然離開了當時的工業、文化重鎮——巴黎，展開他的大溪地藝術行旅，影響了之後的藝術家對「原始」風味的追求，轉而品嚐非洲、大洋洲等「處女地」的純樸風情。但當這股「原始」風吹過了「後印象派」、「野獸派」、及「立體派」之後，另一股崇尚「機械」的反動勢力，在第一次大戰前，悄然形成。該群藝術家競相以「機械」爲主題，甚至將「機械擬人化」(mechanthropomorph)，表現在繪畫、雕塑、裝置、多媒體，甚至情境寫實(virtual reality)的藝術創作中，企圖透過藝術語言，營造出一種刻意的「機械美學」，用以追求現代藝術中的「機械」美感。而這群掀起「機械」革命的藝術家，當首推追求「機械動感」的「未來主義」者。

一、「機械動感」的時空架構與理論基礎

一九〇九年，詩人馬里內諦在法國的《費加洛日報》(Le Figaro) 中，率先替「未來主義」作了一般性的宣言，他在《首次未來派宣言》(First Furturist Manifesto，圖版84)一文中大力讚美「機械動感」的「速度」所帶來的新美感，比之古希臘、羅馬雕塑的靜態古典美，更勝一籌[2]，正式揭開了現代藝術的「機械」年代。隨後，幾位義大利藝術家聯合發表於次年的《未來派畫家宣言》(Manifesto of the Futurist Painters)及《未來主義畫作技巧宣言》(Technical Manifesto of Futurist Painting)，更明確宣示了以「機械動感」來

重塑藝術表現的觀點，希望藉由持續運動的機械或人物，一改傳統藝術表現中對物體的靜態描寫。一九一三年，義大利未來派藝術家盧梭羅(Luigi Russolo)更以名噪一時的裝置作品——〈雜音機械〉(noise machines or intonarumori)來宣揚他所謂的「雜音藝術」(The Art of Noises)。此裝置由大小不同的木箱組成，內藏精密設計的機械裝置，藉著轉動箱外的把手來帶動箱內的裝置，以發出各種不同的聲響。藝術家強調，這種藉由「轉動機械」而發出的「雜音」，是一種藝術，也就是說，沒有「轉動」的動作，便產生不了「雜音」，更無法創作出所謂的「雜音藝術」，因此，整件作品的「藝術」認知，主要建立在「轉動」的動作上，而這種「動作」，便是未來派藝術家在創作上不可或缺的「機械動感」元素。再且，這等以「機械」為主，輔以「動感」的表現方式，所釋放出的「新奇」(novelty)與「顛覆」訊息，似乎又與「現代主義」的精神不謀而合，在「反叛」傳統之外，以新的元素「再造」藝術新風格，於廿世紀初紛雜的藝術潮流中，形成一種獨樹一幟的「藝術運動」(art movement)。但當我們反過來從「現代主義」的角度重新審視「未來主義」所崇尚的「機械美學」時，兩者似乎又無法劃上等號，因為「現代主義」自始至終並不涉「科學」或「機械」等意涵，即使是「現代主義」先驅波特萊爾也不曾將所倡導的「現代性」與「機械」混為一談，甚至影響未來派甚鉅的立體派，也不曾將風格轉至與「機械」相關的表現上。因此，對於「未來主義」運動的形成，我們只能將之視為現代藝術潮流中，在改變中尋求再改變的一種「自覺式」藝術運動。

其實「未來主義」對「速度」、「動感」的追求，與柏格森(Henri Bergson)的哲學理論一直互為辯證。柏格森認為：「生活就是一種運動，與物質性(materiality)的被動與靜制互為對立；因此，在時間和空間同等質的架構上，人的直覺要比理智來得深奧。」[3]

雖然柏格森的這種時空架構，是建立在一種假設性的人為機制上，但此種強調直覺的動態機制，不但彌補了純哲學和常識在解釋時空問題上，捉襟見肘的窘境，更顛覆了「人」對「空間」的靜態認知。未來派大師薄丘尼曾依柏格森的理論，提出他對當時藝術發展的觀點，他說道：「像抽象派大師的作品，往往著重於狂暴、分割的手法，然在表現上卻是靜態且刻意脫離宇宙的共通法則。但我們的藝術並不在於反自然法則，而是反藝術；也就是說，我們反對幾個世紀以來支配藝術發展的靜態描寫。」[4]薄丘尼這種聲東擊西的觀點，看似批判抽象派的靜態表現及其反自然的法則，其實是以抽象派為樣本大加撻伐傳統派對前衛藝術的排斥，不但道出了未來派的發展方向，更把柏格森的動態的「時空」概念，巧妙地運用到藝術的發展架構上。

柏格森的理論早在一八九〇年代便已被引介到義大利，一九〇九年更出版包括著名理論《形而上哲學概論》(Introduction to Metaphysics)在內的義大利版論文集，而該論文集的義大利文譯者帕匹尼(Giovanni Papini)和索非西(Ardengo Soffici)更是薄丘尼的摯交，這層關係更使得柏格森的理論對未來主義的發展造成極大的影響。最明顯的例子，應是一九一〇年由藝術家薄丘尼、卡拉(Carlo Carrà)、盧梭羅、巴拉和塞維里尼(Gino Severini)所聯名發表的《未來主義畫作技巧宣言》，宣言中提到：「所有的事物都不斷地在運轉，都不停地在改變。在我們的眼前，這些事物的輪廓從沒靜止過，它們持續地出現和消失。如以視覺停留的理論來解釋，移動中的物品將造成一種持續性的多重影像，它們的形態往往在快速的震動中不停地改變。因此，一隻快跑的馬就不止四隻腳，而是二十隻，且腳間的行進呈現三角形...。當我們的身體坐在沙發上，我們的身體壓迫著沙發，而沙發也同時壓迫著我們的身體。當一輛車子疾駛過一間房子的瞬間，我們將感到房子似乎跟著車子在跑。」[5]這種對「動作」(motion)的強調及對瞬間直覺過程的捕捉，在在與柏格森的理論相為契合，尤其是其間所提及的視覺停留理論，更暗示著這種對訊息的瞬間感知，不光只是來自不停改變的動作上，更是建立在驚鴻一瞥後，那種永恆且持續的視覺後效。柏格森認為，一件物體與所處環境間的關係，將因物體的移動而改變，但其間的改變，卻是漸近的，而非截然的，然最後都將融合為一；換句話說，所有的「靜」與「動」都將因一方的改變，而牽動另一方的存在狀態，就如車子的速度打破了房子的

靜止狀態，最後兩者融合在瞬間的速度中。秉此觀念，未來派的藝術創作，便從未讓觀者的眼睛停留在作品上的固定一點，他們要觀者在二度空間的平面畫作上，或三度空間的雕塑作品上，體驗物體在運動下的速度美感。

二、「機械美學」的藝術實踐

「機械」，一種以金屬零件拼湊而成的非生命體；「美學」，用以陳述視覺藝術、詩和音樂的美感範疇。而「機械美學」，顧名思義，便是以「機械」陳述「美感」的一種表現方式，將冰冷、無情的器械化身爲各種深具「美感」的不同形式。「機械美學」一詞，表現在藝術上的，並非爲一種藝術運動，只是廿世紀初期，個別藝術家或少數藝術團體對「機械」的一種崇拜行爲，或者說是一九一○年至二○年間，藝術創作中爲顛覆傳統或歌頌「工業」所衍生出的一種追求「動感」的美學，其間與之相關連的運動，尚包括俄國以馬列維奇與塔特林(Vladimir Tatlin)爲首的「絕對主義」和「構成主義」 (Constructivism)、法國由尚瑞(Charles Édouard Jeanneret，又名Le Corbusier)和歐珍方(Amédée Ozenfant)所領導的「純粹主義」(Purism)、荷蘭以蒙德利安爲主所創設的「風格派」(De Stijl)，及美國以席勒(Charles Sheeler)爲代表，巨幅描繪工廠與都會景象的「精確主義」(Precisionism)，不管在具象或抽象的表現形式上，皆直接或間接受到「機械美學」的影響。

其實早在馬里內諦發表《首次未來派宣言》之前，十九世紀末的法國生理學家馬瑞(Etienne-Jules Marey)，便開始研究血液循環、肌肉運動，以及昆蟲、鳥類飛行等不同的運動型態，如爲科學實驗而作於一八八七年的〈海鷗的飛翔〉(The Flight of a Gull，圖版85)，便清楚地呈現了鳥類飛行時的分解動作。而同時期的英國攝影師繆布里幾(Eadweard Muybridge)，對動態物體的描繪與馬瑞的科學目的便大爲不同，他致力於鏡頭下連續動感的捕捉，如以多個鏡頭捕捉馬匹奔跑的連續動作(圖版86)，試圖製造出如電影般的影像運動效果。在繪畫方面，值得一提的是挪威畫家孟克(Edvard Munch)作品中所釋放出的瞬間張力以及顫動扭曲的人物容貌，如作於一八九三年的〈吶喊〉(The Scream，圖版87)，畫中雖充滿了象徵主義特有的神祕性，但隨著主題人物發自內心的一聲吶喊，人生無限的苦楚盡

105

圖版85. 馬瑞　海鷗的飛翔　銅雕　16.4 x 58.5 x 25.7 cm　1887　E.J. Marey美術館藏

圖版86. 繆布里幾　馬匹奔跑連續動作　黑白照片　22 x 33 cm　1887　紐約私人收藏

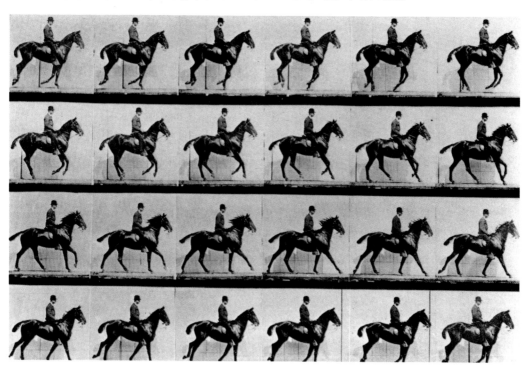

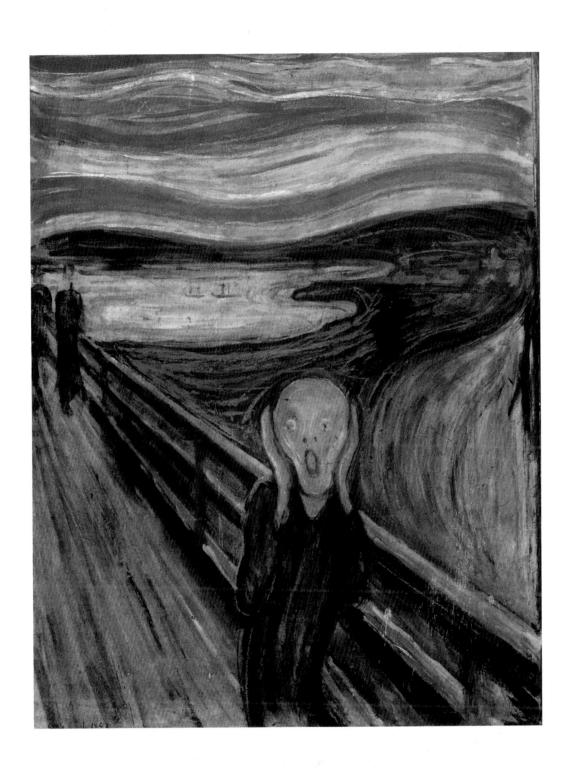

▲ 圖版87. 孟克　吶喊　蛋彩、紙板　91.3 x 73.7 cm　1893　奧斯陸國家畫廊藏

現扭曲的臉龐，就連周遭也一併陷入無助的掙扎與暈眩中。一八九九年，傑克梅第(Augusto Giacometti)的繪畫作品〈音樂〉(Music，圖版88)，更力追孟克的〈吶喊〉形式，但他拋棄了孟克慣用的憂鬱主題，改以明亮、輕快的顏色來描寫躍動的旋律；背景中圓滑滾動的彩帶，襯以金色的波紋或綠色的彩片，將畫幅中間拉小提琴的小女孩淹沒在一片繁華似錦的煙花中，不但擴大了觀者對主題的想像空間，更使得靜態的畫幅充滿了音效與動感。而薄丘尼作於一九一一年的〈心境系列〉(States of Mind，圖版89)，便是以類似的手法來描寫內心的激盪與感受。對未來派的藝術家而言，外在環境的動態描述往往遠勝於對人物內心的靜態刻劃，即使像是薄丘尼的〈心境系列〉，也只能以狂烈的外在線條來表達內心的悸動，因爲過於含蓄、隱晦的靜態描寫，並不符合未來主義者追求動感的目標。

▲ 圖版89. 薄丘尼　心境系列 I　油彩、畫布
70 x 95.5 cm　1911　私人收藏

在一九〇九年之後，隨著未來主義宣言的發表，「機械美學」逐漸在藝術表現上確立了它的發展方向。雖然未來主義宣言發表於法國，但卻在義大利生根茁壯，而其間的藝術家以義大利的薄丘尼與巴拉爲代表。薄丘尼於一九一〇年聯合其它義大利未來派藝術家，簽署了兩項未來主義的重要宣言後，更於一九一二年獨自發表《未來主義雕塑技巧宣言》(Technical Manifesto of Futurist Sculpture)，在繪畫之外，再闢「機械美學」於雕塑中的另一片天地。他作於一九一三年的銅雕作品〈空間中的連續形態〉(Unique Forms of Continuity in Space，圖版8)，延續了杜象在油畫作品〈下樓梯的裸女〉(Nude Descending a Staircase No. 2，圖版9)中連續的動感效應，放棄了正常的透視法則和自然主義對物體原貌的再現，改以流動性的多點透視，融合抽象的技法，來描繪物象的動力特性，使物體在行進間所造成的「風速感」，更形逼眞，不但瓦解了靜態雕塑的古典迷思，更將運動物體的最大潛能推到極致。而薄丘尼的繪畫技

巧，更試圖解放平面空間的靜制感，他以新印象派的色彩錯覺理論爲基礎，以互補的色點來建構一個變動的、閃爍的彩色網狀組織，如作於一九一○年的〈藝廊暴動〉(Riot at the Gallery，圖版90)，便是以新印象派細點的設色技法，來製造人群沓雜、推擠紛亂的場面。薄丘尼這種對新印象派色彩技法的援用，主要得自巴拉的引介。巴拉於一九○○年將此技法引介給薄丘尼和塞維里尼，他自己在一九一二年以前，更樂此不疲地以此色彩技法創作出爲數可觀的未來派前期作品，如一九一二年的〈在陽臺上跑步的女孩〉(Girl Running on a Balcony，圖版91)，清楚可見承續秀拉(Georges Seurat)點畫的色彩風格。

一九一一年起，因立體派多點透視的技法符合未來派對動感的捕捉，在未來派的作品中便逐漸出現立體語彙，其中尤以肖像主題爲最，如薄丘尼作於一九一二年的油畫作品〈水平構成〉(Horizontal Construction，圖版92)及木雕作品〈頭像〉(Head，圖版93)，塞維里尼的

▲ 圖版90. 薄丘尼　藝廊暴動
油彩、畫布　76 x 64 cm　1910　私人收藏

▲ 圖版91. 巴拉　在陽臺上跑步的女孩
油彩、畫布　125 x 125 cm　1912　米蘭市立現代美術館藏

◆ 圖版92. 薄丘尼　水平構成　油彩、畫布　95 x 95 cm　1912　私人收藏

〈自畫像〉(Self-Portrait，圖版94)，皆明顯受到畢卡索的銅雕〈女人頭像〉(Woman's Head，圖版95)及油畫〈沃拉德肖像〉(Portrait of Ambroise Vollard，圖版96)的影響。然此時期的未來派藝術家，卻示意他們的創作在於終結立體主義，企圖以立體派所欠缺的「速度」及「動感」來反制立體派對其造成的衝擊，但其間的界線及從作品中所顯現的證據，卻很難讓人在端看一件未來派作品時，把立體風格排除在外，而獨自品味作品中完全的速度與動感。因此，未來主義的作品，說穿了，便是一種加上速度的動感立體主義。雖然在第一次世界大戰爆發後不久，未來派的風潮已近日落西山，然此種動感立體主義，卻或多或少影響了一

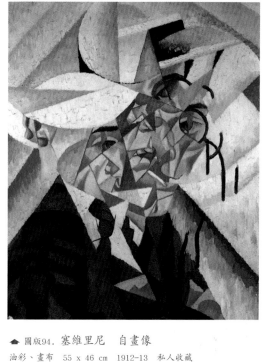

◆ 圖版93. 薄丘尼　頭像

木雕　高32 cm　1912　私人收藏

◆ 圖版95. 畢卡索　女人頭像

銅雕　高41 cm　1910　斯德哥爾摩現代美術館藏

◆ 圖版94. 塞維里尼　自畫像

油彩、畫布　55 x 46 cm　1912-13　私人收藏

◆ 圖版96. 畢卡索　沃拉德肖像

油彩、畫布　92 x 65 cm　1910　莫斯科普希金美術館藏

現代藝術中的「機械美學」

▲ 圖版97. 馬列維奇　磨刀機　油彩、畫布
79.5 x 79.5 cm　1912-13　美國耶魯大學美術館藏

▲ 圖版98. 塔特林　第三世界紀念碑設計模型
木材、鐵、玻璃　高470 cm　1920　斯德哥爾摩現代美術館藏

九一○年代義大利以外歐洲他國的藝術創作。如俄國以馬列維奇為首的絕對主義，其早期的作品可說是未來派的俄國版，如完成於一九一三年的〈磨刀機〉(The Knife Grinder，圖版97)，在立體分割的畫面中，釋放出一股強烈的動感與絕對速度。而構成主義大師塔特林完成於一九二○年的〈第三世界紀念碑設計模型〉(Model of the Monument to the Third International，圖版98)，更是一個具備全然動感的建築方案，他讓整個建築物隨著地球轉動的速度逐漸轉動，將未來派的動感理論應用到實質的建築設計上。這與義大利未來派建築師桑塔利亞(Antonio Sant'Elia)，在一九一四年所設計的融合前衛科技與超現實的未來都市──〈新都市〉(The New City，圖版99)，有異曲同功之妙。桑塔利亞以鋼筋水泥所設計的梯形摩天大樓，大肆採用懸空的廊柱及如蜘蛛網般的管狀天橋，再佐以當時尚未發明的科技，其間所具備的「動感」與「未來」觀，更是當今科技所望塵莫及；然而，此項空前絕後的都市計畫，就如塔特林的建築模型，也僅能止於紙上作業，或但見於當今科幻電影中的場景。由此可見，「未來主義」之所以定名「未來」，除對「機械動感」的崇拜外，似乎又隱藏了一股對「未來」的深切期許。

▲ 圖版99. 桑塔利亞　新都市　墨水、鉛筆、黃紙　52.5 x 51.5 cm　1914
義大利Como市立美術館藏

▲ 圖版100. 馬列維奇　絕對主義　油彩、畫布
49 x 44 cm　1915　德國科隆路德維希美術館藏

三、大戰後的反璞歸真與「機械」的延伸

第一次大戰後，「未來主義」雖已逐漸消聲匿跡，但其對「機械」與「速度」的追求，對第一次大戰後的藝術環境卻有著極深遠的影響。大戰後的歐洲，民生凋敝，經濟蕭條，處處滿目瘡痍，在法國及義大利便興起了一股「秩序重建運動」(call to order)，希望重建社會機制，回復大戰前的原貌。然而這股由政府發起的社會經濟改革運動，卻被藝術家們解釋為對大戰前表現主義及前衛藝術的反制，紛紛拋棄表現主義者慣用的鮮麗色彩及誇張的線條表現，轉而追求一種簡明的風格。如馬列維奇後期的絕對主義作品(圖版100)，以一種新的象徵符號(如簡單的幾何構圖)，來呈現內心的直接感受，是一種極簡約的美，其一筆一劃的線條，蘊藏著無限的韻律，與「未來主義」所崇拜的「機械美學」，實有異曲同工之妙。於荷蘭，由藝術家蒙德利安及其妻都斯柏格(Theo van Doesburg)所創辦的

▲ 圖版101. 李特維德　席勒德屋
1924　荷蘭Utrecht

◀ 圖版102. 李特維德
　　紅、藍、黃三原色椅
木材　高87.6 cm　1917
紐約現代美術館藏

◀ 圖版103. 尚瑞
高地的聖母院

1950-54 法國Ronchamp

▶ 圖版104.

尚瑞 靜物

油彩、畫布 1922
巴黎現代美術館藏

《風格派》(De Stijl) 雜誌，在藝術及建築領域上曾引領一時風騷，他們偏愛平滑的表面及簡潔的線條，試圖在封閉的空間或畫面上，製造一種無限延伸的效果，因此，在構圖(或結構)上，中規中矩，絕不花俏，透過「機械」般的組合，塑造一種新的「空間」觀念，其中李特維德(Gerrit Rietveld)的建築與傢俱設計(圖版101、102)，便是風格派的標準實例。在風格派之後，歐珍方和尙瑞於一九一八年出版《立體主義之後》(Aprés le Cubisme)，受到機械所具有的完美形式的啓發，提出一種全新的藝術規範，認爲藝術創作須向機械的單純和簡明看齊，而此項觀念所發展出的「純粹主義」卻只停留在理論階段，對於繪畫作品的影響並不比對建築的影響來的顯著，但仍可從尙瑞的建築與繪畫風格中(圖版103、104)，一窺端倪。

而這股如機械般的簡明風格，更掠襲了二〇年代的德國包浩斯(Bauhaus)。包浩斯在一九一九年設立之初，也只不過是一所地區性的藝術、手工藝學校，著重於「表現主義」風格的訓練，然於一九二三年，包浩斯學派的先趨，德國建築師古皮爾斯(Walter Gropius)發表了《藝術與科技的結合》(Art and Tech-nology: A New Unity)演說，一改包浩斯在創作上對「表現主義」的執著，轉而提倡科技與藝術結合的新創作方向。此種轉變，或許可解釋爲學校面對拮据預算的抒困之道，因爲德國在第一次大戰後所組成的威瑪臨時政府(Weimar Germany)，致力於科技的發展，以振興凋敝的經濟，而包浩斯的適時轉向，不但可配合政府的政策，又可獲得政府實質的補助。而轉向的另一種可能，應與「未來主義」以降，對「機械美學」的追求不無關係，時勢所趨，加上配合歐洲戰後的政、經復甦計劃，「機械」勢力頓時抬頭，暫時取代了戰前盛極一時且不切實際的「表現主義」風格。爲徹底貫徹此項轉變，古皮爾斯更把「工作室」(Studio)改名爲「實驗室」(laboratory)，且大量雇用有科技背景的藝術家，傾力於創造與「科技」(或「機械」)相關的任何作品。因此，一九二〇年代的包浩斯，在古皮爾斯、謝勒莫(Oskar Schlemmer)及莫荷利・聶基(László Moholy-Nagy)的努力下，成功地轉型爲反叛「表現主義」的藝術風格。其中莫荷利・聶基自創的「機動藝術」(Kinetic Art)〈光譜調節器〉(Light-Space Modulator)(圖版105)，便是此時期的代表作；如將此件作品歸類爲藝術家實驗性的「雕塑」，倒不如將之視爲一件「科技」的發明6，但不論是「科技」或「藝術品」，先前古皮爾斯所倡導的科技與藝術結合論，在此件作品中得到了最佳的實踐。

◆ 圖版105. 莫荷利・矗基　光譜調節器　鉻、銅、鋁、玻璃及木材　1920-23
美國哈佛大學Busch-Reisinger美術館藏

包浩斯藝術家這種透過「發明」(invent)、「製造」(produce)的藝術創作方式，大大地影響
了革命後的俄國藝術環境，催生了俄國「製造主義」(Productivism)的出現，打著「藝術生
產路線」(Art into Production)[7] 的旗幟，以「實踐」與「實用性」為藝術創作的最終目標，
而羅特欽寇(Aleksandr Rodchenko)和史帖帕洛瓦(Vavara Stepanova)便是此「製造主義」的
主要代表。羅特欽寇於一九二一年正式宣佈放棄傳統畫筆、畫布的創作，改以機械為創作
的工具，他強調，藝術如不透過「機械」來實踐，它將從現代生活中消失；他更進一步標
榜他具實驗性的照片藝術，如透過機械在照片上作特效處理，製造出他所謂的「準角度照
片」(acute-angled photographs，圖版106)，是一種反傳統美學的藝術，因為，未經「機械」

◆ 圖版106. 羅特欽寇 打電話 膠質銀版照片
39.5 x 29.2 cm 紐約現代美術館藏

特殊處理過的照片，只是一種生活片段的反映，並不能代表整個時代的風潮，唯有與「機械」結合，才能使藝術成為時代的主流[8]，清楚地承襲了古皮爾斯的觀點。「製造主義」雖僅僅三年(1920-23)的光景，然在俄國的前衛藝術史中，仍存有不可小覷的影響力。而此時期的構成主義大師塔特林，更於作品中大肆宣揚「生活新方式」(New Way of Life)的觀點，把藝術家喻為「工程師」(或「創造者」)，在畫室裡從事著工程再造，他強調藝術的創作不在於用筆畫或用鑿刀雕塑，而是在於「建造」(construct)或「拼裝」(assemble)。此後，有不少藝術家受塔特林和塔拉布金(Nikolai Tarabukin)的《從畫架到機械》(From the Easel to the Machine)宣言的影響，或變裝為「工程師」(如莫荷利‧那基)、或將自己描繪為「工人」(如瑞斐拉Diego Rivera)，以便與「機械」、「工業」的主題密切結合。

而在「機械」轉化成「美學」的過程中，除了發表於一九二三年的《從畫架到機械》宣言外，藝術史上出現了為數不少的「機械美學」宣言，如一九一四年馬里內諦的《幾何與機械宣言》(Manifesto of Geometrical and Mechanical Splendour)、一九二二年塞維里尼的《機械論》(Machinery)、一九二四年雷捷的《機械美學：製造品、藝匠與藝術家》(Machine Aesthetic: The Manufactured Object, the Artisan and the Artist)、一九二五年Kurt Ewald的《機械之美》(The Beauty of Machines)，和一九二六年古皮爾斯的《當藝術家遇見技術師》(Where Artists and Technician Meet)。然而這些與「機械」相關連的宣言，在當時也只是紙上談兵或只是一種純理念的抒發，直到一九三四年，紐約現代美術館 (Museum of Modern Art, New York)推出名為「機械藝術」(Machine Art)的展覽，始將這些「機械」理念付諸具體的實踐。展場中，展出各種機械引擎、活塞、推進器及螺旋槳，且將這些器械零件或置於放雕塑的檯柱上，或以畫框嵌於牆上(圖版107)，以佈展繪畫、雕塑等藝術品的方式來呈現

▲ 圖版107. 紐約現代美術館〈機械藝術〉展覽一景　1934

「機械」的另一種「美學」風貌，且在展覽結束後，將展品納為館方的永久收藏，此舉無疑宣告了這些展品的「藝術性」與「美學價值」。

而這股「機械」風潮，在三〇年代之後，更直接與「人」的主題產生互動，進一步將「機械」以擬人化的手法，放入創作構思或藝術形式的表現中。美國精確主義大師席勒，就經常以攝影、素描或油彩等不同媒材來呈現「機械」的「人性」觀點，其作於一九三一年的〈機械芭蕾〉(Ballet Méchanique，圖版108)，便是一張複製美國底特律福特汽車製造廠照片的蠟筆畫。此張作品完成於美國經濟大恐慌的三〇年代，但它不僅僅是一張歌頌工業的複製品，其極具詩意的畫名，更把機械轉動的韻律化身為舞姿曼妙的芭蕾，柔性化了機械的冰冷與呆板。而這種將機械動感化、舞蹈化的表現，更被具體地引用於包浩斯藝術家謝勒莫的劇場創作中，他將舞台設計成一座大引擎，由演員裝扮成引擎內的零件(如活塞、閥門及齒輪)，透過演員的肢體動作來表現機械的運轉，此舉除宣示了機械運轉的美感外，更將機

▲ 圖版108. 席勒　機械芭蕾　油彩、畫布　1931
美國羅徹斯特大學紀念畫廊藏

械的動感擬人化了。之後，法國藝術家雷捷融合了席勒的〈機械芭蕾〉及謝勒莫的劇場創作，以電影蒙太奇的剪接手法，於一九三四年創作出〈沒有劇本的電影〉(Film without Scenario)，在影片中快速呈現機械零件與人類肢體的運動，試圖藉由影片的速度來串聯「身體」與「機械」的平行關係，從「機械」的運動來重新詮釋人的肢體語言，或從人的肢體運動來重新思考「機械」在藝術中所扮演的「美學」角色。自此，「機械擬人化」便成了與「機械」相關的藝術表現中一種固定的表現模式。英國雕塑家艾帕斯坦(Jacob Epstein)作於一九一三至一四年的〈鑽岩機〉(The Rock Drill，圖版109)，將「人體」與「機械」作大膽的結合，便是此種「機械擬人化」的最佳示範，更暗示了半個世紀後「機器人」的問世。

▶ 圖版109. 艾帕斯坦　鑽岩機
青銅　1913-14　71 x 66 cm
倫敦泰德美術館藏

至此，「機械美學」在藝術的表現上便成了一種時代精神，成爲某些特定藝術家在藝術創作上的美學基礎。加上一九三七年夏匹洛(Meyer Schapiro)發表的重要論述——《抽象藝術的本質》(The Nature of Abstract Art)，聯結了瑞斐拉的工廠繪畫、達達主義者對機器人的諷刺性模仿，及未來主義者所強調的「動力」與「速度」，替此時期藝術風格的傳承與轉變作了總結。他將此「機械年代」又名爲「爵士年代」(The Jazz Age)，認爲爵士樂

獨特的節奏與韻律，深深地影響著以「機械」為主題的藝術、電影和設計作品，如蒙德利安受斷斷續續的爵士鼓音啟發而創作出的〈百老匯爵士樂〉(Broadway Boogie-Woogie，圖版110)。

▲ 圖版110. 蒙德利安　百老匯爵士樂　油彩、畫布　1942-43　127 x127 cm　紐約現代美術館藏

四、迎接科技新文化的來臨

廿世紀的後半個世紀，隨著電腦的發明，「人」與「機械」的關係，從先前的單向溝通走入了兩者互動的年代，然「人」與「機械」的主、客關係，卻從之前的「機械擬人化」轉

爲「人的機械化」，電影〈機器戰警〉(Robocop)便是「人腦」與「機械體」結合的例證。再且，隨著電腦日新月異的發展，「人類」由「機械」發明者的角色，逐漸變成「使用者」、「被支配者」，最後退居爲「被製造者」，如近幾年來，人類在基因工程研究上的突破，可透過儀器對染色體作精確的篩選，控制生男育女，或作試管嬰兒的培養。加上電腦在走入家庭後，其網際網路，不但縮短了人類的溝通距離，在知識的取得上，更引發一連串革命性的速度效應；電動玩具更從先前二度空間的設計，進入三度空間的情境寫實，讓操作者能深入其境，從「旁觀者」的角色進入「第一主觀」位置。綜觀這些高科技的發明，不但改變了人們基本的生活型態，運用在藝術的表現上，更擴大了創作媒材的選取，從以前傳統的畫布、畫筆的靜態表現⁹，進入到模擬實境的電腦裝置與動畫設計等等數位化的藝術創作。

藝術的發展一旦從「機械」年代，進入「科技」或「新科技」年代，已完全改變了幾百年來傳統藝術史所建構的視覺溝通模式，而以一種「間接溝通」(indirect communication)的方式，重整創作者、創作媒材及觀者間的互動關係；也就是說，「科技經驗」已取代了傳統的「視覺經驗」，使藝術家在創作的過程中，逐漸退居被動的角色，因爲創作過程中所不可或缺的「自主性」思考(autonomous thinking)，已爲「科技」所凌駕。因此，藝術家在「樂」於接受「科技」作爲一種新的表現方式的同時，更應「自覺式」地「憂」於如何在廿一世紀以「科技」掛帥的環境中「自處」與「自省」。

1 Tim Benton & Charlotte Benton, *Form and Function: A Source Book for the History of Architecture and Design 1890-1939*, Open University Press, London, 1975, p. 95.

2 ed. Charles Harrison & Paul Wood, *Art in Theory 1900-1990: An Anthology of Changing Ideas*, Blackwell Publishers, 1992, p. 145.

3 Henri Bergson, *Creative Evolution*, trans. A. Mitchell, Macmillan, London, 1912, p. 263.

4 Umberto Boccioni, cited in *Futurist Manifestos*, ed. Umbro Apollonio, Thames and Hudson, London, 1973, p. 94.

5 同註4，p. 27.

6 此件〈光譜調節器〉，係Moholy-Nagy與德國AEG工程公司合作的作品，是一件由金屬和鏡子所製成的光譜儀，但假以藝術詞彙，便成了一件「機動藝術」的「雕塑」作品。

7 「藝術生產路線」的理念首次出現於Aleksandr Rodchenko和Vavara Stepanova一九二〇年所合著的《生產主義路線》(Programme of the Productivist Group)一書。

8 Tim Benton & Charlotte Benton, *Form and Function: A Source Book for the History of Architecture and Design 1890-1939*, Open University Press, London, 1975, p. 92.

9 即使「未來主義」繪畫中所謂「機械動感」的描寫，也只是一種讓人看似動的感覺，並非眞動。

現代藝術中的「機械美學」

伍.現代藝術中的「荒謬與幻境」

一、前言

一九一四年，第一次世界大戰於歐陸爆發，隨著兩次工業革命對科技的提昇，先進武器所造成的殺傷力，讓人類沾滿血腥的雙手，重寫了戰爭史中的殘酷與滅絕，更將人類辛苦建立的規章與制度，化為殘缺不全的瓦礫堆。當一個文明的社會變得滿目瘡痍之時，不管人民是沐浴在勝利的喜悅中，或戰敗的頹喪裡，面對殘破的家園，一股無所適從的失落感，在煙硝中蔓延了開來，想寄寓未來，卻無從著力，此時唯有反映時勢最烈的文學與藝術作品，才是療傷止痛的最佳良方。因此，大戰期間及戰後的藝文氛圍，便無可避免地被籠罩在這股「頹廢」(decadence)及「虛無主義」(Nihilism)的意識中，不時衝擊著這些藝文創作者的內心思維，試圖在殘破的制度中，尋找新的創作題材與異於往常的表現方式，以期真實反映當時的個人心情與社會現象。因此，在文學創作上便衍生出了所謂的「意識流」創作結構，顛覆了傳統小說平鋪直敘的敘述手法，以一種「自覺式書寫」(automatic writing)的方法，將潛意識中那種奇幻而渺無邊際的世界，以最直接、不加修飾的語言重呈出來，如愛爾蘭小說家喬埃斯的《尤里西斯》(Ulysses)及美國詩人艾略特的《荒原》(The Waste Land)等等。在藝術的表現上，受文學「自覺式書寫」方式的影響，「自覺式繪畫」(automatic drawings)便因應而生，造就了「達達」(Dada)與「超現實主義」等藝術流派的出現，此派藝術家秉持著反戰、反審美、反傳統、反邏輯、甚至反藝術的態度，嘗試結合現實觀念與人類的本能，來呈現潛意識及夢境的經驗，就如同超現實主義先師布魯東(André Breton)所言，其目的在於「化解原本存在於夢境與現實間的衝突，進而達到一種絕對的真實(absolute reality)，一種超越的真實(super reality)。」[1]然而，在追求此一絕對的真實或超越的真實過程中，一連串衝突與掙扎所製造出的似是而非的假象，卻擺脫不了「荒謬」的本質，而這種本質，也許只是一種對人類高度思考力的調侃與譏諷，但涉及內心意識的部分，卻是真假

▲圖版111. 阿爾普
根據機會法則的安排
紙張拼貼　48.5 x 34.6 cm　1916-17
紐約現代美術館藏

難辨。因比，在藝術家的創作思維與觀者的詮釋中，便展開了一系列「荒謬與幻境」的心靈之旅。

二、「達達」世界中的「荒謬」原象

「達達」一字的出現，在時機和動機上確實是一種「荒謬」。一九一六年春天，正值大戰期間，一群漂泊蘇黎世的藝術家和詩人，包括德國詩人胡森貝克(Richard Huelsenbeck)、羅馬尼亞詩人查拉(Tristan Tzara)、藝術家揚口(Marcel Janco)，和來自法國的藝術家阿爾普(Jean Arp)，齊聚在一家由德國演員兼劇作家波爾(Hugo Ball)所經營的伏爾泰酒店(the Cabaret Voltaire)，據說由查拉從一本德法字典裡隨機選出「達達」一字，作為酒店歌手樂洛伊夫人(Madame le Roy)的藝名；之後，胡森貝克還在其手札中讚揚「達達」一字的簡潔和暗示性[2]。就語音學而言，「達達」應是一衍聲字，取自如馬蹄般的聲響，音節短而重覆，故曰簡潔；但其法文原意為「木馬」的「達達」，到底與歌手樂洛伊夫人有何關連？而其後在藝術上又有著什麼樣的暗示？難道只是文人、藝術家在酒酣耳熱之餘，一時興起之作？或只是對大戰浩劫的「無厘頭」反應？因此，胡森貝克所言的暗示性，確實叫人搜索枯腸而不得其解，但此種令人摸不著頭緒的動機，似乎已隱隱地暗示了「達達」的「荒謬」本質。

這些在蘇黎世的文人和藝術家，透過朗誦無意義的詩，以虛無、放縱的態度高歌或辯論時勢，企圖對「新機械年代」[3]的科技所帶來的「自我毀滅」，作一種「無厘頭」的抗爭，而這種抗爭行為，很快地就成了一種以伏爾泰酒店為據點的「最新藝術」(newest art)[4]活動。起初這種「最新藝術」所指便是「抽象藝術」，但其後隨著「達達」運動在不同國家所扮演的藝術，甚且政治角色的不同，慢慢地與抽象藝術分了開來。因為，「達達」並不是一種「風格」(style)，而是處於當時藝文界的一種世界觀，它既沒有領導者，更無理論基礎或組織，直到一九一八年，查拉才對此運動擬訂了宣言，然宣言中卻無意解釋此運動的形成動機。「達達」就在這種偶然且幾近荒謬的時空裡，製造了它在藝術史中的「機會」。其中，如阿爾普「得自機會」(chance-derived)的構圖(圖版111)，便是完全取自於「隨機」的拼貼，如同從字典裡隨機選取「達達」一字那般，帶點諧謔、好玩、自覺與顛覆的味道。

其實早在一九一六年「達達」成立之前，杜象在巴黎和紐約就已嘗試了這種帶戲謔及反諷的創作方式——「現成品」，其中一九一三年創作於巴黎的〈腳踏車輪〉(Bicycle Wheel，圖版112)和一九一五年初訪紐約所作的〈在斷臂之前〉(In Advance of the Broken Arm，圖版113)，皆替「達達」的興起作了預告。其中的〈腳踏車輪〉，杜象在接受訪談時說道：「...當我把腳踏車輪倒置在這張圓凳上時，並非全然是一種『現成品』的表現，只不過是一種自我消遣而已，並不爲任何特殊理由而作，也沒有展出的意圖，或想用來描述任何事情。」[5]兩件平凡無奇的物品，在隨機重組後，並沒有任何美的價值，它的「功能」只是「自我消遣」，這便是「達達」的基本教義；而從一張描繪〈腳踏車輪〉的單格漫畫作品裡(圖版114)，我們更能清楚地意會到，此作品在杜象用作自我消遣之餘，仍不失其諧謔的本色。而〈在斷臂之前〉所透露出來的訊息，並不在於「雪鏟子」本身，而是當此「鏟子」被賦予不同名稱時所寄寓的聯想。此種顚覆傳統藝術語言，在解構與重組的過程中所架設的聯想機制，於一九一七年的〈噴泉〉(圖版12)中，更是表露無遺。杜象的作品說明了不同物件的「機會性」，其重組後所形成的意象，已超越出語言或符號的限度，進而將藝術表現推向一種「虛無」、「荒謬」的境地，印證了胡森貝克所詮釋的「達達」——「不具語言符號意涵的東西」(ne signifie rien)[6]；而這種超越語言符號的藝術張力，更被之後遊走於「幻境」與「眞實」間的「超現實主義」者奉爲規臬。雖然以布魯東爲首的「超現實主義」文人及藝術家，在意識型態上大大地受到佛洛依德「精神分析」理論的影響，但用來呈現夢境的唯一「語言」，卻離不開達達主義者在創作中

◀圖版112. 杜象　腳踏車輪　現成品裝置，腳踏車輪及木凳
車輪直徑64.8 cm、木凳高60.2 cm　1913　美國紐約現代美術館藏（第三版本）

◀圖版114.
不公開的笑話
單格紙上漫畫

▲ 圖版113. 杜象　在斷臂之前　現成品裝置，木柄、鐵製雪鏟　高121.3 cm　1915　美國耶魯大學藝廊藏

所使用的「機會意象」。此外，這種達達式的語言，更對廿世紀後半期的電影及小說創作模式產生了巨大的影響，如六○年代法國「新浪潮」(New Wave)的電影及語言學家傅柯(Michel Foucault)的寫作語言。「達達」宣告後的杜象，其作品更結合了「現成品」與「達達」的元素，如作於一九一九年的〈L.H.O.O.Q.〉(圖版11)，不但清楚承續著源自蘇黎世的嘲諷、諧謔的精神[7]，更企圖解開五百多年前達文西(Leonardo da Vinci)畫筆下的〈蒙娜麗莎〉之謎[8]。一九二三年，杜象爲了忠於達達主義者消滅繪畫的誓言，放棄了繪畫的傳統媒材，而從事另一種更具顛覆性的藝術創作，如完成於同年的〈甚至，新娘被她的男人剝得精光〉(The Bride Stripped Bare by Her Bachelors, Even，圖版115)，此作品爲一個透明結構，將線和上色的金屬箔片夾在故意弄髒的玻璃板裡，以意象及幻想來創造作品和觀者間的聯想空間，而這種在作品中對「幻想」元素的塑造，更是超現實主義者架構「夢境」與「眞實」的橋樑。杜象一生的創作極少，然而他過人的智慧結合他知性與感性的細膩，使他的每件作品都充滿了豐富的聯想意涵，不但是推動當時藝術潮流的主力，更影響了之後的藝術創作風格，如達利模仿〈L.H.O.O.Q.〉的創作理念而重新設計的〈自畫像〉(圖版116)，甚至畢卡索作於一九四三年由腳踏車椅墊和把手組成的〈公牛頭〉(Bull's Head，圖版117)，還有六○年代盛極一時的「普普藝術」，皆離不開杜象的影子。

◆ 圖版115. 杜象　甚至，新娘被她的男人剝得精光　玻璃、鉛箔、銀箔、油彩
276 x 176 cm　1915-23　美國費城美術館藏

▲ 圖版116. 達利　自畫像　(Photo: Philippe Halsman, 1954)

▲ 圖版117. 畢卡索　公牛頭　現成品，銅製腳踏車椅墊和把手　高41 cm　1943　巴黎Louise Leiris畫廊藏

「達達」起始於蘇黎世，因杜象而名噪於紐約；大戰結束後，以國際狂熱主義份子爲主的達達運動，在歐洲迅速蔓延開來，世界幾個重要城市，如巴塞隆納、柏林、科隆、漢諾威和巴黎，皆可見達達的身影。一九一九年，阿爾普協助恩斯特在科隆創立了達達，此時的達達曾援引立體派的拼貼及馬里內諦的「機械理論」，因此作品中便經常出現拼貼手法的「機械般」構圖，如恩斯特的〈以帽製人〉(The Hat Makes the Man，圖版118)，但細究此作品的構成意象與主題，觀者不禁要問：何以帽能製人？除了充分表現達達的荒謬外，其實已將整個作品主題導向超現實主義的「虛擬幻境」

中。後來達達主義者認爲馬里內諦的立場是傾向寫實的，而加以反對，但一九一九至二四年巴黎時期的達達作品，最初仍受「機械」與「拼貼」表現手法的影響，如一九二一年畢卡比亞(Francis Picabia)的〈惡毒之眼〉(The Cacodylic Eye，圖版119)和〈內燃器小孩〉(The Carburettor Child，圖版120)，皆是此時期的代表；在此之後，畢卡比亞的創作風格才慢慢轉

入偏向超現實主義的幻境描寫，如作於一九二三年的〈Optophone II〉(圖版121)。然在達達的歐洲之旅即將告一個段落之時，卻從美國來了位不速之客——曼‧雷。曼‧雷與杜象於一九二一年同時從紐約來到了巴黎，在杜象決定轉身鑽研西洋棋後，曼‧雷從紐約帶來的達達，又爲行將就木的達達，注了一劑強心

▲ 圖版118. 恩斯特　以帽製人　拼貼、鉛筆、水彩於紙上　35.6 x 45.7 cm　1920　紐約現代美術館藏

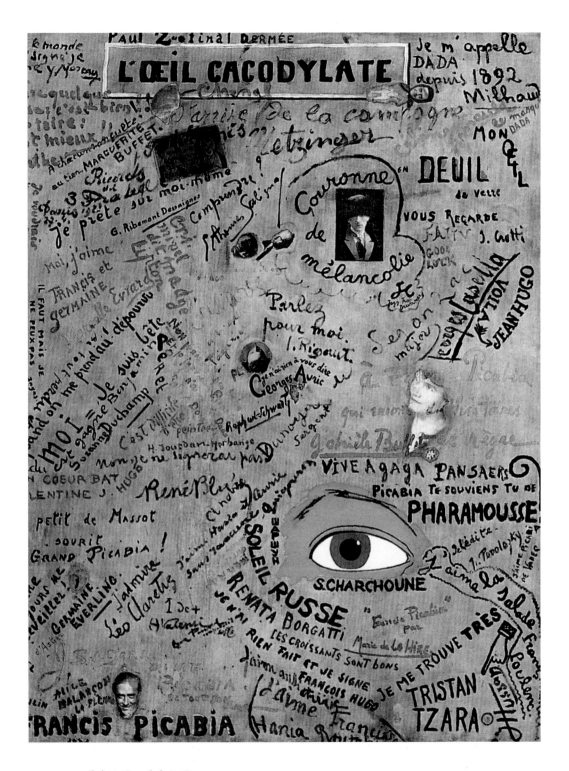

◆ 圖版119. 畢卡比亞　惡毒之眼　拼貼、油彩於畫布　148.6 x 117.5 cm　1921　巴黎龐畢度現代美術館藏

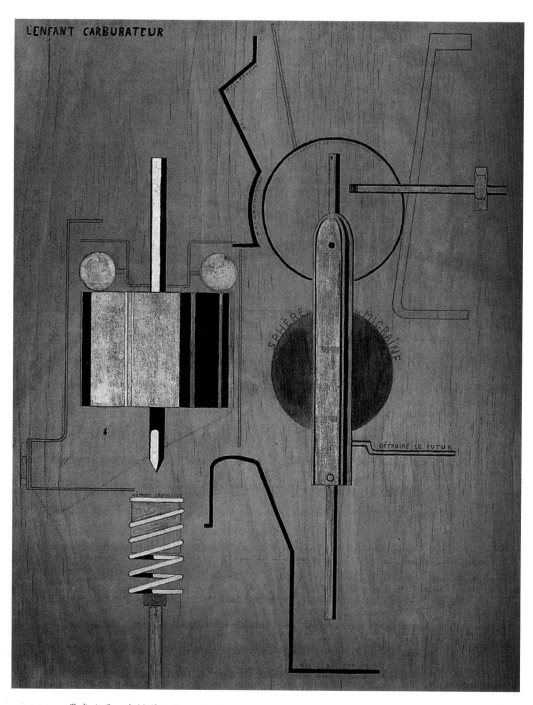

◆ 圖版120. 畢卡比亞　內燃器小孩　油彩、畫版　126.3 x 101.3 cm　1919　紐約古根漢美術館藏

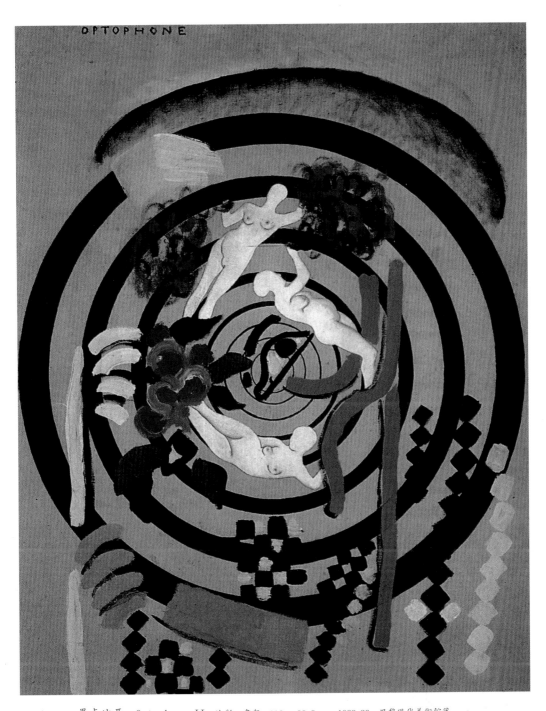

OPTOPHONE

▲ 圖版121. 畢卡比亞　Optophone II　油彩、畫布　116 x 88.5 cm　1922-23　巴黎現代美術館藏

◆ 圖版123. 曼·雷　安格爾的小提琴　銀版照片　38 x 29 cm　1924　美國Paul Getty美術館藏

針。曼‧雷的作品(圖版122)除延續杜象的「現成品」外，更創造了所謂「雷氏攝影風格」（Rayographs）的達達攝影作品(圖版123)，將「現成品」透過焦卷影像化，此項風格雖得到達達先趨查拉的背書，但似乎暗示了換湯不換藥的達達已走到窮途末路之境。一九二四年，苟延殘喘的達達，由布魯東爲中心重整旗鼓，在巴黎發表「超現實主義」宣言，從此將藝術的進程帶入了如夢般的「幻境」中[9]。

◆ 圖版122. 曼‧雷　禮物　現成品，熨斗、釘子　高15 cm　1921　私人收藏

三、擺渡於「幻境」與「真實」之間

以布魯東爲首的「超現實主義」，雖是達達舊勢力的重整，但在結構和觀念上卻迴異於達達的「機會」崇拜，其追隨者在布魯東個人意念的掌控下，有著強烈的認同感，他們服從純理論，且藉由佛洛依德的「精神分析」理論來激發創作意念，在結構上較達達的「無厘頭」來得嚴謹，但在思考空間上卻顯得比達達拘束。也就是說，超現實主義者運用了達達在創作上的「意象聯想」，來刺激潛意識裡如幻象和夢境般的影像；他們尊崇科學，尤其是心理學；他們接受形體世界的真實，更相信自己已深入得超越了這個世界；也相信他們的藝術和社會彼此間的關係。[10]因此，布魯東把文學家魯特列阿蒙(Compte de Lautréamont)、精神分析學家佛洛依德和社會學家托洛斯基(Leon Trotsky)，視爲該運動意識型態上的導師。

布魯東在超現實主義的宣言中說道：「我相信在未來，夢境和真實這兩種看似矛盾的東西會變成某種絕對的真實...。」[11]布魯東的這種觀點，其實是建構在佛洛依德的精神分析理論基礎上，不但給了藝術家探討自我內心的機會，更爲他們打開了一個潛意識裡幻想形象的新世界。然而，當此派藝術家爲了想更深入地探索這個潛意識的新世界，他們不惜否定藝術的價值，而將藝術當作達到這些目的的手段，這與「達達」的反藝術有著異曲同功之妙，因爲兩者皆認爲藝術只是用來記錄「意象」的方法而已。一九二五年，超現實藝術的

◆ 圖版124. 恩斯特　兩個被夜鶯所脅迫的小孩　油彩、畫版、木料　69.9 x 57.1 x 11.4 cm　1924
紐約現代美術館藏

首展聚集了達達藝術家與後來主要的超現實主義藝術家，如米羅、馬松(André Masson)、達利、基里訶和馬格里特(René Magritte)。但之前的達達藝術家在此次的展出中，卻一改達達的風格，在布魯東理論的催眠下，進入一個全完屬於精神層面的夢幻世界。如恩斯特的〈兩個被夜鶯所脅迫的小孩〉(Two Children Are Threatened by a Nightingale，圖版124)，夢境般的場景籠罩在詭譎的氛圍中，敞開於畫幅外的柵門、浮凸於畫版上的房子，似乎在門鈴聲響後，一切的真實都將消失在夢幻中。在恩斯特早期的超現實作品中，其實還存在著達達的身影，達達所慣用的伎倆，經常在平凡的描述之外，替所描述的物件取上一聳動的名字，而〈兩個被夜鶯所脅迫的小孩〉便是達達與夢境結合的最佳示範。此後，恩斯特的作品便一路追尋著夢境而走，甚至蒙上一層神祕主義的色彩，如作於一九三七年的〈來自煉獄的天使〉(Angel of the Hearth，圖版125)與一九四三年的〈沉默之眼〉(L'Oeil du Silence，圖版126)，即存在著一股如波希(Hieronymus Bosch，圖版127)與哥雅(Francisco Goya，圖版128)畫中所透露出的幻想與不安。而另一位跨越達達與超現實的藝術家曼·雷，其獨具個人風格的攝影，除挑戰觀者的視覺經驗，更試圖藉蒙太奇的剪接技巧，再現鏡頭所捕捉的隱晦意象，挑逗觀者潛意識中的幻想世界(圖版129)，此種意識流式的蒙太奇電影語言，於一九六三年義大利導演費里尼(Federico Fellini)的電影「8 1/2」中再次被呈現，而之後法國導演尚·雷諾(Jean Renoir)、亞倫·雷奈(Alan René)及高達(Jean-Luc Godard)的意識流電影語言，更不脫曼·雷先前所創的風格。

其實早在布魯東成立超現實運動或達達出現之前，基里訶在一九一一至一七年間的繪畫作品，便可作為超現實主義的絕佳範例。他習慣在畫裡描繪義大利空無一人的城市，且將城市中的廣場和拱廊置於一種似夢境又帶點惡兆的空氣中(圖版130)，讓人在勾起兒時的回憶之時，又畏懼於那股幾乎讓人窒息的冷絕氛圍。而作於一九一五年的〈一個秋日午後的謎〉(Enigma of an Autumn Afternoon，圖版131)，他曾經這樣記載著：「在一個晴朗的秋日午後，我坐在佛羅倫斯聖塔克羅齊廣場中的一張長凳上。這並不是我第一次看到這個廣場。...在廣場中佇立著一尊但丁的雕像，他身穿長袍，緊挾著作品，戴著桂冠的頭若有所思地向下低垂...，溫暖但沒有愛意的秋陽照在雕像和教堂的正面。然後我有一種奇怪的印象，好像我是第一次看到這一切，從此這幅畫的構圖便浮現在我的腦海裡。現在每當我再

◀ 圖版125. 恩斯特　來自煉獄的天使　油彩、畫布
114 x 146 cm　1937　私人收藏
➡ 圖版127. 波希　人間樂園　油彩、畫版　219.7 x 195
cm　約1500　馬德里Prado美術館藏

▲ 圖版126. 恩斯特　沉默之眼　油彩、畫布　108 x 141 cm
1943-44　美國華盛頓大學美術館藏

▶ 圖版128. 哥雅　撒坦吞噬自己的兒子　油彩、畫布
146 x 83 cm　1820-23　馬德里Prado美術館藏

◆ 圖版129. 曼‧雷　空間的悸動　銀版照片　1922　巴黎龐畢度藝術中心藏

◀ 圖版130. 基里訶　神祕與憂鬱的街
油彩、畫布　87 x 71.5 cm　1914　私人收藏

◀ 圖版131. 基里訶　一個秋日午後的謎
油彩、畫布　84 x 65.7 cm　1915　私人收藏

現代藝術中的「荒謬與幻境」

143

次看到這幅畫，當日獨坐廣場的刹那便會再現。然而那一刹那對我而言卻始終是個謎，因為我無從解釋，而我也樂於把這件由此刹那激發出來的作品稱之爲謎。」[12]從這段記載中，我們了解到基里訶畫中的超現實元素，並未受到佛洛依德學說的影響，而比較偏向尼采(Friedrich Nietzsche)或叔本華(Arthur Schopenhauer)對象徵夢境的詮釋。他在《神祕和創造》(Mystery and Creation, 1913)一文中，開頭便道：「一件藝術品要能不朽，必須擺脫凡俗的一切限制及邏輯和常識所造成的干擾。一旦去除了這些障礙，就會重現孩提時的影像，進入夢境般的世界中。」[13]

一九一七年，形而上繪畫運動(Pittura Metafisica)開始，基里訶畫中幻象街景裡的無人廣場，開始出現了怪異拼湊、無面孔的「人偶」(Manichini)，如作於該年的〈心神不寧的謬司〉(La Muse Inquietanti，圖版132)，即以此手法表現廣場上的神話人物，整個畫幅充塞著一種尼采哲學中的虛無色彩。基里訶這種摒棄自然主義，運用新的心理學法則，將客體當成獨立現象的觀念，衝擊著當時的達達主義及剛發軔不久的超現實運動，恩斯特(圖版133)、湯吉(Yves Tanguy，圖版134)、馬格里特(圖版135)和德爾沃(Paul Delvaux，圖版136)的作品都曾使用過此種表現技法。但由於基里訶過度封閉的性格，顯然與後來重要的超現實主義藝術家都沒有過任何接觸，且很難和超現實主義者喧鬧、好事的性格產生任何個別關係；儘管如此，布魯東仍大言不慚地聲稱：「繪畫裡的基里訶與文學的魯特列阿蒙，是超現實主義的兩個支點。」[14]且在他一九二八年出版的《超現實主義和繪畫》(Surréalisme et la Peinture)一書中，選入了十五張基里訶的繪畫作品，但基里訶卻不領情地於一九三三年否認他所有早期的繪畫與超現實主義間的關係。

另一位與基里訶同於一九一一年來到巴黎的俄國藝術家——夏卡爾，早期風格仍不脫立體派的影響，然他過於錯綜複雜的審美觀，又往往使他作品中的主題徘徊在古怪與幻想的體材之間(圖版137)。一九一四年，他來到了柏林，在此認識了法國詩人阿波里內爾(Guillaume Apollinaire)，此後逐步跳脫立體派的分割構圖，轉而醉心於夢境的描寫，但夏卡爾畫中所描寫的夢境，卻不同於超現實主義中的反邏輯和反敘述的手法，而是一種「記憶」的重組與再現，不斷地喚醒他對俄國老家及親人的記憶。夏卡爾的作品，不論在主題或形式上，

▲ 圖版133. 恩斯特　搖晃的女人　油彩、畫布　130.5 x 97.5 cm　1923　私人收藏

▲ 圖版134. 湯吉　不確定的分割　油彩、畫布　101.6 x 88.9 cm　1942　紐約Albright-Knox藝廊藏

◆ 圖版135. 馬格里特　強姦　油彩、畫布　73.4 x 54.6 cm　1934　私人收藏

▲ 圖版136. 德爾沃　月的盈虧　油彩、畫布　139.7 x 160 cm　1939　紐約現代美術館藏

皆帶著一股強烈的個人色彩，是一種屬於自己夢境的底層描寫，很難將其作品歸屬在超現實主義中，就如同法國畫家盧梭(Henri Rousseau)的作品一樣，帶點神祕的氛圍，卻又封閉地讓人無法洞悉畫中的情境(圖版138)。雖然佛洛依德曾提出「夢往往是反邏輯」的觀念，但

夢一旦成真，是否這種反邏輯的假設，便無法成立？再且，夢境並非得一定是超現實的，如古語所示：「日有所思，夜有所夢。」那麼夢境可以只是一種記憶的重現，至於重現的方式與過程，便依個人潛意識的活動型態而所有不同。夏卡爾與盧梭作品中的「夢境」，雖與超現實主義中的「幻境」有所距離，但兩者在藝術上的表現，卻往往因觀者的詮釋角度與認知

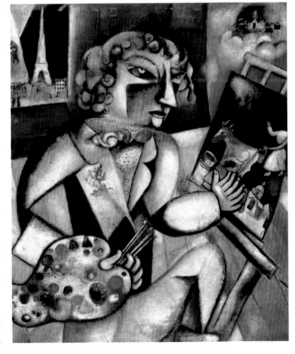

▶ 圖版137. 夏卡爾　七根手指的自畫像
油彩、畫布　54 x 44 cm　1913-14　私人收藏

現代藝術中的「荒謬與幻境」

149

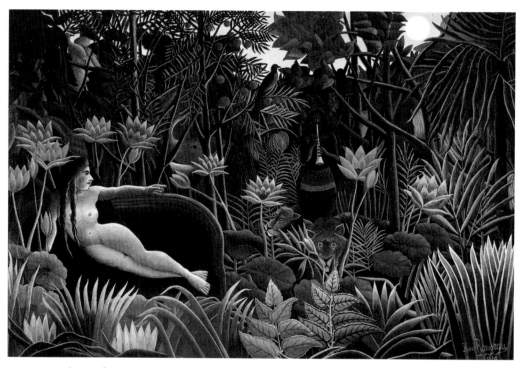

▲ 圖版138. 盧梭　夢　油彩、畫布　200 x 300 cm　1910　紐約現代美術館藏

上的誤差，而模糊了其間的界線。

超現實運動的發展，直到米羅和達利的加入，便起了風格上的變化。米羅於二〇年代中期投效超現實主義，且在一九二四年的宣言上簽署。在此之前，他曾是野獸派畫家，一九一九年在巴黎結識了畢卡索後轉爲立體派，參與一九二二年達達的最後一次展覽時則是達達，加入超現實運動後，卻使他自始至終都是個道地的超現實主義者。但米羅的作品開始超越超現實主義者所一貫追求的夢境與不確定性，他將所有外界的存在轉化成一種「抽象的生物形體」(biomorphic abstraction)，以阿米巴變形蟲的形態(圖版139)，刻化人類善變且獨立的個性，其完全抽象的繪畫語言，創造了一個詩境般的全新視界，更加大了觀者的幻想空間，他在一九三六年的訪談中說到：「以畫來表達的詩則會有它自己的語言能力千個文學家之中，給我一個詩人。」[15]而達利則是最後一個加入超現實運動的藝術家，他在一九二九年來到巴黎加入超現實運動的行列之前，即已實驗過將夢境一成不變地轉換到畫布上，且受到早期基里訶、恩斯特和湯吉的影響，作品中存有強烈的實驗性和一種從外在世界抽離出來的「偏執狂」(圖版140)，而文評家傅利(Wallace Fowlie)卻將這種「偏執狂」解釋

爲「瘋人的想法」[16]。達利也曾試圖顛覆超現實主義者所一貫追求的夢境主題，他認爲超現實主義第二階段的實驗，應是強調與日常生活相關且密切的任何可能性，不應一味追求潛意識中不著邊際的幻想，在作於一九二九年的〈慾望的涵蓋〉(Les Accommodations des désirs，圖版141)中，他便成功地將超現實主義對「夢境」的表現，轉換成僅是場景的安排，且把這種安排置於「主題」之下，透過這種主、客異位的方法，來凸顯蜷伏在潛意識中的各種「慾望」(主題)。而同樣強調繪畫主題的米羅[17]，在作於一九二七年的〈繪畫〉(Peinture，圖版142)中，卻有全然不同的表現方式──細如游絲的線條遊走在鮮麗的藍色表面，而那些從眞實世界完全抽離且看似不成形的有機形態，卻象徵著女體的結構(如畫幅右邊的胸部)，全然的抽象表現，暗示了無限的遐想空間。反觀達利的〈慾望的涵蓋〉──以幻境來鋪排清楚描繪的形態，製造出一種不合邏輯的空間幻覺效果；雖然所描繪的獅子、螞蟻、形狀古怪的石頭及形體扭曲的人物，皆清晰可辨，但其間的關連性卻晦暗不明，如同夢境裡的破碎、不連貫。超現實主義至此一分爲二：達利寫實風格(realist style)的

▲ 圖版139. 米羅　丑角的狂歡　油彩、畫布　66 x 93 cm　1924-25　紐約Albright-Knox藝廊藏

● 圖版140. 達利　永恆的記憶　油彩、畫布　224 x 33 cm　1931　紐約現代美術館藏
● 圖版143. 馬松　在森林中　油彩、畫布　56 x 38 cm　1938　私人收藏

幻境和米羅完全抽象(highly abstract)的超現實主義。超現實運動的另一位重要藝術家馬松的繪畫(圖版143)，便是延續了米羅此種「抽象生物形體」的風格；而這種風格，在第二次世界大戰前的低氣壓下，由歐洲來到了美國紐約，影響了以高爾基(Arshile Gorky)爲首的「抽象表現主義」的出現。

四、「虛無」和「幻境」的延續與重組

現代藝術的進程不外是「破壞」後再「建設」、「顛覆」後再「創新」，然在破壞與顛覆的過程中，卻不時夾雜著一連串的重組，而重組後的藝

▲ 圖版141. 達利　慾望的涵蓋　油彩、拼貼、畫版　22 x 35 cm　1929　紐約大都會博物館藏

▼ 圖版142. 米羅　繪畫　油彩、畫布　97 x 130 cm　1927　倫敦泰德美術館藏

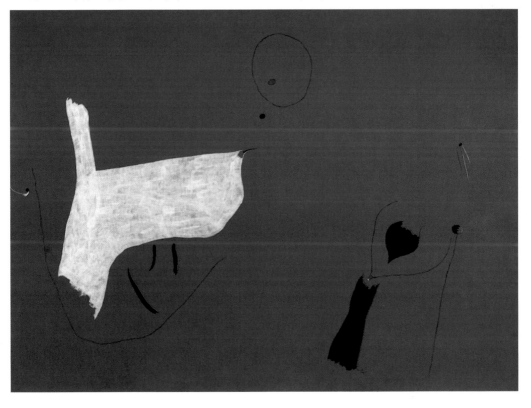

術新面貌，可能是另一種「主義」的出現，或另一種運動的開始，但之後的建設或創新卻難免延續先前藝術運動落幕前的掌聲或批判，如「純粹主義」因反對立體主義的「單純裝飾」風格而生，但在標榜純粹主義的作品中，卻不難看到立體派的影子，這是一種將敵人作爲錯誤示範的「再製造」；然偏愛立體派平滑表面及簡潔線條的風格派，不論在繪畫、家具設計或建築風格上，皆把立體派奉爲上尊。這種順應時勢，卻取決於不同思維方式的藝術進程，便是在這種主觀判斷的環境下「有條件」地重組、再生而延續。

▲ 圖版144. 阿爾普　人的凝聚形態　青銅
56.3 x 55.8 x 35.5 cm　1933　私人收藏

雖說「達達」和「超現實主義」運動隨著二次大戰的結束而落幕，但在廿世紀後半期的藝術環境中，卻仍不時地左右著藝術家的創作思維，如興起於五、六〇年代的「普普藝術」、六、七〇年代的「觀念藝術」(Conceptual Art)和八〇年代後期的藝術創作——其將藝術視爲「商品」(commodity)的概念，便是根基於達達的理念。而戰後的超現實主義，除了造就了以高爾基、德‧庫寧(Willem de Kooning)、帕洛克爲首的美國抽象表現主義的出現，更間接影響了法國杜布菲「原生藝術」的創造；在繪畫之外，超現實主義甚至對裝置、多媒體、攝影和電影，皆有舉足輕重的影響，就連電動玩具中的「虛擬實境」，其實與達利「寫實幻境」的觀念如出一轍。另外值得一提的是，達達與超現實主義對服裝設計的影響：阿爾普的雕塑(圖版144)啓發了賈德利(Georgina Godley)的「臀墊設計」(圖版145)、曼‧雷的〈安格爾的小提琴〉(Le Violon d'Ingres，圖版123)成了設計師拉克洛瓦(Christian Lacroix)服飾上的裝飾(圖版146)、「現成品」的概念塑造了畫框裡的模特兒(圖版147)，而超現實繪畫中的幻境更變成服裝秀場的舞台佈景，其涉入日常生活之深，無其它藝術運動可與

之比擬，剖析個中道理，不
外是支配古今人類行為模式
與思想法則的兩大元素——
「荒謬」與「幻境」。

▲ 圖版145. 賈德利 臀墊 1986 Cindy Palmano 攝影

◀ 圖版146. 拉克洛瓦　小提琴洋裝
1951　Horst P. Horst攝影

◀ 圖版147. 比頓　服裝攝影
1938　倫敦蘇富比

1 André Breton, "Surrealism and Painting 1928" quoted in *Art in Theory 1900-1990: An Anthology of Changing Ideas*, ed. Charles Harrison & Paul Wood, Blackwell, 1992, p. 443.

2 Richard Huelsenbeck, "En Avant Dada: A History of Dadaism" quoted in *Theories of Modern Art: A Source Book by Artists and Critics*, ed. Herschel B. Chipp, University of California Press, 1968, p. 377.

3 請參考前文——「現代藝術中的『機械美學』」。

4 同註2, p. 378.

5 Cabanne Pierre, *Dialogues with Marcel Duchamp*, New York: Viking, 1971. p. 47。

6 同註2, p. 380.

7 「L.H.O.O.Q.」的法文諧音為「elle a chaud au cul」（she has a hot behind），為一具性暗示的語彙。

8 佛洛依德曾於一九一○年出版《達文西和他的童年記憶》（Leonardo da Vinci and a Memory of His Childhood），試圖以精神分析的方法剖析〈蒙娜麗莎〉，最後得出達文西是一同性戀的結論。此結論在當時引起藝文界一片譁然，更造成一股研究達文西的熱潮；近來，更有人以電腦科技掃描分析達文西本人與蒙娜麗莎的相似比率，得出蒙娜麗莎其實是達文西的自畫像。對於以上種種可能，杜象的〈L.H.O.O.Q.〉不也就是「達達」主義者所一貫追求的「任何可能」（"Anything was possible" - Richard Huelsenbeck, *Psychoanalytical Notes on Modern Art: Memoirs of A Dada Drummer*, Berkeley: University of California Press, 1991, P. 138.）

9 其實「超現實主義」一詞，早在一九一七年便為法國詩人阿波里內爾首次用來作為自己劇作《蒂荷沙的乳房》（Les Mamelles de Tirésias）的副標題「drame surréaliste」，取代了慣用的「surnatural-iste」。

10 Herschel B. Chipp, ed., Theories of Modern Art: A Source Book by Artists and Critics, University of California Press, 1968, p. 369

11 同註1, p.444.

12 同註10, p. 398.

13 Giorgio de Chirico, "Mystery and Creation" quoted in quoted in *Theories of Modern Art: A Source Book by Artists and Critics*, ed. Herschel B. Chipp, University of California Press, 1968, p. 401.

14 同註10, p. 374.

15 Joan Miro, from an Interview with Georges Duthuit.

16 Quoted in J.H. Matthews, *Languages of Surrealism*, University of Missouri Press, 1986, p. 170.

17 同註16, p. 81.

陸.現代藝術中的「政治不正確」

一、前言

在現代藝術的發展過程中，尤以廿世紀的前半個世紀，藝術受政治壓迫或為政治所用的情形，最為明顯，其中以成立於一九一七年的蘇維埃共產體制、一九三三至四五年間的納粹德國和法西斯的極權專政，加上冷戰時期的蘇聯和其它共產國家，皆在此時期有系統地把藝術政治化，發展出以藝術作為思想教育或實踐統戰伎倆的工具，巧妙地結合了「宣傳」與「藝術」在政治層面上的煽動潛力，迫使藝術淪為政治宣傳的最佳利器。然而，「宣傳藝術」(propaganda art)一詞本身卻存在著自相矛盾的性格：「宣傳」一詞暗示著一種經巧妙安排，且具說服力、脅迫性、或帶欺騙性的策略；而「藝術」所要傳達的卻是真實、美感和自由。因此，兩者的結合，無非是一種政治謀略，其對藝術本質的曲解與對創作自由的壓迫，更是藝術在現代的進程中，所遭受的空前浩劫。

過去幾年，很少有藝術史家公開探討第三世界國家的藝術現象，深怕在圖片的選取與課題的討論上，成為共產和納粹思想的二度傳播者，其中尤以納粹藝術所可能引發的道德問題，更使大多數藝術史家戒慎恐懼、避而不談。直到一九九五年十月，一場名為「獨裁者統治下的歐洲：一九三○至一九四五年」(Europe Under the Dictators: 1930-1945)的展覽，在敦倫、巴塞隆納及柏林同時展出數量龐大的法西斯與史達林(Joseph Stalin)時期藝術，始打破此一現代藝術史上的禁忌，將

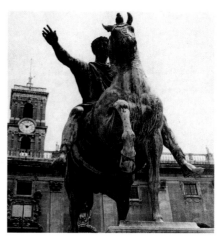

▲圖版148. 馬背上的奧里略
青銅　高3.5m　西元164-66年　羅馬

共產鐵幕及法西斯極權下的藝術片段，大膽地呈現在眾人的眼前。但此項展覽卻遭受反納粹人士的示威與抗議，認為展示任何與納粹或法西斯相關資料的行為，是一種鼓吹納粹思想與支持種族主義的象徵。有鑒於此，在探討此時期的藝術課題時，更須清楚地界分該時期藝術的政治文本與功能性，如此才能釐清與其它藝術在民主政治下的不同發展。如以此為本，對此特殊時期的藝術探討，不但可以揭發極權制度下所慣用的宣傳伎倆，更能破除

這種政治不正確加諸在藝術創作自由上的箍咒，這也是本文所欲傳達的訊息。

二、藝術作為政治宣傳的歷史軌跡

在西洋藝術史中，將藝術作為政治宣傳的工具，最早出現在西元一、二世紀的古羅馬帝國。古羅馬帝國從西元前五〇九年的共和時期開始，至西元四七六年西羅馬帝國滅亡為止，近千年的文化歷練在藝術上的表現，主要分為兩個時期：前五百年受希臘古典文化的影響，藝術的創作往往帶有濃厚的希臘古典餘風，在體裁上不脫神話、寓言的敘述，鮮有個人主義或英雄色彩濃厚的作品；而其後的五百年，由於政局的穩定加上政權的日益擴張，逐漸發展出一種歌功頌德的文化模式，舉凡當時的政治人物與沙場英雄的巨型雕像、錢幣的設計，甚至建築物上的浮雕與壁畫，皆不外是藉由藝術創作來歌頌征戰的勝利與帝國的榮耀，來凸顯統治者的威權與擴張版圖的野心，或為脅迫敵人就範的一種政治象徵。在僅存的幾件完整的古羅馬作品中，銅雕作品〈馬背上的奧里略〉(Marcus Aurelius on Horseback，圖版148)是此類紀念性雕塑中的最佳示範，更是一種藝術作為政治宣傳工具的事實。這種騎馬像(equestrian)的傳統始於凱撒大帝(Caesar)，他曾將自己身披戰袍的騎馬像放在Julium的廣場上，以王者之尊睥睨歐洲其它的蠻族；而奧里略的騎馬像，既沒佩帶兵器，又不著盔甲，表現出的是一種高傲超然的君王風範，隨著應聲躍起的坐騎對應高舉的右手，似乎回應著底下群眾擁戴的呼聲，而這種充滿軍國主義精神的表現，在廿世紀的共產、納粹與法西斯的極權中，更被發揮得淋漓盡致。

從西元五世紀到十五世紀間，羅馬帝國的光環逐漸衰褪，日耳曼蠻族由東方進入歐洲，將整個歐洲帶入了所謂的中古「黑暗時期」(The Dark Ages)，之後隨著教會勢力的擴張，在十二世紀左右，教權凌駕一切之上，宗教成了操控政權的手段，一種新的政治運作模式將歐洲帶入了另一個「宗教時期」。為了以宗教之名行掌控政治之實，對基督教義的宣揚便成了此時期藝術的主要訴求，但藝術家又往往受制於教會或政治背景雄厚的資助者，在創作上便無可避免地成為宣揚教義或榮耀教會的一種工具。既淪為一種工具，藝術的表現便不需講究美感，一切變得粗糙、直接而不含蓄，除了教化功能外，別無可取。而歐洲的這

種文化黑暗期，直到文藝復興時期的到來，才使先前古希臘、羅馬文化中的古典菁華，再獲重生。然而弔詭的是，這種復古的追求風，雖一掃日耳曼粗獷的風格，把藝術帶回古希臘、羅馬的古典文化基礎上，但藝術家為「人」(patron)作嫁的角色，卻不曾因此而有所改變，即使在當時極負盛名的藝術家，也都受雇於政要或顯赫的家族，致力於契約所指定的創作，甚至參與設計家族的家徽、旗幟和服飾的紋樣等等，其社會階層仍被定位在偏工匠的角色，離完全自主性的創作，仍有一段距離。米開朗基羅為尼莫斯公爵吉利安諾·麥第

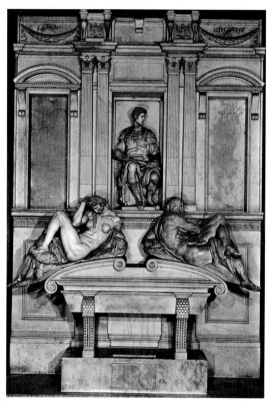

▲ 圖版149. 米開朗基羅　尼莫斯公爵吉利安諾陵墓　大理石　中間雕像高180.3cm　1524-34
義大利弗羅倫斯Saint Lorenzo

奇(Giuliano de'Medici)陵墓所設計的大理石雕(圖版149)，便是麥第奇家族贊助下的指定作品；而另一件讓米開朗基羅花了近四十年才完成的〈教宗朱力斯二世陵墓〉(Tomb of Pope Julius II，圖版150)，更是弗羅倫斯君王在權衡利害關係後，屈服於教宗的專橫，而代米開朗基羅答應的一紙政治契約。

在十八世紀以前，這種主雇關係或藝術為政治服務的現象，頗為普遍，其間雖不乏偉大的作品，但也僅能解釋藝術家高超的工藝技巧，對所處社會或週遭環境的省思，在作品中並無太多的關懷，藝術家除了不斷在創作技法上精益求精外，別無它求；因此，此時期的藝術進程，可說是建立在一種受制於契約關係的買賣行為上。而這種情形，在法國革命初期有了巨大的改變，新古典主義畫家大衛(Jacques-Louis David)，為了宣傳法國大革命的政治訴求，透過畫筆大量地描繪革命情景和革命領袖的肖像與事蹟(圖版151)，完美地結合了藝術美學與政治理念，其創作雖以政治目的為重，但創作動機卻是發自畫家內心的革命情感，不同於先前藝術家與贊助者間的契約關係。大衛之後轉身投靠拿破崙，成為「拿破崙主義者」

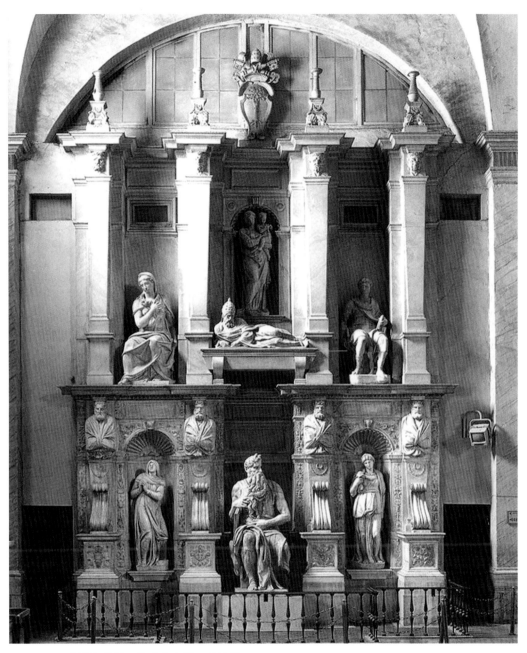

◆ 圖版150. 米開朗基羅　教宗朱力斯二世陵墓　大理石　1547　羅馬Saint Pietro教堂

(Bonapartist)的擁護者，其作於一八○○年的〈跨越阿爾卑斯山聖伯納隘道的拿破崙〉
(Napoleon Crossing the Alps，圖版152)，便是歌頌拿破崙英雄事蹟的代表作。與大衛同時期
的西班牙畫家哥雅，曾受聘為西班牙國王的第一宮廷畫師，除了替查理四世(Charles IV)及
皇室成員作肖像外(圖版153)，更不時以畫作來批評「主人」掌政下的時政，甚且公開譏諷當

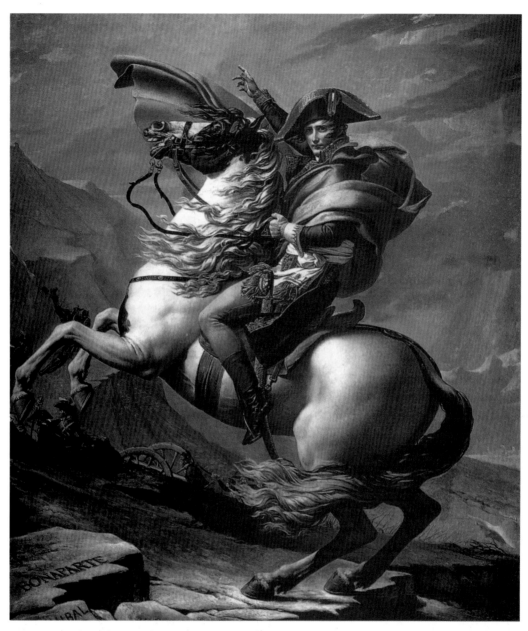

◆ 圖版152. 大衛　跨越阿爾卑斯山聖伯納隘道的拿破崙　油彩、畫布　243.8 x 231.1 cm　1800
法國凡爾賽美術館藏

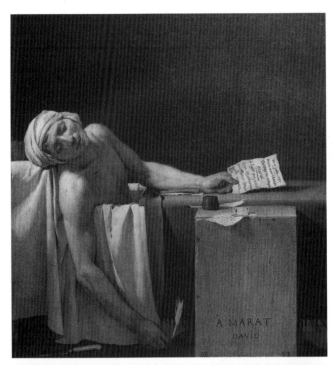

◀ 圖版151. 大衛　馬哈之死
油彩、畫布　165.1 x 128.3 cm　1793
布魯塞爾皇家藝術博物館藏
◀ 圖版153. 哥雅　查理四世合家歡
油彩、畫布　280 x 336 cm　1800
馬德里普拉多美術館藏

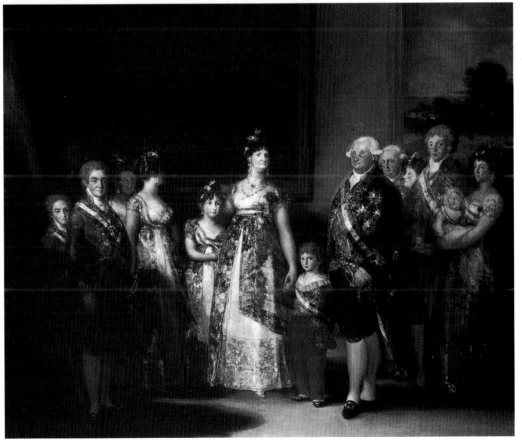

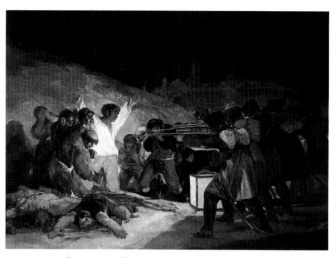

▲ 圖版154. 哥雅　一八○八年五月三日
油彩、畫布　266.7 x 345 cm　1814-15　馬德里普拉多美術館藏

時的禮儀、風俗及教會的弊陋，或大肆評擊官僚濫權及戰爭的野蠻 (圖版154)。哥雅這種雙重且相互矛盾的角色，不曾出現在以前的主雇關係中，更與大衛革命情感趨使下的創作動機，大相逕庭，不但無法迎合盛行當時的浪漫主義所強調的個人主義與獨立於社會之外的創作理念，甚至顛覆了受雇者服從於雇主的基本信條。但哥雅此種具高度社會性的藝術關懷，確實賦予了之後的藝術家多一份參與社會的省思。然諷刺的是，這份藝術家的自省與對社會的關懷，卻在過度發酵下，激起了「藝術爲藝術而創作」的呼聲，提出藝術家不該身兼社會批評者的角色，應讓藝術回歸它的原貌與本質。但這種純摯的呼聲，在一八四八年歐洲第二次革命之後，隨著社會寫實主義的興起，在十九世紀的藝術環境中逐漸銷聲匿跡。直到進入廿世紀，這種藝術爲藝術或藝術是否該反映時事的爭議，隨著不同主義的興起，才又再度燃起戰火。

歐洲第二次革命之後，各國高倡社會寫實主義。在德國，哲學家馬克斯(Karl Marx)和恩格斯(Friedrich Engels)於一八四八年聯名發表「共產主義宣言」(The Communist Manifesto)；他們在宣言中斷言，西方世界在未來將爲過度的資本化及現代化，付出慘痛的代價。因爲日新月異的科技、加速成長的經濟，及日益頻繁的商業交易，在短時間中所產生的巨大能量，將超越整個社會秩序所能容納的極限，頓時以中產階級爲主力的資本主義，便會因過量的負荷及無法消弭的矛盾，面臨瓦解，一場階級革命，在所難免，最後唯有無產階級才能重建失序的社會及重回經濟上的平衡。雖然馬克斯或恩格斯在宣言中並沒有明確提及藝術在階級革命中所應扮演的角色爲何，但從兩人偏愛法國小說家巴爾札克(Honoré de Balzac)小說中的社會寫實路線而言，不難得見寫實主義將成爲實踐社會主義路線的要角。因此，這種原本忠實描繪物象外貌的寫實主義，便因不同政治訴求的加入，在定義上逐漸

有了分歧，尤以廿世紀初，受到大
戰及政治勢力的重組，它更添加了
一份對社會眞實現象的感知能力。
如法國畫家雷捷於一九二〇年所繪
的〈技工〉(The Mechanic，_{圖版}
155)，雖清楚可辨不同於十八世紀
中葉的寫實風格，但雷捷卻宣稱，
這種精確傳達現代生活原貌的精
神，是寫實主義結合廿世紀的機械
化與大眾文化的再現。雷捷經常在
畫中讚揚勞動力，他把工廠製造的
物品視爲一種勞動力與知識的結
晶，更認爲那股足以推動社會改革
的文化價值在平民化之後，藝術與
大眾文化、藝術家與製造者間，將
不再有任何區分。他說道：「當全

▲ 圖版155. 雷捷　技工
油彩、畫布　116 x 88.8 cm　1920　加拿大渥太華國家美術館藏

世界勞工的作品被理解和接受的那一天，我們將目睹一場驚世的革命，那些虛僞作假的人
便得下台，而眞理終將戰勝一切。」[1]雷捷這種歌頌勞動力的觀點，除了受到大戰後崇尚
「機械美學」的影響，更呼應了蘇維埃共產體制下的無產階級勞動路線。

其實這種歌頌農、工勞動階級的訊息，早在十九世紀的英國田園畫中，便已出現。當時政
治色彩鮮明的畫家，如康斯塔伯(John Constable)，便經常藉風景畫中的純樸筆法與自然融
爲一體的色調，來側寫農人在田園中不受塵世干擾、恬淡自足的生活(_{圖版156})；而另一位英
國社會寫實主義(Social Realism)畫家瓦利斯(Henry Wallis)，更在作品中凸顯無產階級工人
爲勞動而死的景象(_{圖版157})，對工作尊嚴與「高貴的貧窮」(the nobility of poverty)倍加推
崇。這兩種精神在馬克斯及恩格斯的共產主義思想中，經歷十九世紀後五十年的鑄鍊，在
廿世紀初期，更成了推動無產階級專政的革命動力。而共產主義的革命基礎是爲解放勞動

◆ 圖版156. 康斯塔伯　史都爾河谷和德罕教堂　油彩、畫布　55.6 x 77.8 cm　1914　波士頓美術館藏
◆ 圖版157. 瓦利斯　採石工人　油彩、畫布　65.3 x 79 cm　1857　英國伯明罕市立美術館藏

階級而挺身，是為反都市、反文明而戰，一場如德國表現主義畫家麥德諾(Ludwing Meidner)所繪的〈革命〉(Revolution，圖版158)場景，終將爆發。但麥德諾作品中對政治的主觀反應，卻使他的作品不同於社會寫實的路線，他企圖透過畫筆喚醒人們對現代都市的恐懼與疏離感，以便作為日後革命的依據。他在一九一九年一月出版的一份文告中，號召德國藝術家挺身加入革命的行列，他說：「現在我們不但要解放勞工階級，也該是解放詩人、藝術家的時候了...，為了追求人類的尊嚴、愛和平等，我們必須用我們的身體和靈魂、用我們的雙手來參與這場革命，以期建立社會主義的未來世界，這是天命。」[2]以藝術來喚醒革命情感，在麥德諾的言談中，更是昭然若揭。

◆ 圖版158. 麥德諾 革命 油彩、畫布 80 x 116 cm 1912
柏林Staatliche美術館藏

畢卡索的〈格爾尼卡〉(Guernica，圖版159)一直被視為是現代政治繪畫的最高成就。該畫是畢卡索受西班牙共和政府所託，為一九三七年巴黎世界博覽會的西班牙會場所繪製的大型壁畫，這是畢卡索第一次接受政府委託的巨型作品。據說畢卡索之所以接受委託，主要是對西班牙內戰時期受困已久的共和政府的一種支持，及對被誣陷為轟炸格爾尼卡城元凶的共產政府(Popular Front Government)的一種同情。此畫描繪的是格爾尼卡城遭受大轟炸的場景，但畢卡索更欲藉此一連串強烈的形象來表現戰事的殘酷。圖中的景象充滿了象徵意義：如母親抱著死去的孩子，有如喬托(Giotto)〈聖殤圖〉(The Lamentation，圖版160)中的哀戚；手裡拿著油燈的女人，讓人聯想起自由女神像；而死去的戰士，手中握的那把斷刀，是英勇抗軍的標誌；代表法西斯勢力的人臉牛頭，恰與代表人民或共和政府的垂死馬匹形成強烈的對比。畫中釋放出的訊息，使原本冷凝的空氣更加添了恐懼的氛圍與政治的詭譎。畢卡索曾宣稱，〈格爾尼卡〉是一張蓄意創作的政治宣傳作品[3]，但卻有部分左翼或反現代主義的藝評家，批評此畫的的政治意味過於薄弱，也許這些藝評家期待一種更直接的表現方法，

◆ 圖版159. 畢卡索　格爾尼卡　油彩、畫布　350.5 x 782.3 cm　1937　馬德里索菲亞美術館藏

◆ 圖版160. 喬托　聖殤圖　濕壁畫　1305-6　義大利Padua 的Arena教堂

來清楚傳達此畫的政治語彙。第二次大戰後，畢卡索加入共產黨，更成為反韓戰的急先鋒，然而一連串的政治動作，卻沒有埋沒他的藝術天份，或淪為政黨的工具，而〈格爾尼卡〉在政治上的後續效應，更延燒至六○年代如火如荼展開的女權運動及民權運動。

三、藝術在共產政權下的政治角色

在奉行共產主義的社會裡，「宣傳」一詞其實與「教育」沒什麼差別，而藝術作為一種宣傳的手段，更在一九三四年被史達林定義在社會寫實主義的表現上，這與納粹德國的社會寫實主義，實有許多雷同：一、兩者皆興起於三○年代，且都著重於工、農階級的描寫；二、兩者都使用直接、易懂的大眾化風格；三、兩者皆採陷人於罪或大肆屠殺的高壓政策來作為宣傳伎倆的後盾。但儘管兩者站在同一社會寫實路線，對其形成的歷史背景、意識型態、所根植的文化及社會傳統，仍有明顯的不同：一、納粹往往陶醉在過去神祕的光榮裡，而蘇聯的共產主義則熱切改革；二、納粹的興起部分是對德國快速現代化，造成社會動盪的一種反抗，而蘇聯共產體制的成立，卻是社會在實質現代化發生之前，藉政治革命而產生。因此，當我們在討論共產體制下的藝術現象時，將正視這層本質上的差異，且考量不同的政治文本，而當與納粹極權下的藝術結構有所區別。

俄國在一九一七年十月革命之後，領導階層便開始鼓勵共產藝術團體對各種不同藝術形式的實驗，試圖找出最適合共產主義路線的藝術風格，且關切藝術在這個以工、農主政的社會結構裡，應該具備什麼功能性？扮演什麼樣的角色？在一開始，這個新政權便宣示，蘇維埃的藝術將由政府獨資領導，為一國營且以廣大的群眾為主要訴求。雖說控制宣傳進而箝制思想，不外是鞏固政權的良方，但是藝術在此體制下的定位將被迫處於一個模糊地帶：是否藝術(或文化)該跟隨政治腳步，而變成無產階級？或者只是把它階級化，而將之稱為社會主義藝術？再且，這種社會主義藝術，該不該兼融之前中產階級的文化成就？或者完全摒除任何與資本主義沾上邊的藝術型態？而俄國藝術家馬列維奇的〈黑色方塊〉(圖版23)，卻適時為這些問題提供了一個可能性的答案。此畫成於一九一五年，馬列維奇最早將之視為一幅極端前衛的代表作，用來宣示傳統繪畫的結束；但在十月革命之後，他卻將

此畫引申爲一種歷史分期的象徵，把它解釋爲是一種舊制度的結束，一種革命後新社會的誕生。這種解釋，確實爲十月革命後的俄國藝術，在定位上所面臨的問題，提供了一可行的方向。後來馬列維奇與一些追隨者所組或的「新藝術聯盟」(UNOVIS)，爲了與傳統的藝術形式劃清界線，發展出一種完全抽象的「絕對主義」藝術，欲藉純幾何圖形傳達給觀者一種韻動效果，而這種效果，俄國前衛主義將之稱爲「sdvig」——「一種頓悟」(a sudden enlightenment)或「一種感知的轉變」(shift of perception)，不但直指藝術形式的改變，更暗示政治環境的變遷。雖然，馬列維奇的作品是一種非具象(non-objective)的藝術形式，並不符合共產主義宣傳策略中直接且明確的政治訴求，但從畫作的名稱或形式本身而言，它又被視爲是一種新世界中新觀念與新創造的具體實踐。他長久受俄國文化的薰陶，認爲上帝的旨意將終結物質世界，而後創造一個純靈的國度；因此，他堅信在超越語言所能陳述的純幾何形式中，將得見上帝的知識與力量，因爲這種純抽象的形式，是一種舊約及新約之外的「第三文」(Third Text)，也唯有這種「第三文」才能直接與人的心靈溝通，也唯有依此模式，才能將藝術的形式無產階級化。俄國的另一位前衛藝術家塔特林，在一九二〇年完成他著名的〈第三世界紀念碑設計模型〉(圖版98)。此塔的設計意在成爲全世界最高的一座塔，內部用骨架架空，以容納一系列玻璃帷幕的政府建築，且讓這些建築像機器的零件一樣，隨著地球轉動的速度逐漸轉動。其實此塔所扮演的角色正如一個大眾傳播中心，它就像一座廣播電台，向世界各地宣傳各種來自於這個第三世界的訊息，它更是蘇維埃共產政權向全世界炫耀它未來現代化成就的標誌。它不但釋放出一種政府與宣傳密切結合的中央集權訊息，更是俄國前衛藝術與大眾媒體結合的具體表現。

然而，布爾什維克的領袖列寧，對這種極端的前衛藝術卻持懷疑的態度，他認爲應把藝術的功能置於教育的框圍中來討論，尤其面對全國超過百分之八十的文盲人口，如何提昇大眾的文化水準及彌補基本勞動技能的不足，才是當務之急。他認爲以農民爲主的勞動階級尚無能力策動革命，頂多是一些自發性的零星暴亂，爲此，他籌組以馬克斯主義(Marxism)爲基準的政黨，便是要帶領群眾走出無知，建立一個適合當時政治環境的政府。俄國畫家布勞斯基(Isaak Brodsky)在列寧死後六年所作的〈在斯莫伊的列寧〉(Lenin at Smolnyi，圖版161)，便是以寫實的筆法，將列寧描繪成一個充滿理想與抱負，終日埋首苦

思、勤於謀略的領導者。姑且不論列寧本人是否眞爲畫中所繪，但正面描寫領導人的生活態度、歌頌其英雄事蹟，不外是一種自古皆然的宣傳伎倆，在共產社會裡，更比比皆是。

爲藉藝術之名行思想教育之實，列寧更於一九一八年策畫一場名爲「拆除紀念沙皇及其追隨者的雕像，爲俄國社會革命重新立碑」(The Removal of Monuments Erected in Honor of the Tsars and their Servants and the Production of Projects for Monuments to the Russian

◆ 圖版161. 布勞斯基　在斯莫伊的列寧　油彩、畫布　190 x 287 cm　1930　莫斯科Tretyakov美術館藏

Socialist Revolution)的活動，他召集了無數的失業勞工，來執行此項計劃，最後豎立了六十多個包括參與歷史革命及文化界的人物雕像[4]，且在每個雕像下方刻上該人物的生平簡介及在歷史上的表徵，強烈的教育目的，自不待言；而之所以把文化界的人物涵蓋其中，主要是爲了將共產黨在美學上的寬容訊息，釋放給那些非共產黨的中產階級，此外，它也是一種尊重俄國文化傳統的表現。在雕像的創作過程中，雕塑家享有完全的自由，甚且組成開放性論壇，提供大眾討論不同風格的雕像所呈現的美德內涵，而這種相對下較爲自由與溫和的立像過程，卻與之後史達林年代立像時的絕對順從，形成強烈的對比。其實，這種從列寧開始的立像舉動，不管其中的過程涉及多少自由意志，皆是一種思想改造的伎倆，仍無法一改布爾什維克主義在西方媒體中的野蠻印象(圖版162)；整個立像運動，也只不過是

◆ 圖版163. 沙莫克瓦洛夫　手拿氣壓式鑽岩機建造地鐵的女工　油彩、畫布　205 x 130 cm　1937　聖彼得堡州立美術館藏

透過一尊尊共產領導者的雕像，監視著鐵幕下的芸芸眾生，並且告訴他們：共產黨的權力與監控，將無所不在。

十月革命之後的四年間，內戰頻傳，為保有民眾繼續推動革命的熱忱，一種更直接、更能激起民眾情感的「煽動性宣傳」(agitation propaganda)，便成了政策的重心。因此，一連串鼓勵民眾參與的大眾化節目，如街頭節慶、革命情節的戲劇，紛紛出籠，建築物上隨處可見海報、壁畫及大型

◆ 圖版162. 在門檻上　漫畫　1920　洛杉磯時報

的裝飾，營造出一種全民參與文化、創作公共藝術的盛況。而這種以狂歡來聯繫革命情感的方式，其實是馬克斯主義信條的一部分：馬克斯主義期望透過具娛樂性及創造性的人類活動，來創造未來，且透過集體的努力使未來更加和諧。然而，這種歡愉的宣傳方式，在一九三○年代末期，卻轉變為史達林式的軍事閱兵，更接近納粹德國那種令人毛骨悚然的儀式，這暗示了藝術專業主義的終結，開始了一種統一性的文化，史達林認為這種文化更接近共產教條下的無產階級意識，因為它將文化建立在齊頭式平等的基礎上，所有的一切都將回歸原點。

共產主義從史達林開始，便把藝術的表現定位在社會寫實主義上，甚至把社會寫實主義視為俄國文化遺產的一種自然延續，且認為社會寫實主義描繪下的英雄人物，正是共產主義政治理念的一種縮影。因此，一種蘇維埃式的英雄主義，便成了繪畫、小說及電影中的基本架構。辛勤的勞工、英勇的紅軍士兵、勤奮的學童及犧牲奉獻的共產黨員，一一成了畫家或小說家筆下活生生的題材。沙莫克瓦洛夫(Aleksandr Samokhvalov)於一九三七年所繪的〈手拿氣壓式鑽岩機建造地鐵的女工〉(Woman Metro-Buider with a Pneumatic Drill，圖版163)，將女性塑造成當時被稱為「Stakhanovites」的勞動英雄[5]，其形象不但完全符合一九三二至三六年間發起的「第二次五年計劃」[6](the Second Five Year Plan)的訴求，一九三五年莫斯科地鐵的通車，更象徵著史達林時期的偉大成就。

雖然蘇維埃政權下的宣傳策略總以莫斯科爲中心，但它的宣傳對象與宣傳效力卻遠遠超過了自己的領土，到達東歐、甚至亞洲。一九四九年中國共產黨解放大陸後的政治路線及宣傳伎倆，便存在著極爲鮮明的蘇維埃色彩，而一九六六至七六年間的「文化大革命」，一種甚於史達林時期的獨裁與專斷，使言論與思想受到前所未有的箝制，創作自由盡失，藝術淪爲一種政治肖像，除了服從政策、執行它的政治使命外，別無其它功能。藝術處於如此不堪的環境，不可不謂空前的浩劫。

四、法西斯獨裁下的藝術政策

「法西斯主義」(Fascism)是一種結合軍國主義(Nationalism)與社會主義(Socialism)的獨裁思維，企圖透過不同社會階級的聯合，以極權或戰爭的手段，達成建立單一國族的目標。法國法西斯倡導者帕契拉須(Robert Brasillach)曾說道：「法西斯主義不是一種理論，而是一首充滿信念與情感的詩篇。」[7]而義大利獨裁者墨索里尼更呼應了帕契拉須的看法，他說：「我不是個政論家，我比較像是個瘋狂的詩人。」[8]一九二三年，希特勒因在慕尼黑的軍事行動失敗被捕，在蘭茲堡(Landsberg)的獄中曾寫道：「一個領導者不能以解釋和指示來領導群眾...唯有激發他們內心的那股衝動，才能使他們勇於行動。」[9]由此可知，法西斯主義者所秉持的路線，往往以情感掛帥，傾向於反理性主義(Anti-rationalism)的行爲模式，他們不堅信任何信條，而把一切行動視爲激情的實踐。因此，爲有效挑起群眾的激情，在宣傳上的苦心經營，便成了法西斯政權的重要施政方針。

而納粹德國以其精密操控且行政體系完備的獨裁專政，在宣傳內容與策略的運用上，往往凌駕其它法西斯國家之上。尤以希特勒在取得獨裁政權的初期，爲籠絡人心以方便政令的施行，往往針對不同社會階層的訴求，釋放出多樣的訊息，如針對中產階級，提出粉碎布爾什維克主義的口號；對傳統勞動階層，承諾對工作及薪資的保障；婦女雖然在結婚與生育上受到約束，卻仍受到法西斯主義的推崇；而學校的孩童除接受思想教育外，更被動員參與宣揚法西斯主義的活動(圖版164)。而藝術在納粹政權中的唯一合法性，只在於提供納粹

在達成「文化使命」[10](cultural mission)的過程中所需的符號與象徵，至於其美學價值，早已蕩然無存。一般而言，法西斯主義排斥西方民主世界中與資本主義掛勾的「進步」(progress)觀念，因此在以藝術作宣傳的策略上，便到處可見復古的餘味，它往往將古代的主題轉換成符合當時政治需求的不同形式，以簡單且直接的手法來傳達政治訊息。如藍津哲(Hubert Lanzinger)作於一九三三年的〈持旗幟者〉(The Flag Bearer，圖版165)，把希特勒描繪成十字軍的戰士，手持納粹旗幟，身跨馬騎，一雙視死如歸的眼神，暗喻著他將為人民的救贖而戰。雖然法西斯政權從沒另創新的藝術形式，卻獨獨鍾愛此種表現形式，就連這種英雄形象的塑造，都隨時可能出現在任何古代的場景中，就連義大利獨裁者墨索里尼都曾被描繪成中古城邦的王子，因為這種中古遺風，恰可用來寄寓建立一個有如當時教會威權下的封建機制。

納粹的文化政策，強調的是藝術必須能喚起「永恆的價值」(eternal value)，反對任何形式的現代藝術，對前衛藝術家更是無情地打壓。但值得爭論的是，為何德國表現主義運動能在此時倖免於難，一枝獨秀於德國的藝壇？納粹政權的宣傳部長戈貝斯(Josef Goebbels)曾為此辯解道：「以諾德、黑克爾(Erich Heckel)、克爾赫納、羅特盧夫(Karl Schmidt-Rottluff)及巴拉赫(Ernst Barlach)為首的德國表現主義運動，是藉藝術凸顯國家精神，應受到讚揚。」戈貝斯對此藝術運動的支持，其實可從這些藝術家的言論與文稿中，找到蛛絲馬跡，其中不乏與納粹主義路線一致的軍國主義思想和流行於當時的反資本主義觀點，加上畫作中不時透露出的社區精神與原始意象，與法西斯的反都市文明和宣傳中所慣用的復古情境，一拍即合。如克爾赫納完成於一九二六年的〈莫利茲堡的沐浴者〉(Bathers at Moritzburg，圖版166)，河邊成群的裸體沐浴者，帶有一種高更大溪地繪畫中的原始情調，而裸裎相見的人群，或坐、或臥，暢談其中，卻也忘記一時的羞怯，一種小型的社區集結所散發出的純樸情境，在在都與都市社會中過度精緻的文明，形成強烈的對比。因此，有人將此派藝術中反現代文明的訊息，視為一種納粹思想的傳播，更甚者，鑒於德國表現主義成於納粹之前，更索性為之貼上納粹始作俑者的標籤。然而，德國表現主義作為一種現代藝術運動，雖然之前受到戈貝斯的大力支持，但終究與納粹的反現代路線格格不入。因此，在討論上述德國表現主義的存在問題時，僅著眼於戈貝斯的支持，或僅片面截取部分藝術家加入納

◀圖版164. 維特　建設青年招待
所和家　海報　83.8 x 56.9 cm
1938-9　倫敦皇家戰爭美術館藏

▶圖版165. 藍津哲　持旗幟者
油彩、畫布　1933
美國華府陸軍藝術品收藏館藏

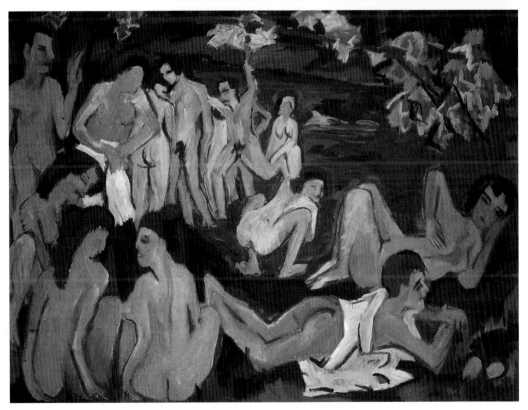

◆圖版166. 克爾赫納　莫利茲堡的沐浴者　油彩、畫布　151 x 120 cm　1909-26　倫敦泰德美術館藏

粹陣營的事實，而刻意淡化之後此派藝術家遭受納粹迫害的情形，似乎有欠公正，不妨把表現主義反理性的訴求，視爲一種與法西斯社會主義路線恰巧的重疊，或遭受納粹蓄意利用的可能[11]，清楚地檢視此時期藝術在政治中所扮演的角色，如此才能不失公允。

納粹與其它法西斯國家間最大的不同，在於它無情的種族政策。納粹主義在種族議題上標榜所謂的「亞利安美感」[12](Aryan beauty)，意圖建立一個純亞利安基因的「超人」國度。這種觀念的興起，主要是第一次大戰戰敗後所造成的國家危機感使然，加上威瑪臨時政府時期政局的動盪、經濟恐慌，及嚴重的失業率，迫使納粹適時利用根植已久的反猶太傳統，將這些災難歸咎於猶太人的陰謀；因此，一場血腥的殘殺，編織著納粹重建亞利安社會的願景，更寫下了猶太人心中永難抹滅的血淚史。而德國表現主義中的原始意象，恰好遠遠地呼應了納粹回歸亞利安血統的呼聲。而一九三七年，在慕尼黑舉辦的「退化藝術展」(Degenerate Art Exhibition，圖版167)，更把此種族問題藉藝術加以仇視化。之所以名爲「退化」，主要取自Max Nordau所著《退化》(Degeneration)書中對該字的定義——「一種極盡腐敗的文明」(the overall decay of civilization)，其後更被用來指涉政治上的失序或種族上的不純淨；而「退化藝術」，顧名思義，就是腐敗文明下所製造的藝術。此展覽便以此爲基調，展出超過一百個藝術家、七百多張被納粹政府沒收的現代藝術品，且在每件作品下方的標籤上，寫著當時藝評家或藝術家的評語，在評語旁再輔以希特勒自己的眉批，用字遺詞極盡譏諷與批評；而在展場的入口處，更懸掛一巨型標語，數落現代藝術的淫穢、醜醜、對文化的褻瀆，無異於低層次的「黑人化」(如非洲的原始意象)；報紙更將此展覽譏評爲「如布爾什維克般的野蠻文化」，更有媒體親痛仇快地爲之扣上「一種猶太帝國主義陰謀」的帽子。而這種到處羅織罪名，對現代藝術的打壓，在在顯示，納粹把現代藝術視爲一種文化毒瘤，深怕這種高度體現文明的藝術表現，腐化了它辛苦建立的獨裁思維，更不願民眾在接觸此一文化新思想後，轉而挑戰極權下的一言堂或開始懷疑法西斯政權的合理性；因此，它把這些藝術家的創作，解釋爲心神喪失、或感知能力退化下的作品，不然就是蓄意欺騙大眾對美的感受或意圖混淆國家的文化政策。雖然這股反現代藝術的風潮，在當時並不僅止於德國境內，在歐、美各地，保守派對其前衛風格的抨擊，更是甚囂塵上，但納粹適時推出的「退化藝術展」，除了有「錯誤示範」的教育暗示外，更有宣揚法

圖版167. 退化藝術展展覽目錄　以Otto Freundlich的作品〈新人〉(The New Man)為封面

◆ 圖版168. 布魯歇提　法西斯綜合體　油彩、夾版　155 x 282 cm　1935　私人收藏

西斯獨裁教義與種族政策的特殊效果。

而以墨索里尼為首的義大利法西斯政權，在文化政策上，便顯得較德國納粹來得溫和。墨索里尼並不像希特勒那樣極端地反對現代藝術，他改採「高壓懷柔」的政策，讓藝術創作

◆ 圖版169. 伯帖利
墨索里尼的連續身影
陶瓷　高29.8 cm　1933
倫敦皇家戰爭美術館藏

在法西斯的大傘下自由揮灑，如布魯歇提(Alessandro Bruschetti)所作的〈法西斯綜合體〉(Fascist Synthesis，圖版168)，便是以源於義大利的未來主義現代風格，來描繪法西斯政權中的團結景象；畫中的古代建築與現代鐵塔，古劍與機槍，同時並存，而中央畫有面朝四方的墨索里尼人頭像，暗喻著法西斯的領導，帶領著民眾走過新舊交替的年代，共同攜手締造法西斯燦爛(圖中四射的光芒)的未來。而畫中類似電影蒙太奇手法的墨索里尼頭像，在伯帖利(Renato Bertelli)的雕塑作品〈墨索里尼的連續身影〉(Continuous Profile of Mussolini，圖版169)中，更把墨索里尼的頭像作三百六十度的不同呈現，除了多角度描繪領導者的形像外，更暗喻了所領導的獨裁政權，由中央擴及四面八方。

五、藝術作為宣傳的其它角色

在廿世紀裡，除了共產主義及法西斯的極權社會把藝術徹底政治化外，藝術作為其它的宣傳角色，仍到處可見。一九一四年，第一次世界大戰爆發，隨著尖端武器在戰場上大顯身手，數以萬計的人員死傷，讓傳統的募兵制度不敷戰場所需，加上參戰國的政府有義務讓民眾了解立即的形勢與參戰的需要，一種便宜且能廣為發行的宣傳工具，如報紙、海報和影片，便成了政府與民間不可或缺的溝通橋樑。頓時，徵兵的海報(圖版170)、前線戰士的呼聲(圖版171)，甚至家人的支持(圖版172)，紛紛成為戰時的宣傳利器，更把藝術視為戰時心理建設的最佳良方。而戰後，殺戮的結束卻是悲傷的起始，哀悼死去的同袍或奠祭護國英靈，紀念碑的設立便成了療傷止痛的最佳選擇，林櫻(Maya Lin)所設計的〈越戰紀念碑〉(Vietnam Veterans Memorial，圖版173)便是此間的代表，誠如她所言：「我想過什麼是死亡，什麼是失去...那種刻骨銘心的痛，也許會隨著時間而淡去，然心中的傷口卻永遠無法痊癒，留下的，是一道不為人知的疤。」[13]

就像刀的兩刃，有戰爭便有反戰，而其中尤以美國六○年代的反越戰風潮，最為炙熱。畫家戈勒(Leon Golub)筆下的〈越戰II〉(Vietnam II，圖版174)，把美軍描繪成殘酷的掠殺者，手持武器吆喝著驚惶奔逃的越南百姓，這種情景，看在一向講求人道訴求的美國人眼裡，一波波的反戰浪潮必將排山倒海而來。而同一年代，另一股在美興起的民權運動(Civil Right movement)，隨著黑人民權領袖馬丁‧路德‧金(Martin Luther King, Jr.)在一九六八年的被殺，逐漸演變成美國境內的血腥暴力事件，更加深了黑、白種族之間的裂痕。在藝術上，黑人藝術家林哥(Faith Ringgold)在一九六八及六九年間，更將砲口對準紐約現代美術館及惠特尼美術館，猛烈轟擊兩大美術館的展覽把黑人藝術家的作品排除在外，這種涉及種族歧視的事件，對這個主張平等、自由的移民國度，無疑又是一項強烈的打擊。林哥在一九六七年所繪的〈淌血的國旗〉(The Flag is Bleeding，圖版175)，畫中手拿小刀，胸口滴淌著血的黑人，頂著錐心之痛與其它的同袍心手相連，站在他們引以為榮的美國國旗之後，這一幕對美國的民主既是諷刺，更是對所遭受的不平對待，一種無言的抗議。

▲ 圖版170. 弗萊格　我要你加入美國軍隊　海報　101 x 71 cm　1917　倫敦皇家戰爭美術館藏

◆ 圖版171. 厄勒　支持我們打勝戰，請訂閱War Loan　海報　56.5 x 41.5 cm　1917　倫敦皇家戰爭美術館藏

▲ 圖版172. 英國的女人說-放心去吧 　海報　1914-19　倫敦皇家戰爭美術館藏

圖版173. 林櫻　越戰紀念碑　1982　美國華盛頓特區

▲ 圖版174. 戈勒　越戰II　壓克力顏料、畫布　304 x 102 cm　1973

美國六〇年代，除了高舉反戰旗幟、高呼民權口號外，女性意識的抬頭，似乎又爲六〇年代的紛擾，增添新頁。現代女性主義對此時期的藝術衝擊，始於一九七〇年由洛杉磯雕塑家茱蒂・芝加哥在加州弗雷斯諾(Fresno)州立學院所主持的女性主義藝術課程[14]。她把一處廢棄的軍營當成課外教學的場地，在那裡與學生們一起探求未來女性藝術的新方向，試圖找出女性在歷史及文化中的新定位。她更鼓勵學生在「女性意識」的討論課中勇於「解放」自己，要他們能更具體、更眞實地描繪「性」的主題；一種被學生戲稱爲「陰唇藝術」(cunt art)的創作，於是生焉，其作品代表著一種女性對自我身體及性本身的覺醒，成爲當時探討女性性禁忌的最大戶口。芝加哥完成於一九七八年的〈晚宴〉(The Dinner Party，圖版176)，無疑替女性在歷史上的成就立下了雛型。此件裝置作品，是由三十九張桌子組成的等邊三角形，每張放上一個繪有看似女性子宮或陰唇圖案的盤子、一個酒杯，下墊繡花桌巾，在桌底的大理石磁磚上，寫上九百多個歷史上傑出女性的名字。爲此，她說道：「身爲一個女人及女藝術家，我透過與自己息息相關的女性藝術、女性文學及女性生活的種種研究，我發現在我們的文化遺產中，往往獨漏女性，歸咎其原因，主要在於女性長期受到不平的打壓，這使得我們女性的自我價值感逐漸地從意識中消失，更使我們喪失身爲女人的榮譽感。」[15]換句話說，芝加哥此件作品的最終目的，在於喚醒那股長久以來淹沒在男性社會中的女性自覺，更藉此昭告世人，女性在歷史上的成就，是有目共睹的。

對此林林總總的藝術角色，先不論是藝術順應時政，還是政治支配藝術的發展，藝術作爲一種宣傳功能，在廿世紀的藝術進程中，雖屬美學範疇外的發展，但是牽涉政治的藝術，不也是傳統藝術之外的另一門藝術？藝術在紛擾的廿世紀裡，已無力獨立於時事之外，藝術家的傳統角色，將備受周遭環境的挑戰，如一意孤立於所處的社會之外，閉門造車，也

許偶能造就藝林中的隱士，但放眼未來的藝術之路，藝術家身兼社會批評者的角色，已在所難免，唯有利用過於他人的敏銳觀察，適時掌握社會資源，如此才能在思索廿一世紀藝術的新方向時，精確地抓住時代的脈動，再創藝術巔峰。

▲ 圖版175. 林哥　淌血的國旗　油彩、畫布　182 x 243 cm　1967

◆ 圖版176. 茱蒂・芝加哥　晚宴　混合媒材裝置　1.463 x 1.463 x 1.463 m　1974-78

1 Fernand Léger, "The Human Body Considered as an Object" cited in Charles Harrison & Paul Wood, *Art in Theory 1900-1990: An Anthology of Changing Ideas*, Oxford: Blackwell, 1992, p.640.

2 J. Treuherz, ed., *Hard Times: Social Realism in Victorian Art*, exhibition catalog, Manchester: Manchester City Art Gallery, 1987, p. 13.

3 〈格爾尼卡〉是為巴黎博覽會的西班牙會場所繪製，但第二次大戰前的巴黎博覽會，已成為各國政治角力的場所，藝術和設計成為呈現一國政治意識型態的表徵，如當時德國納粹及蘇維埃在會場上的巨型建築，皆被視為一種左翼政治的新美學形式。

4 參與歷史革命的人物雕像，如馬克斯、恩格斯、羅伯斯比(Robespierre)及斯巴達克斯(Spartacus)；而文化界人士的雕像，主要是那些在政治上較為保守的作家及藝術家，如托爾斯泰(Tolstoy)、杜斯妥也夫斯基(Dostoevsky)、勞伯列夫(Rublev)、音樂家蕭邦(Chopin)和詩人拜倫(Byron)。

5 「Stakhanovites」一字取自煤礦工Aleksei Stakhanov的名字，據說他於一九三五年，一個晚上便挖出一百零二噸煤礦，自此成為媒體宣傳的新寵，被視為共產社會中新勞動力的最佳典範。

6 「第二次五年計劃」訂定了一個超高的生產標準，要求所有的工廠和農舍，必須在此期間內達到此一標準，無法達成者，將受到嚴厲的處罰。

7 P. Adam, *The Arts of the Third Reich*, London: Thames and Hudson, 1992, p. 73.

8 同註6, p. 78.

9 Toby Clark, *Art and Propaganda in the Twentieth Century*, New York: Harry N. Abrams, 1997, p. 47.

10 納粹所謂的「文化使命」，指的是以藝術作為政治統戰的工具，建立一個「純納粹」的文化國度。

11 在一九二○年代，有為數不少標榜回歸自然的青年團體和天體營逐漸與左翼陣線為伍，在表面上雖遭納粹禁止，然部分團體卻為納粹所利用，用來拉攏此派人士，其中可能包含常以裸體呈現原始意境的德國表現主義畫家，但實際情形很難佐證。

12 亞利安人屬於印歐語系，可說是德國人的祖先。因此，納粹在種族的議題上，即以建立一個純種的亞利安血統為目標，而外來的猶太文化，便成了他們急於消滅的對象。

13 Maya Lin, *Boundaries*, New York: Simon & Schuster, 2000, p. 4:09.

14 在弗雷斯諾(Fresno)州立學院的女性主義藝術課程，於次年(1971)成為加州藝術學院(California Institute of the Arts)成立相同課程的借鏡。

15 Griselda Pollock, *Differencing the Canon: Feminist Desire and the Writing of Art's Histories*, London: Routledge, 1999, p. 283.

現代藝術中的「政治不正確」

柒.現代藝術中的「美國製造」

一、跨越大西洋的抽象原念

廿世紀初，在美國現代藝術運動的初期，由於本土意識作祟，根本無視歐洲的前衛風潮，即使那些曾在歐洲進修過的美國藝術家，或受到一八八六年印象派在紐約首展的影響，起而實驗印象派筆觸和色彩的畫家，不是被傳統的學院藝術視為激進派，而備受打壓，不然就是一味模仿新奇的創作技法，而忽略了歐洲新萌發的現代主義理念。雖然從當時的「灰罐畫派」(Ash Can School)身上，已預見美國藝術的現代觀點，但從周遭的日常生活中尋找題材，似乎也只是對學院派因襲舊法的一種微弱回應，相較於當時歐洲所盛行的現代藝術運動，如野獸派、立體派和未來主義，不論在理論基礎、創作意念或技法上，皆瞠乎其後；就連之後在政治上與美國抗衡的蘇聯共產政權，早在一九一○年代初期，便已接受了前衛主義的洗禮，而有馬列維奇的「絕對主義」和塔特林「構成主義」的出現。

美國對歐洲現代藝術的引介，應始於一九○八年由攝影家史蒂格里茲所創辦的「攝影—分離小畫廊」(Little Galleries of Photo-Secession，後稱為「291」畫廊)中定期舉行的現代藝術展，其展出包括羅丹(Auguste Rodin)、盧梭、塞尚、畢卡索、馬諦斯和布朗庫西(Constantin Brancusi)等人首次在美國展覽的作品，甚至還包括與歐洲現代大師一起在國外進修的美國藝術家，如多弗(Arthur Dove)、德穆斯(Charles Demuth)、席勒和哈特利(Marsden Hartley)等人的作品。然對美國邁向現代藝術之路最關鍵的影響，應是一九一三年在紐約舉行的「軍械庫展」(Armory Show)，展出了當時歐洲前衛運動的代表人物如杜象和畢卡比亞，以及年輕一輩、觀念先進的美國藝術家作品；至此，歐洲的抽象藝術與前衛理念，才正式被引介到美國。雖然「軍械庫展」對美國現代藝術發展的重要性，曾引發褒貶不一的爭論，但此展覽促使美國藝術家開始極力思索、尋找屬於美國自己的藝術，卻是不爭的事實。或者也可說是，此展覽所釋放出的前衛訊息與抽象元素，適時提供了美國現代藝術一條可行的方向。

在歐洲的現代主義入主美國之後，在二○年代更興起一股巴黎風潮。美國的藝術家及知識份子開始遷往巴黎，爭相體驗及吸收歐洲現代藝術大師的氣息，縱身感染風靡當時的立體

派風情。就連美國本土，也刮起一陣立體旋風，如歸化美國的波蘭裔藝術家韋伯(Max Weber)和義大利裔的約瑟夫・史帖拉(Joseph Stella)，皆著手探索立體主義與未來主義中的抽象問題；美國藝術家歐姬芙(Georgia O'Keeffe)和多弗，更嘗試在具象寫實的風格中，尋找他們個人的抽象形式。一場本土論與國際論的拉鋸戰，於是展開，在三〇年代經濟大蕭條的十年裡，造成了保守的本土藝術家和現代的國際藝術家在路線的分道揚鑣。中西部的藝術家如班頓(Thomas Hart Benton)和伍德(Grant Wood)，則選擇一味抗頑歐洲和現代的影響，隱身在大地的單純生活中，然而這種崇尚「區域主義」(Regionalism)的孤立政策，卻使得一手創立的「美國風景繪畫」(American Scene Painting)[2]，很快地受到來自抽象形式的挑戰；以紐約為基地的國際論藝術家，因往訪大西洋兩岸，且與外國的意識型態和理論接觸頻繁，而迫使「美國藝術」不得不在歐洲現代主義的巨大身影下重新定位。美國藝術家史都華・戴維斯(Stuart Davis)在一封回給藝評家馬克白(Henry J. McBride)的信中，曾強烈質疑「是否有美國藝術？」他認為沒有任何美國藝術家，在繪畫上所創出的風格是獨一無二，且完全擺脫歐洲的模式。他強調，「由於我們住在這裡，在這裡畫畫，最主要的是我們是美國人。」[3]戴維斯所言，雖屬個人觀點，但也恰好替「美國藝術」的定位下了一個折衷的定義。

三〇年代，雖然來自大西洋彼岸的交流日趨減緩，但紐約此時已儼然發展為一個抽象藝術的中心。一九三三年，收藏家葛蘭亭(A.E. Gallatin)在紐約成立了生活藝術美術館(Museum of Living Art)，舉辦了一場名為「抽象藝術的演進」(The Evolution of Abstract Art)展覽；一九三六年，紐約現代美術館更推出「立體主義與抽象藝術」(Cubism and Abstract Art)的展覽，展出七十八件當時在歐洲深具影響力的抽象藝術家的繪畫和雕塑作品，並出版了一本極具影響力的畫冊，對當時美國藝術的發展方向，具有指標性的意義；同年，一群畫家以藝評家莫里斯(George L.K. Morris)為首，聯手創立了「美國抽象藝術家協會」(American Abstract Artists Association)，後於一九三九年，進一步成立非具象繪畫美術館(Museum of Non-Objective Painting)，為紐約古根漢美術館的前身；之後，隨著歐陸大戰的爆發，許多重要的超現實主義藝術家為逃離戰火，相繼來到紐約，承續了一九一三年杜象在紐約引爆的達達和超現實主義運動，此時來到美國的藝術家包括馬松、馬塔(Roberto Matta)、湯

吉、恩斯特、達利及布魯東，盡羅歐洲超現實主義運動的先驅和靈魂人物。一九四〇年，蒙德利安來到紐約，更擴大了其新造形主義(Neo-Plasticism)和幾何風格在美國的後續效應(圖版177)，有為數不少的美國藝術家，如葛拉納(Fritz Glarner) (圖版178)、迪勒(Burgoyne Diller)(圖版179)和伯洛托斯基(Ilya Bolotowsky)(圖版180)，在他們的作品中皆出現來自蒙德利安的直接影響。

▲ 圖版177. 蒙德利安
構圖二號，藍和紅的構圖
油彩、畫布　40.3 x 32.1 cm　1929
紐約現代美術館藏

然而，引起新一代美國畫家獨特興趣的是米羅、馬松和馬塔的自動式創作過程(automatism)，並不是達利作品中的夢幻世界。雖然米羅不曾出現在紐約，他的作品卻經由展覽廣為美國藝術家所熟知；他在畫布上所擅長的生物有機造型(圖版181)，暗示了寫實主義與嚴謹幾何構圖之外的自由形式。而馬松早在一九二〇年代，便創造出「自動式書寫」的繪畫語彙，以畫面上的狂亂線條來「解放」無意識的圖象(圖版182)。而這種來自米羅畫中超越幾何的自由形式，加上馬松自覺式書寫筆法下所建構出的內在狂暴本質，輔以康丁斯基流暢、波動的色彩，逐一融合成高爾基充滿個人情感的抽象作品，如作於一九四四年的〈肝是雞冠〉(The Liver Is The Cock's Comb，圖版183)，其主題無疑受到超現實主義的影響，而畫幅中有機生物的形態，清楚可見米羅的影子，至於那充滿活力和鮮麗的色彩，更是充滿對康丁斯基的崇拜；然而畫中形態上那股充滿動力的相交相合，和它們相吸、相斥的力量，則是出自高爾基本身的創造。因此，有人將這位亞美尼亞裔的的美國畫家，視為最後一位偉大的超現實主義者，以及第一位抽象表現主義藝術家。

除了超現實主義的影響外，尚有兩位德國藝術家亞伯斯(Josef Albers)和霍夫曼(Hans Hofmann)對一九三〇年以來的美國藝術，產生重大的衝擊。亞伯斯於一九三三年包浩斯關

▲ 圖版178. 葛拉納　相關的繪畫 #89
油彩、畫布　195.6 x 118.7 cm
美國Nebraska大學Sheldon紀念畫廊藏

▲ 圖版179. 迪勒　第二個主題
油彩、畫布　76 x 76 cm　1937-1938
紐約Joan T. Washburn 畫廊藏

▲ 圖版180. 伯洛托斯基　建築式的變化　油彩、畫布　50.8 x 76.2 cm　1949　美國華盛頓國家美術館藏

◆ 圖版181. 米羅　雜耍的舞者　膠彩、油彩、紙　47 x 38.1 cm　1940　私人收藏

◆ 圖版182. 馬松　狂喜　乾點畫　30.8 x 40.6 cm　1941　紐約現代美術館藏

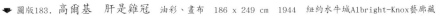

◆ 圖版183. 高爾基　肝是雞冠　油彩、畫布　186 x 249 cm　1944　紐約水牛城Albright-Knox藝廊藏

◆ 圖版184. 亞伯斯 向方形致敬 油彩、纖維板 38 x 38 cm 1954
美國Nebraska大學Sheldon紀念畫廊藏

閉後移居美國，成爲蒙德利安之前美國幾何抽象的先驅；一九四九年，他開始創作〈向方形致敬〉(Homage to the Square，圖版184)系列，試圖掌握幾何之內的規律形式，以及色彩間的相互關係，他相信「對色彩的每一種感知都是幻覺...，我們很難了解色彩的本質，因爲它會因個人不同的感知而有所改變。」[4]於是他嘗試將一個單一色系的方形置於另一個單一色系的方形之內，企圖在二度空間的畫面上，製造三度空間的效果。這些實驗，在一九五〇年代的「色區繪畫」中，獲得重要的迴響。而霍夫曼於一九三〇年來到美國後，便致力以直接意志來作畫，他跳過了創作前事先的設想，強調絕對自由的創作過程，如作於一九四四年的〈興奮〉(Effervescence，圖版185)，便是以即興的方式在畫布上自由地潑灑與滴淋油彩，美國藝評家格林伯格曾說：「霍夫曼將畫面的一種新活力帶入了美國繪畫中。」[5]而這種即興自由、「不打草稿」的創作活力，更影響了之後帕洛克「滴畫技術」(Drip Painting technique)的出現。

二次大戰後的美國，在經歷經濟大蕭條與一九四一年日本對珍珠港(Pearl Harbor)的突襲後，面對新一波的全球主義，很快地意識到軍事、經濟與政治的相對能量，將是主導戰後世界新秩序的最大本錢。相較於歐洲在大戰的蹂躪下所帶來的焦土與廢墟，倖免於戰火的美國本土，卻趁勢重整國力，在短短的幾年間，一躍成爲世界經濟、軍事強國，而紐約更取代了昔日的巴黎，成爲世界前衛藝術的發展重鎮，「抽象寫實主義」就在此天時地利的優越環境下，在紐約生根立命，成爲首次美國製造，獨領世界藝壇風騷的現代藝術潮流。

二、形式與色彩的反動

「抽象表現主義」一詞，其實在形容康丁斯基一九一○至一九一四年的繪畫時，就已產生，但到了一九四六年用以詮釋美國畫家高爾基的作品時，才廣爲藝術界接受。「抽象表現主義」一詞本身存在著許多的疑問與矛盾，它並非如字面上所言是抽象與表現的結合，相反地，它既非抽象，又非表現主義，而是抽象中帶點表現，表現上存在著一些抽象。因此，此主義所涵蓋的範圍便有點廣而雜，並非單指某一種特定的藝術風格，從紐曼(Barnett Newman)的「色區繪畫」到德·庫寧對人物狂暴的速寫，甚至大衛·史密斯(David Smith)的雕塑、

▲ 圖版185. 霍夫曼　興奮
油彩、畫布　1384 x 901 cm　1944　私人收藏

亞倫·西斯凱(Aaron SisKind)的攝影，皆可一一列入。由於抽象表現主義運動的核心份子，主要活躍於紐約，因此又有「紐約畫派」之稱；而詩人兼藝評家勞生柏在一九五二年又提出「行動繪畫」一詞，用以強調抽象表現繪畫著重自由創作的過程，而非創作結果，他說道：「行動繪畫強調物理性運作的重要性和全然投入的態度，因此促使藝術家捕捉眞正自我的過程，並非來自一件作品的完成，而是來自創作行爲本身。」[6]然而無論何種專有名詞，其實皆無法對此派藝術一言以蔽之，尤其是藝術家重個人意志的創作理念，使他們的風格更因人而異，他們反對附和既有的風格和陳腐的技巧，試圖以自發性、個別性來挑戰傳統的美學觀念，而這種打破形象和反形式的藝術運動，所發展出的即興的、動感的、具生命力的、充滿自由意志的創作過程，實與歐陸的抽象原念，息息相關。

一九三九年，藝評家格林伯格對抽象表現主義中的形式問題，曾提出他的見解，他指出：

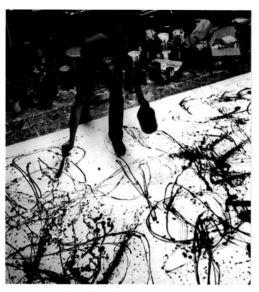

▲ 圖版186. 帕洛克作畫過程
(Photo: Hans Namuth, 1950)

「此時的前衛藝術家或詩人，往往將形式窄化，或乾脆將形式視爲一種全然的『表現』(expression)，以維持他們作品的藝術『品味』(taste)。因此，『藝術爲藝術』與『純詩』(pure poetry)再度出現，作品的主題(subject matter)和內容(content)變得有如瘟疫一般，使創作者避而遠...而內容已完全被融在形式之中。」[7]格林伯格這種對形式的看法，其實可以在帕洛克一九四六年後的滴畫作品中得到印證。帕洛克的滴畫捨棄傳統的畫筆和顏料，改採油漆與刷子來作畫，他讓沾滿油漆

的刷子近距離懸在畫布上，隨著身體的移動使油漆很自主地滴灑在畫布上(圖版186)。格林伯格將此技法的實踐稱爲「非常接近畫布表面」的完美掌控；他認爲，這種透過滴灑顏料且「畫筆」不與畫面直接接觸的創作方法，更能強調畫面的「平坦性」，也就是說，讓色彩獨立於形式之外，以凸顯形式在創作「過程」中的重要性；如此不僅顛覆了形式在創作「結果」中的地位，更拋棄了傳統繪畫中空間透視的原理。然而，藝評家勞生柏對此卻有不同的看法。他反對以「形式」掛帥作爲一種維持藝術「品味」的手段，認爲此種「品味」所形成的多數認同，將嚴重威脅評論者的客觀良知，有反基本的評論價值[8]。對勞生柏而言，格林伯格的論點已逾越了藝評家與藝術家(或作品)間所應保持的距離，因爲格林伯格涉嫌以藝評家的身份將「形式」定位在風格形成之前；他更反對僅以作品的「形式」來探究一件藝術品或一種藝術風格，而完全忽略對藝術家精神層面與對作品「內在性」(interiority)的探討；他質疑，如此一來藝術品與「裝飾品」又有何差別？勞生柏的質疑，確實頭頭是道，但對格林伯格和抽象表現主義藝術家，其實是貶多於褒。再且，當我們了解到，勞生柏所提出的論調，也能輕易地用來解釋現代藝術的其它風格時，我們不禁要問：他是否忘記了「抽象」之所以能在現代藝壇上站穩革命腳步，主要在於它對傳統美學標準的反叛。

而這種「形式」上的反叛，在帕洛克五〇年代的作品中，更清楚可見，因爲此時滴流或潑

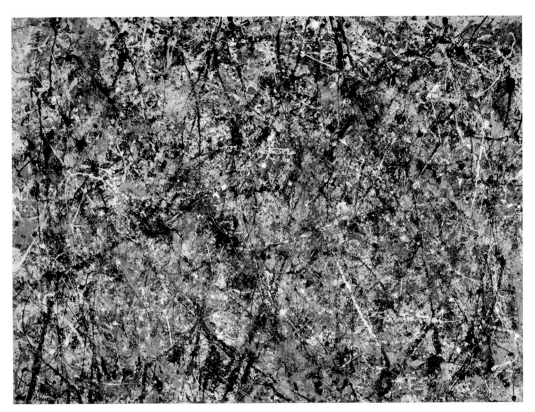

▲ 圖版187. 帕洛克　紫色的霧　油彩、琺瑯顏料、畫布　221 x 299.7 cm　1950　美國華府國家美術館藏

灑油彩的行動已不僅僅是繪畫的過程，更是一種結果。他作於一九五○年的〈紫色的霧〉(Lavender Mist，圖版187)，整幅作品在地板上完成，其巨幅的畫面則滿佈交織的油彩，毫無分隔，而這種沒有視覺焦點、悖離傳統構圖的手法，被稱之爲「滿佈繪畫」(all-over Painting)。在此階段，帕洛克似乎已了解到，圖象已完全不重要，如何在創作過程中掌控油彩，才是作品真正的主題與內容。這種觀點，實已推翻了早期抽象的概念，因爲它已沒有米羅畫中有機形態的指涉、沒有馬塔空間退縮的幻覺，更沒有康丁斯基預先設計的造形。至此，帕洛克創造出了一種前所未有的「畫面統一」的繪畫風格。爲此，藝術史家瑞特克里夫(Carter Ratcliff)曾說道：「此種沒有章法的秩序，在繪畫的實踐上幾乎不可能存在，但它卻出現在美國這個一切皆可能發生的國家裡。」而帕洛克的「滿佈繪畫」不但深深地影響了之後的美國藝術家，更對觀者產生不同的要求。由於他的作品多爲巨大尺幅，無法讓人一眼綜覽，於是觀者在觀看作品時，被要求參與其中，以便體會創作者在創作過程中所釋放出的巨大能量，帕洛克在一九五○年接受一項電台訪談時，曾建議觀者「不要

203

在畫中尋找可能的主題，而要被動地去觀看，且嘗試去接收畫作本身所給予的訊息。」[10]

帕洛克的繪畫與馬松的自動式創作法則，其實同出一轍。兩者作品的成功與否，取決於畫家在創作過程中與畫布之間的溝通程度。尤其帕洛克偏愛在地板上作大尺

▲ 圖版188. 德・庫寧　挖掘　油彩、畫布　206.2 x 257.3 cm　1950
芝加哥藝術中心藏

幅的創作，根本無法事先打底稿或演練，只能透過對自由意志的掌控與畫布作心靈上的溝通。因此，爲了構圖的完整性，他必須身體與心靈同時眞正地「進入畫中」，從經驗中學習掌控油彩的流動性。由於這種創作需要精確的判斷與機敏的身體語言配合，所以帕洛克否認他的技法主要靠意外，他強調，他是透過選擇(choice)而不是隨機，來決定創作的每一個步驟[11]。帕洛克在創作過程中的這種「動勢」(gesture)，卻贏得了勞生柏的青睞，認爲是一種最眞實的藝術表現。但他強調這種眞實是來自創作中的「行動」(act)，而非格林伯格所指的「經驗」(experience)。[12]

與帕洛克同被視爲美國新抽象畫派領導人之一的荷裔美國畫家德・庫寧，更喜歡在不同的抽象風格中游移，但他並不把抽象視爲唯一的選擇，因此在他的抽象繪畫中經常包含對形象的回應，如作於一九五〇年的〈挖掘〉(Excavation，圖版188)，充滿對人體部位(如肩、胸、頭等)的指涉，但想要在這不尋常的畫面空間中辨識這些形象，並非易事，必須對他之前的具象繪畫與素描有所了解；而他畫中粗黑且雜亂的輪廓線，造成色區與非色區的重疊與交會，使整個畫幅缺乏對空間明確的界定，不但挑戰了立體派的表現形式，更顚覆了幾何形式的嚴謹界線。一九五〇年之後，德・庫寧開始從事一系列對女人正面形態的處理，他花了兩年在一九五二年完成了〈女人一號〉(Woman I，圖版189)的創作，其俐落、狂

暴的線條，怪異的造形，大膽及粗率的用色，除了延續了之前的形式與色彩，在筆觸上卻添加了前所未有的熾烈能量，其狂暴揮灑所勾勒出的人物輪廓，似乎只是一種存在，一種界於抽象與具象間的存在。

而德·庫寧筆下的女人，乍看之下似乎隱約可見畢卡索立體派的身影。就像三〇、四〇年代的美國年輕藝術家對畢卡索的崇拜，德·庫寧藉由美術館的收藏與畢卡索的回顧展[13]，仔細品讀畢卡索的畫中世界，且在美國抽象表現主義畫派後來傾向完全排斥立體派的影響時，德·庫寧卻獨排眾議，保留了畢卡索描寫人體及女性的立體風格，成了畢卡索在女人主題上的最大繼承者。對畢卡索而言，一個充滿原始野性的女人，最能挑起男性觀者的內在情慾，就如作於一九〇七年的〈亞維儂姑娘〉(圖版6)，五位騷首弄姿的風塵女郎，在立體分割的畫面中，其撩人的形態雖支離破碎，然這種隱約中的美感，卻更攝人魂魄。而德·庫寧的女人，雖不見立體派分

▲ 圖版189. 德·庫寧　女人一號　油彩、畫布
192.7 x 147.3 cm　1950-52　紐約現代美術館藏

割畫面的手法，但「撩」人的面目卻轉借自畢卡索在畫中賦予女性的那股原始與野蠻，有蛇髮女妖梅杜沙(Medusa)的陰森恐怖和沙樂美(Salome)豔舞下的蕩婦風情；藝術史家羅森伯倫(Robert Rosenblum)曾說：「現代藝術史上，有不少藝術家模仿畢卡索畫筆下的女人形態，但唯有德·庫寧才能具體展現畢卡索筆下的女人風情與所暗示的情慾世界。」[14]而德·庫寧之所以能達此造詣，除了畢卡索的前導外，他那獨特的狂暴筆觸與自由意志下所釋放出的動能，才使得他的「女人」能在現代藝術史中傲視群「雌」。

佛蘭茲·克萊因(Franz Kline)是繼帕洛克之後，另一個以油漆刷子做大尺幅創作的藝術

家,但他在色彩的實踐上卻侷限於黑、灰、白三色。帕洛克(圖版190)、德‧庫寧(圖版191)、葛特列伯(Adolph Gottlieb,圖版192)和雷哈特(Ad Reinhardt,圖版193)等抽象主義藝術家,在五○年代皆曾從事一系列黑與白的繪畫,這與藝術家對大戰後的國際政治情勢、軍事競爭所產生的憂慮,不無關係[15]。而克萊因於一九五○年的首次個展,也是以黑與白的繪畫來作爲主要呈現,其中的〈酋長〉(Chief,圖版194),其形式抽象,然筆觸卻繼承了帕洛克與德‧庫寧的「動勢」——在毫不修飾的線條中凝聚力能,而看似「背景」的白色,其實與黑色同樣地厚實,在黑、白交融之處,打破了畫幅的空間限制。而馬哲威爾作於一九五三年的〈西班牙共和國輓歌〉(Elegy to the Spanish Republic,圖版195),雖展現相同的黑、白對比效果,然在抽象的形式之外,卻少了克萊因那種飛動的筆觸,取而代之的卻是靜謐、深沉的「色區」,也許這樣的表現形式才能適當呼應「輓歌」的主題。至此,「動勢繪畫」似乎已完全超越了來自歐洲的傳承,在形式上的反動也逐漸轉爲對色彩的關注,以羅斯柯和紐曼爲首的「色區繪畫」,便開始專注於顏色的明暗度,探究色彩與線條對立下的表現性和視覺效果。

塞尚曾指出:「色彩最飽滿時,形式也就最完整。」[16]色區畫家將此奉爲圭臬,但替以絕對抽象的形式來呈現色彩的張力。他們認爲,即使是最細膩差別的色彩之間,也可產生強烈的對比,因爲同一畫幅上不同的色域,將在相互制衡下產生間歇性,藉以達到最大的空間共鳴。羅斯柯作於一九五一年的〈第十二號〉(Number 12,圖版196),便是一例。畫作中的色彩在橘、紅的間歇中游移,一種戲劇性與親密感,出現在具延展性的畫面與飽滿的色彩上,似乎暗示著油彩實質性之外的某些事物或符號。羅斯柯這種因色彩本身的互動而產生的畫面張力,不同於史提耳(Clyfford Still)作品中對畫面張力的安排。如史提耳的〈繪畫〉(Painting,圖版197),由大幅平坦的暗色域所構成,再以潑灑出的鮮麗顏色打破焦滯停頓的畫面,製造出一種刹那間的動感,這與羅斯柯畫面上的靜態張力,大爲不同。在色彩的感知上,羅斯柯執著地認爲,色彩只是他繪畫的手段而非目的,且唯有透過色彩將複雜的思想作單純的表達,才能建立藝術與人類的新溝通語彙。

羅斯柯除了展現對色彩的完美掌控外，在他的作品中更注入了一種宇宙共通的悲劇性格，有如希臘悲劇或貝多芬命運交響曲中的悲愴，使觀者在專注於巨幅畫面上的色彩時，超脫周圍的環境，進入色彩所賦予的精神空間，探索著另一種與自己心靈溝通的語彙。他的晚期作品如「海語」(Seagram，圖版198)壁畫系列，尺寸增大且色彩變得沉暗，一種超卓之感與死亡的暗示交織在一起，使觀者在觀畫之時，不自覺地走入自己的悲情世界中而無法自拔。而羅斯柯畫中的這種悲劇性格，在紐曼的觀點裡，更被提昇到「美」與「崇高」的層次來討論。

對紐曼而言，美國藝術家最能接近悲劇情感的泉源，因為他們不像歐洲的同儕，必須承受來自古典文化的負擔。他認為，即使印象派畫家已對文藝復興以來的傳統美學概念，發動了第一次革命，然而他們卻被迫在自己的美學價值中作掙扎；相反地，美國藝術家卻沒有這些包袱，可以明白地否認藝術與美的問題有任何關連。他問道：「如果我們活在一個沒有可稱之為崇高的傳奇或神話的年代，如果拒絕承認在純粹的關係中有某種崇高，如果我們拒絕活在抽象中，那麼我們要如何創造崇高的藝術？」[17]也就是說，美國藝術家擁有另立美學標準的優勢，而取道「反美學」之路，才有創造崇高藝術的可能。就在此時，紐曼創作了首件所謂「拉鍊」式的作品，如〈一體〉(Onement I，圖版199)，一片平坦的單一色面，被一條垂直的線條從中剖開。這與史提耳〈繪畫〉中的那種破壞感，恰好相反，因為這條單一的線條統合並掌控了畫面可能的混亂。就形式而言，構圖被理性化了；畫面區域呈現出統一的色彩，而拉鍊被對稱的放置，形成居中的觀看位置，這種安排，有如羅斯柯畫中色彩間由相互制衡而彼此互動，拉鍊作為一種對立物的統合，不也暗示著一種補償？它既是破壞畫幅的中線，更是一種秩序的代表。

在美國抽象表現主義短短十年的發展中，形式與色彩的反動，主導著不同風格的改變，不僅使美國的藝術進程，由傳統推向現代，其中形式可以是無形式，色彩可以是一種巨大能量的觀念，更影響了廿世紀後半個世紀前衛觀念的形成。而這種著眼於自由意志表現下的藝術運動，之所以能在大戰後的美國生根立命，與當時冷戰時期的政治環境，更是息息相關。所謂的時勢造英雄，用在美國抽象表現主義的身上，再貼切不過了。

◆ 圖版192. 葛特列伯　黑與黑　油彩、畫布
185 x 200 cm　1959　私人收藏
◆ 圖版190. 帕洛克　黑與白第五號　油彩、畫布
142 x 80 cm　1952　私人收藏
◆ 圖版191. 德・庫寧　無題　琺瑯顏料、紙
558 x 762 cm　1950-51　美國華府國家美術館藏

◆ 圖版193. 雷哈特　黑色繪畫第三十四號
油彩、畫布　153 x 152.6 cm　1964　美國華府國家美術館藏

◆ 圖版194. 克萊因　酋長　油彩、畫布
148.3 x 186.7 cm　1950　紐約現代美術館藏

◆ 圖版195. 馬哲威爾　西班牙共和國輓歌　壓克力、鉛筆、炭筆、畫布　208 x 290 cm　1953　紐約古根漢美術館藏

◆ 圖版196. 羅斯柯　第十二號　油彩、畫布　145.4 x 134.3 cm　1951　私人收藏

◆ 圖版197. 史提耳　繪畫　油彩、畫布　237 x 192.5 cm　1951　底特律藝術學院藏

◆ 圖版198. 羅斯柯　海語　油彩、畫布　43 x 156 cm　1958　美國華府國家美術館藏

◆ 圖版199. 紐曼　一體　油彩、畫布　41 x 69 cm　1948　私人收藏

三、抽象表現主義在冷戰時期的政治語彙

抽象表現主義之所以能在第二次世界大戰之後異軍突起於世界藝壇，與美國冷戰時期的文化政策，不無關係。美國在經歷三〇年代的經濟大蕭條後，在國內開始出現一股傾慕蘇維埃烏托邦社會主義的左翼思潮，加上一九五〇年韓戰爆發，一時國內外風起雲湧，爲了有效清除左翼毒瘤，一股以「反共」爲訴求的「麥卡錫主義」(McCarthyism)[18]，便被端上了檯面，不僅在政治上掀起波瀾，更使得各行各業在這股「白色恐怖」下，人人自危。因此，國家認同在此時有其迫切的必要性，且爲了因應新的世界秩序以及應對內部逐步成長的經濟力量，此時美國的文化政策，在配合「反共」的要求下，除了脫離不了作爲另一種政治訴求的角色，似乎更需要一種能反映自己國家及新世界的藝術，一種獨立於歐洲模式之外的藝術，以作爲美國對外上的文化商標。而當時執行文化政策的重擔，主要落在紐約現代美術館(Museum of Modern Art, New York，簡稱MoMA)及美國中情局(CIA)的身上。兩者的角色與功能性雖有不同，但主事者的背景與在位時所主導的文化事務，卻多所重疊且目標一致，皆希望藉由抽象表現主義創作中的自由形式與所展現的自由創作意志，和蘇聯等極權、共產國家受禁錮的創作環境互爲對比，且相爲抗衡。因此，在整個文化政策的形成動機和執行過程上，便脫離不了預設的政治目的，就如林勒斯(Russell Lynes)在所著《近身側寫紐約現代美術館》(Good Old Modern: An Intimate Portrait of the Museum of Modern Art)一書中所言：「在冷戰時期，任何由紐約現代美術館所主導的國際文化計劃，終不離政治議題，其目的不外是向美國以外的國家，尤其是歐洲國家，宣示美國在藝術創作上的自由與成就，推翻蘇聯汙衊美國是文化逆流的不實指控。」[19]

冷戰時期的MoMA，處處嗅得到一股濃濃的政治煙硝味，這與它的成立背景與人事主導息息相關。一九二九年，MoMA在約翰·洛克斐勒夫人(Mrs. John D. Rockefeller)的興資下得以創立，且在往後的三、四十年間，洛氏家族的經營理念更不時左右著美術館的政策與方向，其運作模式儼如洛克斐勒家族龐大資產下的一支。一九三九年，尼爾森·洛克斐勒(Nelson Rockefeller)開始接掌MoMA，其間(1940-46)曾外調出任羅斯福總統的美國內部事務辦公室主任(Coordinator of the Office of Inter-American Affairs)及主管拉丁美洲事務的國務院

213

助卿(Assistant Secretary of State for Latin American Affairs)等職位,於一九四六年回任美術館後,便積極投身文化外交政策的推動,意圖將MoMA打造成冷戰時期的文化堡壘,且延聘歷屆卸任的國務卿,接續推動一連串以美國利益爲最大考量的國際文化事務,佐以洛氏家族雄厚的財力爲後盾,逐步主導著美國冷戰時期的文化政策與方針。從一九五二年開始,一項名爲「MoMA的國際計劃」(MoMA's International Programme)在洛克斐勒兄弟基金(Rockefeller Brothers Fund)一年六十二萬五千美元的贊助下,開始了美國當代藝術的海外之旅。次年,美國諮情局(United States Information Agency,簡稱USIA,爲美國中情局的前身)成立,用以監控陸續展開的文化外交。而當時USIA主控文化事務的首長布萊登(Thomas W. Braden),在就任之前是MoMA執行重大文化政策的機要秘書(executive secretary)。由此可見,當時美國藝術的海外行銷與政治政策的配合,簡直到了亦步亦趨的境地。

一向中立的美術館,在此政治非常時期所扮演的角色,確實值得爭議,尤其在對展出的藝術家與其作品的選擇標準上,往往少不了政治背景的考量。而抽象表現主義的作品之所以能脫穎而出,除了它創作中的自由元素可爲美國自由精神的代表外,更有其意識型態上的考量,在當時任何與寫實路線相關的藝術(如「美國風景繪畫」),皆被懷疑具左傾傾向,因爲它與蘇聯極權政權下所極力鼓吹的社會寫實藝術,在表面上似乎同出一宗。一九五二年的諾貝爾文學桂冠莫里亞克(Francois Mauriac)曾說:「讓我們感到害怕的並不是美國與蘇聯之間的差異,而是與他們的相同之處。」[20]如依此推論,現在爲我們所熟知的抽象表現主義畫家,可能只不過是符合當時政治標準的時代寵兒,對於那些在三○年代崭露頭角的抽象畫家,卻不知有多少人在此政治洪流中被犧牲掉,而淪爲藝術史上的孤魂野鬼。然而更諷刺的是,一向標榜以「自由」對抗「鐵幕」的美國,卻任憑麥卡錫主義恣意橫行,強力打壓在政治上有「不良紀錄」的藝術家,就連美國用作宣傳的抽象表現主義藝術家,也有多人名列黑名單,讓美國在民主之路上的努力,徒留笑柄。因此,在三○年代後期,抽象藝術的政治性格之所以逐漸鮮明,可以說部分是因爲美術館政治立場的介入,加上藝評家格林伯格與勞生柏對現代藝術理念的宣揚。勞生柏曾說:「以前致力於描繪我們『社會』的藝術家,有許多是馬克斯主義的信徒,這與另一群執著於描繪『藝術』的藝術家,其實做的是同樣一件事情。只是當關鍵的那一刻來臨時,畫筆下所呈現的便被賦予不同的

註釋...抽象表現主義畫家『為畫而畫』的慾望，正好符合了此時政治、美學與道德的價值觀。」[21]也就是這種「為畫而畫」的慾望，把抽象藝術家與社會寫實主義者分了開來。作為馬克斯主義追隨者的勞生柏，在此時都得見風轉舵，不管是真為抽象表現主義執言，還是向當時的政治權勢靠攏，「為畫而畫」的觀點卻脫離不了它的社會性與政治意涵。

法國哲學家沙持(Jean-Paul Sartre)和西蒙·德·波娃的存在主義，對美國抽象表現主義繪畫也造成不小的影響。存在主義哲學論者相信人生的意義是在荒謬的現實中作理性的選擇。也就是說，即使「存在」是一種荒謬，但它卻是我們無法改變的事實，唯有忠於自己的選擇，才是存在的本質。抽象表現主義畫家所選擇的自由意志，便是忠於自己的表現。而這種與現實世界對比下的存在價值，確實替抽象表現主義的政治操作，提供了一個合理的解釋。更重要的是，這種對自由意志的選擇，更是「前衛」對抗「傳統」、「民主」對抗「極權」的最佳範例。當藝術作為一種政治手段時，它的本質就須符合政治訴求，以免造成以子之矛攻子之盾的窘境。因此，當美國的抽象表現藝術開始往國外輸出時，對於這些代表國家文化認同的藝術作品，便不得不嚴加審核。而抽象表現主義在體質上雖有歐洲現代主義的血統，但它卻是在美國「民主」奶水的孕育下發展和茁壯，因此在外在形式上，有其政治層面的存在價值，而其內在又忠於自己意志的選擇，兩相依存所發展的藝術「正義」與「正統」，實不啻為冷戰時期的最佳統戰利器。

四、抽象表現主義的歷史定位及其影響

說穿了，「抽象表現主義」也只不過是現代藝術史中的一個名詞而已，在此之後的藝術家或藝術團體都不曾以抽象表現主義作為他們宣示風格的旗幟。因為他們了解到，抽象表現主義中各種不同的表現形式，是一種個別風格的拼湊，使它不像是個有組織的藝術運動，甚至有人質疑它只是個以紐約為基地的地方性畫派，無怪乎有人將之稱為「紐約畫派」。再且，被納入此畫派的藝術家，也不見得有任何人以此主義為名，在當時提出類似達達般的宣言(manifesto)，反倒是由藝評家來扮演統合及推手的角色。試想，假如沒有格林伯格對帕洛克的推崇，沒有勞生柏對「行動繪畫」一詞的拍板定案，帕洛克這種反傳統畫架、

畫筆的創作技巧，將無法在歐洲現代大師集結於紐約的年代，掀起任何波瀾，也將無法具體地向世人解釋，這個號稱美國製造的美學運動何足以為傲。因為事實證明，杜象的現成品、達達的荒謬與超現實主義的幻境，在形式與風格的實驗上，在在超越了抽象表現主義在色彩與形式上的反動所能突破的界限。更諷刺的是，抽象表現主義所標榜的反動勢力，卻多建立在歐洲現代主義的基礎上，就連自己風格形成之時，仍擺脫不了來自歐洲大師的陰影，如此還硬冠上美國製造之名，便顯得有點大言不慚了。唯一不可否認的是，此派的領導藝術家，確實是道道地地「由美國製造」的美國人。而這裡所謂的「由美國製造」，指的是政治力操作下的藝術活動。當抽象表現主義作為一種國家認同或文化宣傳的角色時，「由美國製造」便成了一種意識型態上必要的考量，就像是選模範生一樣，要選出最具代表性、品性最兼優、血統最純正的人選，而這人選當非「由美國製造」不可，這也解釋了為何唯獨此派藝術不見同期歐洲大師的身影。即使是與此派藝術相關的藝評，也不見同期歐洲藝評家的隻字片語。是戰後歐洲的藝術環境丕變，喪失了它先前的優勢？還是戰後在政經上一躍而起的美國，掌控了所有的藝術資源？或者是「抽象表現主義」確實有它存在的理由與價值？對於這些問題，實在很難找到單向的回答，但事實也許就在題目當中。

沒有人否認，抽象表現主義所造成的影響力。但當我們試圖釐清抽象表現主義與「美國製造」的關係時，所應著眼的事實已不是圖象的意義或技法的運用，而是彼此間互為依存的張力程度。我們很難斷論哪一個藝術家，或特定哪一件作品，在哪一段時期主導著「美國製造」或受「美國製造」的支配，但他們同時存在卻是個不爭的事實，而唯一可能的辯證關係，應是意識型態上的問題。在藝評由美國藝評家主導的情形下，我們確實很難知道美國之外，尤其是歐洲對此議題的反應，如硬冠以剽竊之名，又何以證明剽竊之實？殊不知，藝術無國界，繼承或反叛只在一念之間。在廿世紀的現代藝術進程中，風格可以再創造，然形式卻不可能獨立於前所未有之外。因此，抽象表現主義的歷史定位，並不在於是否真為「美國製造」，而是在於它的歷史使命。也就是說，它在形式、色彩、技法、構圖或其它方面所掀起的革命，其反動力量必須足以影響下一場革命的發生。然而，這種影響力，應是被動而非主動，因為當時的藝術家在醞釀自己風格的過程中，根本無法也無心預測或主導在自己之後的藝術風格。抽象表現主義畫家在繼承與反叛間所凝聚的反動能量，以及自主於畫布上及畫布外的

全然投入，其實已爲發源於歐洲的現代主義，作了一個「美國式」的宣示。

美國抽象表現主義在形式與色彩上的探索，對五〇年代之後下一波藝術風格的形成(如普普藝術)，其影響並不顯著，反倒是當時幾位非主流藝術家，放棄原先的風格轉而皈依抽象表現主義。其中有湯林(Bradley Walker Tomlin)早期帶點抒情的表現性筆觸，但也就是這種抒情、詩意的成分，讓他一直無法躍登抽象表現主義的大雅之堂。湯林四〇年代後期作品中的表現形式(圖版200)，其實也是一種「自主」下的隨筆，有馬松「自動式書寫」的痕跡，更接近葛特列伯的「繪畫文字」(pictograph，圖版201)。賈斯登(Philip Guston)是湯林的好友，在五〇年代初期曾醉心於一種抽象形式的印象主義，但於六〇年代後期，卻又回到

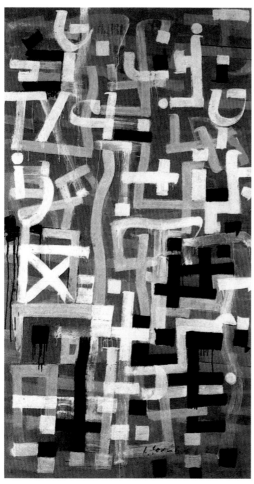

▲ 圖版200. 湯林　第五號　油彩、畫布
177.5 x 96.2 cm　1949　私人收藏

▲ 圖版201. 葛特列伯　航海者之歸來
油彩、畫布　96.2 x 75.9 cm　1946　紐約現代美術館藏

表現性強烈的具象畫中(圖版202)。而帕洛克之妻克瑞絲奈(Lee Krasner)與史帖莫斯(Theodore Stamos)皆是四〇年代初期，抽象表現主義的入室子弟，但史帖莫斯的風格，仍帶有超現主義的強烈色彩，如〈Mistra〉(圖版203)，抽象中存在著夢幻，而五〇年代後，他的作品主題更與希臘神話緊密結合，把超現實以表現性的手法融合在古典的神話故事中。而克瑞絲

奈繪畫上的風格，更受到帕洛克的影響，就連晚期的作品都保有亡夫四〇年代的風格[22]，如作於一九六四年的〈伊卡洛斯〉(Icarus，圖版204)和帕洛克一九四六年的〈閃爍的物質〉(Shimmering Substance，圖版205)，皆以短而如刺的筆觸，透過重複地著色，來製造漩渦般的韻律。克瑞絲奈畫中的這種「動勢」，很明顯地得自帕洛克的風格，而在相隔二十年之後，又重現此風格，除了是一種對亡夫的悼念之情，畫中雜亂的構圖，更側寫了面對死亡時的的心靈悸動。七〇年代之後，克瑞絲奈更擴

◆ 圖版203. 史帖莫斯　Mistra
油彩、纖維板　76.2 x 70 cm　1949　私人收藏

大了抽象表現主義原有的形式，進一步結合了她早期的畫風和立體派的拼貼手法，作於一九七六年的〈不完美的暗示〉(Imperfect Indicative，圖版206)，便是一個融合過去、現在，暗示未來的範例。為此，她說道：「我不輕易妥協於任何形式...，我只能讓我的作品在搖擺不定中尋找它的未來，而回到過去可能是一個不錯的選擇...。對我而言，改變才是唯一的永恆。」[23]克瑞絲奈所言，視為抽象表現主義走入窮途末路的一種預警，在她之後，也許該是替抽象表現主義劃上句點的時候了。

▲圖版202. 賈斯登　畫室　油彩、畫布　122 x 107 cm　1969　紐約McKee畫廊藏

♠ 圖版204. 克瑞絲奈　伊卡洛斯　油彩、畫布　116.8 x 175.3 cm　1964　私人收藏

◀ 圖版205. 帕洛克　閃爍的物質

油彩、畫布　77 x 63 cm　1946　私人收藏

▲ 圖版206. 克瑞絲奈　不完美的暗示　炭筆、紙、麻布，拼貼　198 x 182.8 cm　1976　私人收藏

1 美國的「灰罐畫派」在藝術家羅伯特·亨利(Robert Henri)的領導下，於一九○七年至一二年的紐約蓬勃發展，代表畫家有葛雷肯斯(Eugene Glackens)、陸克斯(George Luks)、埃弗勒特·辛(Everett Shinn)、史隆(John Sloan)和貝羅(George Bellows)。

2 「美國風景繪畫」延續「灰罐畫派」對日常生活景象的描寫，是二次大戰前，美國反抽象、崇尚自然主義的具體實踐，以哈伯(Edward Hopper)、哈特(Thomas Hart)、班頓和伍德爲主要代表人物。

3 Stuart Davis, a letter reply to the critic Henry J. McBride, *Creative Art*, New York, VI, 2, Supp. (February 1930), p. 34.

4 Anna Moszynska, *Abstract Art*, London: Thames and Hudson, 1990, p. 147.

5 同註4, p. 148.

6 Harold Rosenberg, "The American Action Painters", *Art News* (New York), LI (December 1952), p. 23.

7 Francis Frascina, *Pollock and After: The Critical Debate*, Paul Chapman Publishing Ltd., London, 1985, p. 23.

8 Pam Meecham & Julie Sheldon, *Modern Art: A Critical Introduction*, New York: Routledge Publishing, p. 156.

9 Carter Ratcliff,"Jackson Pollock and American Painting's Whitmanesque Episode", *Art in America*, February 1994, p. 65.

10 "Jackson Pollock interview with William Wright", *Art in Theory 1900-1990: An Anthology of Changing Ideas*, ed. Charles Harrison & Paul Wood, Blackwell Publishers, 1992, p. 574.

11 同註4, p. 152.

12 同註8, p. 157.

13 當時的紐約以現代美術館與紐約大學(NYU)的葛拉亭收藏品(Gallatin Collection)，對畢卡索的作品典藏最豐；而一九三九年由Alfred Barr策劃的畢卡索世紀回顧展，在紐約舉行，是大西洋兩岸有史以來最大的畢卡索作品展。

14 Robert Rosenblum,"The Fatal Women of Picasso and de Kooning", *On Modern American Art: Selected Essays*, Harry N. Abrams, Inc., New York, 1999, p. 87.

15 在大戰後的幾年間，籠罩在武器競爭的陰影下，藝術家面對著海外的冷戰，包括柏林的空中補給線(1948)與韓戰(1950-53)，及美國境內猖獗的麥卡錫主義。

16 Hans Hofmann, "On Light and Color", cited in Herschel B. Chipp, *Theories of Modern Art: A Source Book by Artists and Critics*, University of California Press, 1968, p. 543.

17 Barnett Newman, "The Sublime is Now", cited in Herschel B. Chipp, *Theories of Modern Art: A Source Book by Artists and Critics*, University of California Press, 1968, p. 552. 在紐曼的該篇文章中，他提到印象派受夠了自希臘、羅馬以降的古典文化負擔，開始在畫面上堅持某種醜陋的筆觸，來發起一場破壞既有美學辭彙的運動。

18 一九五○年代初期，美國威斯康辛州參議員Joseph McCarthy，所發起的「反共十字軍」，又稱爲「麥卡錫主義」，但事實上它是美國歷史上最可怕的一次白色恐怖大整肅。國務院的外交官，大學校園裡的教授，實驗室裡的科學家，好萊塢的演藝人員，不計其數的人都被捲入這場恐怖的政治風暴中。許多人更因爲麥卡錫的莫須有指控被弄得家破人亡。

19 Eva Cockcroft, "Abstract Expressionism, Weapon of the Cold War", *Artforum*, vol. 15, no. 10, June 1974, p. 40.

20 "Ben Shahn's The Artist and the Politician", *Art in Theory 1900-1990: An Anthology of Changing Ideas*, ed. Charles Harrison & Paul Wood, Blackwell Publishers, 1992, p. 668.

21 Harold Rosenberg, "The American Action Painters", cited in Herschel B. Chipp, *Theories of Modern Art: A Source Book by Artists and Critics*, University of California Press, 1968, p. 570.

22 帕洛克於一九五六年的一場車禍中喪生，享年四十四歲。

23 Stephen Polcari, *Abstract Expressionism and the Modern Experience*, Cambridge University Press, 1991, p. 336.

現代藝術中的「美國製造」

捌.現代藝術中的「大眾文化」

一、以「流行」作為藝術命題的源起

「流行」(popular)不外是一種大眾共同認知下的偏好，一種「次級文化」的凸顯與再製造，其所涉及的一切現象，不但與日常生活息息相關，且是最直截了當的生活呈現，它並無特定的訴求，無艱澀難懂的語彙，更無複雜的社會功能。因此，「流行」雖非主流，卻因時制宜，蔚為風尚，舉凡流行音樂、通俗文學、服裝，甚至e世代的自創語彙，都可能架構出另一波的時代風潮。但「流行」在理論基礎上，卻有著鮮明的地域區隔，居處不同地域的人，由於背負著不同的族群結構與文化色彩，在「流行」的認知上，便產生不同的記憶符號與解讀機制，引導出迥然不同的「流行」趨勢。但由於「流行」的外放性格，加上資訊的快速傳導與全球性的市場行銷策略，使「流行」的訊息跳躍了自省的階段與地域的框圍，參與了更多元的文化互動，不但帶動了商機，更製造了另一波因「流行」而起的「附屬文化」。如流行樂，麥可‧傑克森(Michael Jackson)與瑪丹娜(Madonna)的個人魅力和所帶動的流行曲風，甚至MTV中的舞蹈動作，不但宴饗美國當地的樂迷，更為世界樂迷所癡狂而大加模仿；哈利‧波特(Harry Potter)的歷險世界，並不為英國讀者所獨享，它廣納了全球青少年讀者的共同參與；Gucci的服飾、手錶、以至於皮包款式，引領著一股全球性的女飾流行風潮，更暗示了高質品味的抬頭；就連網際網路的新溝通語彙，不但縮短了人際間的距離，更造就了e世代的來臨。而這種以「大眾文化」為基礎的流行風，運用在藝術的表現上，便形成所謂的「大眾藝術」。「大眾藝術」並非是製造流行的一種藝術，而是擷取流行元素的一種藝術風格，也就是將「現成」的流行元素作為創作題材的一種藝術再造，第一次大戰後的「達達」與「現成品」和二次大戰後的「普普藝術」，便是以此種「大眾文化」為取材標準的藝術活動。

西洋藝術的發展，自文藝復興以降，便不時受到傳統學院派的影響，所描繪的主題不外是神話、寓言或聖經中的題材，即使是靜物或人物肖像，也極為講究光影和色彩的對比公式，對日常生活景物的描寫，除了十七世紀於荷蘭盛極一時的風俗畫(genre painting)外，並無太多的著墨，直到十九世紀中葉，以庫爾貝為首的寫實主義興起，對中、下勞動階層的日常描寫，才漸趨抬頭，但作品中不時透露出的人文關懷，卻仍夾雜著一股濃濃的古典

▲圖版207. 畢卡索　優良商場　油彩、貼紙於紙版　23.5 x 31 cm　1913　私人收藏

◀圖版208. 畢卡索　靜物與鬆餅　鉛筆素描　20.1 x 48.2 cm　1914　私人收藏

餘風。而之後的印象派畫家，其作品主題雖與日常生活多所關連，但多半強調捕捉瞬間光影的自然寫生或人物特寫，與所謂的以「大眾文化」為取材標準的藝術創作，尚有一段距離。換句話說，「寫實主義」和「印象派」藝術家對現實生活的描寫，只不過是一種日常生活的間接取樣，並不能完全實踐以「現成」的流行元素作為創作題材的一種藝術「再製」，這種情形持續編織著十九世紀後半個世紀的藝術史，直到廿世紀初「立體派」「拼貼」藝術的出現，以日常生活物品或與商品廣告結合，作為創作主題的例子，才逐步成型。如畢卡索作於一九一三年的〈優良商場〉(Au Bon Marché，圖版207)，便是一件直接以女性內衣的商場廣告為主題，輔以日常剪報的拼貼作品，而其中的「廣告」與「剪報」，不也就是日常生活中最直接的「大眾」材料？雖說此件作品的表現手法新穎且大膽，然主題卻無新意，但在剛剛脫離學院派掌控的年代，此一擷取「大眾」元素的表現手法，除了呼應波特萊爾的「現代性」觀點外，更開啟了寫實主義以降，另一波「藝術」與「生活」的結合。而作於次年的〈靜物與鬆餅〉(Plate with Wafers，圖版208)，畢卡索更以顛覆性的手法，將日常生活的食品直接入畫，取代了傳統靜物畫以水果、花束或

▲ 圖版209. 修維達士　櫻桃圖片　拼貼
191.8 x 70.5 cm　1921　紐約現代美術館藏

▲ 圖版210. 修維達士
Merz 231．Miss Blanche
拼貼　15.9 x 12.7 cm　1923　私人收藏

人物上半身雕像爲主的佈局。立體派之後，杜象的「現成品」如〈在斷臂之前〉(圖版113)、〈噴泉〉(圖版12)及戰後的「達達主義」運動，更是直接承續了這股「大衆文化」的風潮，將日常器物透過符號的重組，再現新意。戰後，德國漢諾威達達主義的創始人修維達士(Kurt Schwitters)，所創作的一系列「Merz」相關的作品(圖版209、210)，更清楚可見以日常題材作爲拼貼藝術的手法；其後，於一九四七年，修維達士更將連環漫畫運用在〈給卡德〉(For Käte，圖版211)的拼貼作品中，此舉無異預告了十年後「普普藝術」的到來。

普普藝術的出現，在之前的半個世紀裡，其實早已埋下了伏筆，除了上述立體派的「拼貼」藝術、「現成品」和「達達」運動以外，就連「超現實主義」的魁楚基里訶，在他早期的創作中，也出現以「toto」牌子的圖片搭配餅乾或火柴盒的作品；而另一位超現實主義畫家馬格里特，更索性把「煙斗」作爲整件作品的獨立主題(圖版212)。事實上，普普藝術是十分混雜的，就如藝評家露西・李帕德在談到普普藝術的發生時說：「普普的起源，事實上和歐洲的各種藝術流派並沒有直接的關連，它是一種由巨大的、無聊的、缺乏思辨能力的陳腔濫調所產生的藝術現象。」[2]而這個所謂的「巨大的、無聊的、缺乏思辨能力的陳腔濫調」，也就是普普極

力強調的：藝術要面對人們所看、所知的生活環境，以大家所熟悉的形象表現出來。至於普普的起源，如果說和歐洲的各種藝術流派沒有直接的關連，那只是就當時戰後的藝術環境而言，認為普普是為逃避都市的文明而生，是反機械、是非人性消費文化的反撲，但在反叛的同時，往往卻是另一種形式的繼承。很明顯地，普普藝術仍無法免俗地受到之前藝術流派的影響，因為這是現代藝術進程中的不變定律，「無中生有」或「完全獨立」，並不適存於廿世紀紛擾且互動頻繁的藝術環境。然普普藝術在繼承前者的過程當中，雖擷取了許多與普普的「大眾化」訴求不謀而合的「原型」作品，但作品背後所蘊藏的底層意識與美學形式，卻有明顯的「內斂」與「外放」之分，而這種現象，在第二次大戰後，隨著商品的

▲ 圖版211. 修維達士　給卡德　拼貼　9.8 x 13 cm 1947　私人收藏

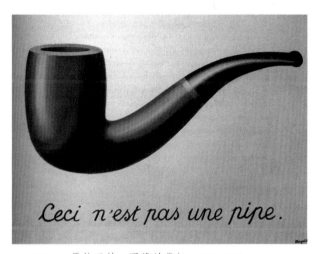

▲ 圖版212. 馬格里特　圖像的背叛　油彩、畫布　60 x 81 cm 1929　洛杉磯郡立美術館藏

引介與消費主義的高漲，更使普普藝術的創作與商品、廣告作了密切的結合，一路由英國延燒至美國紐約、洛杉機，甚至歐洲，在現代藝術中形成一股獨特的「流行」風潮。

二、拼織「普普」的大眾彩衣

「普普」(Pop)一詞由「流行」一字的縮寫而來，泛指第二次大戰後的「流行文化」。雖然

「普普」一詞與藝術的相關定義，最早出現在英國評論家羅倫斯‧歐羅威於一九五八年二月發表在《建築設計》雜誌(Architectural Design)一篇名爲「藝術與大眾媒體」的文章中，但，「普普」與「流行」結合的概念，從四○年代後期便開始在英國發軔，其間度過五○年代的摸索期，在六○年代風靡美國，不時躍上《時代》(Time)、《生活》(Life)及《新聞週刊》(Newsweek)等重要雜誌的封面，可說是在英國「製造」，在美國「發展」的一種與「大眾」元素密切結合的「流行文化」。而第一件被視爲普普藝術的作品，首推英國藝術家理查‧漢彌頓(Richard Hamilton)作於一九五六年的拼貼──〈是什麼使今日的家庭變得如

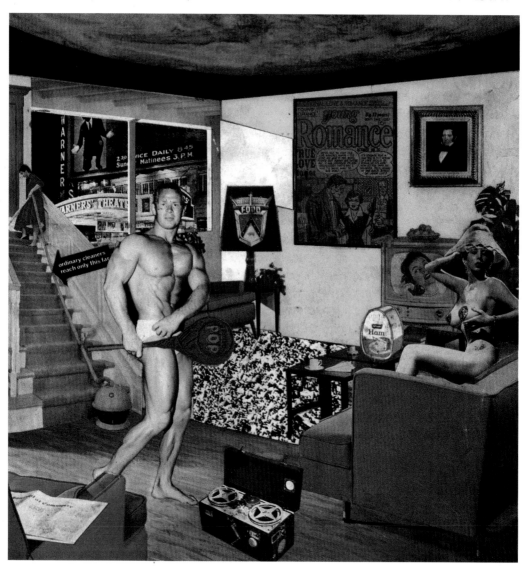

▲ 圖版213. 漢彌頓　是什麼使今日的家庭變得如此不同，如此地有魅力？　拼貼

此不同，如此地有魅力？〉(Just What Is It That Makes Today's Home So Different, So Appealing? 圖版213)。漢彌頓是杜象的學生，因此作品中不失「現成品」及「達達」的「荒謬」與「諧謔」本色，如上述作品，在以月球表面的照片作天花板的狹小房間內，電視機、錄音機、家具充塞其間，牆壁上新舊對峙的現代海報與古肖像，加上坐在沙發上姿勢誇大的裸婦，與手執印有「POP」字樣巨型棒棒糖的健美先生，所有的一切看似對稱又極不協調，蘊藏著一股百參不透的玄思，加上那冗長而略帶諷刺意味的作品名稱，不禁讓觀者嗅到一股「達達」復活的味道[3]。漢彌頓在隔年曾提出對普普藝術的看法：「藝術應該是一種爲大眾所歡迎的作品，富有年輕的氣息，充滿性感和花招，具有普遍性，價格低廉又迷人，是屬於一種可以量產的大眾文化企業。」[4]如此說來，觀者在面對普普作品時的苦思，其實是一種庸人自擾的行爲，因爲普普藝術只不過是藝術家對大眾文化的一種正面、直接且積極的回應，並不存在過於深奧或深具哲思的精神內涵。

▲ 圖版214. 艾傑多・鮑羅契　我曾是有錢人的玩物 拼貼　1947　私人收藏

對於「普普」一字的出現，有人懷疑可能取自漢彌頓上述作品中印有「POP」字樣的棒棒糖，其實在漢彌頓此件作品問世之前，英國藝術家艾傑多・鮑羅契 (Eduardo Paolozzi)早在一九四七年於〈我曾是有錢人的玩物〉(I was a Rich Man's Plaything，圖版214)的拼貼作品中，把「POP」一字作爲描繪槍聲的符號。這說明了「普普」在藝術創作中的運用與出現，實可溯源於更早，而漢彌頓的作品與歐羅威的「普普」論述，只不過是「普普」在藝術上的具體實踐和一種自我定位而已；因此，英國普普藝術眞正的初步行動，理應從四〇

231

年代開始。在當時，第二次大戰方歇，美國商品開始打入英國市場，刺激了英國低靡已久的藝術環境，促使藝術家開始挑戰傳統的創作媒材，開始在作品中納入來自「拼貼」、「現成品」或「達達」的創作概念，大量結合大眾傳播媒體，衍生出如鮑羅契作品中的「普普」雛形，就連表現主義畫家法蘭西斯‧培根(Francis Bacon)也開始在一系列尖叫的頭像作品中(圖版215)大量採用照片與電影片段(圖版216)，這種對大眾傳播媒體素材的引用方式，著實影響了之後的英國「普普」藝術家，雖然培根本身明顯地不是普普藝術家，但其對攝影資料的引用與轉化，卻是普普藝術往後發展的重要因素。

▲ 圖版215. 法蘭西斯‧培根　頭VI　油彩、畫布
93 x 77 cm　1949　英國藝術評議會藏

一九五三年，在倫敦的當代藝術中心(The Institute of Contemporary Art)一場名爲「生活與藝術同步」(Parallel of Life and Art)的展覽中，便出現大量引用照片資料的作品，如具壓縮效果的照片、人類學資料、X光片及高速照片等等，這些與攝影結合的作品爆炸似地懸掛在畫廊的牆壁上，自天花板而降，像帘幕一樣緊緊地圍住觀眾，其中所釋放出的藝術與媒體結合的訊息，自不待言，且此次展覽的策覽人——藝術家鮑羅契、攝影家奈傑‧漢德生(Nigel Henderson)及建築師艾里森(Alison)和彼得‧史密森(Peter Smithson)兄弟，都成了後來探究英國普普文化的相關人物，而當時的倫敦當代藝術中心，便成了這群年輕藝術家的集會地及展覽場，更是後來第一支普普團體——「獨立藝術群」(Independent Group)在一九五二年的成立據點。歐羅威曾憶述一九五四年由自己所召集的集會，他說道：「我發現我們

都有一種共通的本土性文化，這種文化超越任何一種我們所有人可能具有的美術、建築、設計或藝評上的特別興趣或技巧。這種文化所探觸的領域是一種量產的『大眾文化』，如電影、廣告、科幻小說、流行音樂等等。...透過一連串的討論，我們發現高知識份子並不排斥商業文化，反而盡情地『消費』這種商業文化。」[5]至此，「普普文化」(Pop Culture)不再逃避「流行」、不再是一種輕浮的娛樂，而成為一門嚴肅的藝術。有了此項共通認知，再加上一九五八年歐羅威發表在雜誌上有關藝術與媒體的論述，使普普更具體地朝向藝術與大眾媒體結合的方向發展，尤其是一九六一年由一群倫敦皇家藝術學院(Royal College of Art)的學生所舉辦的「當代青年藝展」(Young Contemporary Exhibition)，不但實踐了歐羅威對普普的論調，更迫使英國民眾在巨大的衝擊之下，從面對到接受此一新型的藝術形式，包括大衛·哈克尼(David Hockney)、亞倫·瓊斯(Allen Jones)、德瑞克·波希爾(Derek Boshier)、彼得·菲

▲ 圖版216. 「波坦金戰艦」
停格劇照，1925

利普(Peter Phillips)、基塔伊(R.B. Kitaj)和後來加入該展覽的派翠克·考菲德(Patrick Caulfield)與彼得·布雷克(Peter Blake)在內的藝術家，打著「皇家學院風格」(Royal College Style)的旗幟，引導英國正式走入一個完全屬於「大眾」的藝術創作領域。而隔年的十一月，在大西洋彼端的紐約，一群美國藝術家在席德尼·傑尼斯(Sidney Janis)畫廊舉辦「新寫實主義藝術家」(The New Realists)展覽，適時地揭開了普普藝術在紐約的序幕，更使普普藝術的發展形成紐約與倫敦兩地隔海同步較勁的局面。

美國普普藝術的發展，可說是從抽象表現主義慢慢地蛻變而來，與英國普普最初的反傳統美學、反抽象表現主義有自身歷史背景與藝術史定位上的不同，尤其美國是大眾文化、都會文明的大本營，在條件上應比英國更能尋覓到普普的真正內涵，但美國的普普之路不但比英國起步晚，在最初的五年更是走得坎坷。四、五○年代的美國藝術，仍沉浸在抽象表現主義及行動繪畫的激情中，因此在過渡到普普藝術的過程上，便不時嗅得到前者的餘

▲ 圖版217. 賴瑞・瑞佛斯　歐洲第二　油彩、畫布
137.1 x 121.9 cm　1956　私人收藏

▲ 圖版218. 賴利・里佛斯的波蘭家人
照片　1928

味，如賴瑞・瑞佛斯(Larry Rivers)作於一九五六年的〈歐洲第二〉(Europe II，圖版217)，畫中強而有力的筆觸和狂暴的表現形式，不禁讓人聯想到荷蘭裔美國抽象表現主義畫家德・庫寧的繪畫語言，至於此畫的構圖，即使觀者在缺乏資訊的情形下，也不難看出這是一張由家庭照片(圖版218)「翻製」而來的油畫作品，而此種創作方式雖與拼貼藝術的直接取樣有所不同，但不也呼應了培根對攝影資料的引用與轉化？其實在美國藝術史中，這種從生活片面中取材的例子，之前在美國藝術家默菲(Gerald Murphy)、戴維斯及「灰罐畫派」藝術家哈伯二、三〇年代的油畫作品中(圖版219、220、221)，早已出現過，而瑞佛斯這種意在重現過去生活片段與記憶的表現手法，不外是一種對先前作品的呼應與繼承，更替普普在美國的發展，奠下根基。之後，加上羅森伯格(Robert Rauschenberg)及強斯在紐約藝壇的努力，才使普普藝術在美國逐步被接受，取代了原有的抽象表現主義，開發出包容性比英國普普更為寬廣的普普熱潮。

強斯可說是倡導美國普普藝術最力的藝術家，他從一九五四年開始，以美國國旗、靶、數字、文字及地圖等為題材，製作了一系列繪畫與實物合一的作品。本來繪畫乃是三度空間的幻想，杜象是第一個使用實物作為藝術創作的藝術家，目的在於反藝術、仇惡現代文

◀ 圖版219. 默菲　剃刀　油彩、畫布　81.3 x 91.4 cm
1922　美國達拉斯美術館藏

▶ 圖版220. 戴維斯　Odol　油彩、畫版
61 x 45.7 cm　1924　私人收藏
◀ 圖版221. 哈伯　星期天的清晨　油彩、畫布
88.9 x 152.4 cm　1930　紐約惠特尼美術館藏

明，但強斯的作品，同時是繪畫，也是實物，他成功地把原本對立的幻象和實物合為一體。在一次訪談中，他強調：「我的觀念總是存在繪畫中，因為觀念的傳達是透過看的方式來進行，我實在想不出有任何方法可以避開此種方式，而且我也不認為杜象可以做得到...。」[6]其著名的〈靶與石膏雕像〉(Target with Plaster Casts，圖版222)，在紅底靶上放置了人五官、手足的石膏細部浮雕，開啟了繪畫就是實物，既可觀看又可觸摸的現代藝術新思潮；強斯的另一件作品〈旗子〉(Flag，圖版223)，觀者第一眼便看出這是一幅美國國旗，但進一步思索後，觀者不禁要問：在這平凡無奇的旗子背後，畫家到底有何意圖？就是因為觀者的這層反思，旗子便衍生出了許多可能的意涵。而這種互動式思考的創作，也許可回溯到「現成品」或「達達」的創作概念，因為兩者都使用了最易於讓人接受的現成物品或簡單意象(如杜象在〈在斷臂之前〉中的鏟

▲ 圖版222. 強斯　靶與石膏雕像　蜂蠟、拼貼於畫布、石膏雕像　130 x 111.8 x 8.9 cm　1955　私人收藏

▲ 圖版223. 強斯　旗子　油彩、拼貼、畫布、夾版　107.3 x 153.8 cm　1955　紐約現代美術館藏

子與強斯的美國國旗)[7]，但面對普普的作品，觀者的這層反思，似乎是多此一舉了，因為強斯作品的切入點是一種直接且單一訊息的釋放(如一目了然的作品名稱)，並不像杜象作品中所堆砌出的符號，沈重且難以咀嚼；為此異同，藝術史家露西‧李帕德曾就杜象與強斯的作品提出她的觀點：「杜象把『現成物品』作為一種藝術創作，而現在強斯則走得更

遠，把『實物』放入繪畫中，挑戰主流的『拼貼』傳統，縫合了生活和藝術間的隔閡。」[8]
換句話說，達達的反藝術與無厘頭，在之後普普藝術的擷取過程中，早已去蕪存菁，所剩
下的只是來自日常生活元素的直接取樣而已。

強斯在完成〈旗子〉的當年，遇見了羅森伯格，之後兩人一起在紐約的Pearl街賃屋和創
作，因此，兩人的創作風格難免互為影響，同樣是走繪畫與實物結合的路線。然而，在表
現形式上，羅森伯格的作品卻更大膽地加入抽象表現主義、具象繪畫及照片的混成，在一
九五五至五九年間創造出了著名的「結合繪畫」(Combine Painting，圖版224、225)。之後，又

◆ 圖版224. 羅森伯格　床　集合繪畫
191.1 x 80 x 41.9 cm　1955
紐約現代美術館藏

◆ 圖版225. 羅森伯格　黑市　集合繪畫
124.5 x 149.9 cm　1961　科隆路德維希美術館藏

現代藝術中的「大眾文化」

開發出了綜合寫實性三度空間物體和抽象表現的綜合體，強斯曾受此影響，在六〇年代初期創作出「加彩銅雕」(Painted Bronze)系列作品(圖版226、227)，但後來強斯還是選擇離開了他的好伙伴，以遠離羅森伯格的影響。一九六六年，羅森伯格設立了「藝術與科技實驗室」(Experiments in Art and Technology)，嘗試藝術與現代科技結合的任何可能性，開始以絹印、照片拓印及多重複製等技巧來從事創作(圖版228)，對日後美國普普大師安迪·沃荷的創作，影響甚鉅。

美國的普普運動一進入六〇年代，便開始出現不同的面貌。一九六二年，又爆發反抽象表現主義的浪潮，但這種反抽象表現主義的觀點，通常是被藝評家熱心地誇張，或是過度簡化地說成是普普藝術家的意見。而實際上，這些反對聲浪大部分卻是基於對抽象表現主義運動的一種傾慕和尊敬，因為他們認為抽象表現主義運動已達巔峰，無法再創佳績⁹。雖然如此，「抽象」仍是當時的美學標準。因此，當老一輩的抽象表現主義畫家逐漸隱退之時，普普便順勢而起，就連盛行當時的紐約畫派，也強烈感受到普普的主題。一九六二至六四年間，是美國普普藝術的全盛期，其間名家輩出，在表現形式上很少再現先前拼貼藝術的技法，加上受到強斯與羅森伯格作品中實物與繪畫結合的影響，發展出一種新的「日常寫實重現」形式，透過傳統媒材或混合媒材，甚至照片、絹印或裝置，來表現完全屬於美國日常生活所見、所用及所需的大眾主題，如奧丁堡的〈糕餅櫥櫃〉

▲ 圖版226. 強斯
加彩銅雕　加彩青銅
高34.3 cm、半徑20.3 cm
1960　私人收藏

▲ 圖版227. 強斯　加彩銅雕II-麥酒罐　加彩青銅
14 x 20.3 x 11.4 cm　1964　私人收藏

(Pastry Case I，圖版229)、衛塞爾曼(Tom Wesselmann)的〈靜物#24〉(Still Life #24，圖版230)、席伯德(Wayne Thiebaud)的〈五根熱狗〉(Five Hot Dogs，圖版231)、李奇登斯坦的漫畫作品〈訂婚戒子〉(Engagement Ring，圖版232)、安迪·沃荷的〈康培濃湯罐頭〉(圖版15)、羅森奎斯特(James Rosenquist)的油畫〈線痕深深地刻入她的臉龐〉(The Lines were Etched Deeply on the Map of her Face，圖版233)及以文字、數字與符號為表現主題的普普藝術家——羅伯·印第安那(Robert Indiana)的「符號繪畫」(Sign Painting)——〈The Demuth American Dream

▲ 圖版228. 羅森伯格　追溯　絹印、畫布
213.4 x 152.4 cm　1964　私人收藏

#5〉(圖版234)。很明顯地，此時的美國普普藝術對主題的選取，已走向一種廣闊且立即訴求的方向，而此種方向，毫無疑問地來自於全體美國人對通俗意象的共享經驗。因此，舉凡腳踏車、棒球賽、汽車旅館、汽車電影院、熱狗、冰淇淋和連環漫畫，在當時皆代表著一種「通俗」的事實。更重要的是，這些普普藝術家的作品，除了受到民眾的歡迎外，更獲得了主流收藏家的接納，一掃之前受藝評責難的陰霾[10]。

如果說普普藝術的貢獻，在於把藝術導向一種使人容易看懂、令人覺得有趣、輕鬆的淺顯標準，那麼對上述的普普藝術家似乎稍嫌不公，因為他們不斷在提醒大眾，他們是「藝術家」，而不單單只是一個「普普藝術家」而已。衛塞爾曼曾於一九六三年抱怨說：「一些

▶ 圖版229. 奧丁堡　糕餅櫥
　　櫃　琺瑯彩、石膏、玻璃櫥窗
　　52.7 x 76.5 x 37.3 cm　1961-2
　　　　　　　　紐約現代美術館藏

▶ 圖版230. 衛塞爾曼　靜物
#24　混合媒材、拼貼、
集合物於版上
121.9 x 152.4 x 17.1 cm　1962
美國堪薩斯奈爾森─艾肯士美術館藏

▶ 圖版231. 席伯德　五根熱狗
　　油彩、畫布　45.7 x 61 cm　1961
　　　　　　　　　　私人收藏

◀ 圖版232. 李奇登斯坦　訂婚戒子
油彩、畫布　172 x 202 cm　1961
私人收藏

▶ 圖版233. 羅森奎斯特
線痕深深地刻入她的臉龐
油彩、畫布　167.6 x 198.1 cm
1962　私人收藏

◀ 圖版234. 羅伯・印第安那
The Demuth American Dream #5
油彩、畫布　365.8 x 365.8 cm　1963
多倫多美術館藏

普普藝術最壞的作品都是來自普普的仰慕者所作。這些仰慕者總是以一股懷舊的心情來創作普普的東西，他們的確也很崇拜瑪麗蓮‧夢露和可口可樂，但他們把某些日常東西視為特定藝術家的使用專利，是自大且不恰當的…，我使用廣告看板的圖案，是因為它是真實的，但並不代表我作品中的東西全來自廣告看板，主要是因為廣告中的意象使我感到興奮，它並不像表面上所看到的那樣地『通俗』。」[11]之後，羅森奎斯特在一次訪談中更堅稱：「對我而言，普普藝術的作品不是通俗的意象，一點也不是。」[12]普普藝術家在此刻雖發出不平之鳴，似乎難挽藝術史將「普普藝術」與「流行文化」並置的定位，一場高、低藝術之爭，就此揭開序幕，對廿世紀後半個世紀的藝術史，有著極深遠的影響。

三、高、低藝術之爭

紐約現代美術館曾於一九九〇年秋天推出「高與低：現代藝術和流行文化」展(High and Low: Modern Art and Popular Culture)，試想替高、低藝術之爭作一總結，就如此展覽策展人柯爾克‧伐晶多於展覽論文集中所言：「身處廿世紀末，我們對『現代文化』一詞在視覺藝術上的定義早已不具存疑，舉凡連環漫畫、廣告看板，及報紙頭條的拼貼，這些曾被視為不登大雅之堂的創作元素，皆已儼然成為現今藝術創作語彙的一部份。然這其間的轉化，不但經歷了一連串的爭議與同儕的排擠，更見證了藝術界長久以來的高、低正統之爭。」[13]然而此項展覽卻為《紐約時報》(New York Times) 評為：「一場時間、地點皆不合宜的展覽。」[14]它進一步提出質疑：「既然『現代文化』一詞在視覺藝術上的定義早已不具存疑，又何須選在普普藝術興盛後的廿年，替高、低藝術之爭劃上句點？」[15]《紐約時報》的質疑確實直指問題核心，但我們仍不禁要問：到底藝術有無一套固定的美學標準，來作為衡量高、低的依據？如果藝術有一套固定的美學標準，又由誰來訂立這個標準？又該由誰來評斷它的高、低？也許這就像政治的位階與排序，掌權者永遠有形或無形地支配著底下人的意識型態，說有形是上對下的明白昭示，說無形隱涉下位者對上意的揣摩，以示奉迎。換句話說，藝術的高、低標準往往取決於創作當時、當地的主流意識與美學價值觀——在學院派當頭的年代，一切以學院派的標準為標準，如有異議，重者論斬或遭流放，如多位印象派畫家被排除在沙龍評選之外，永不入主流；輕者，為其羅織罪名，終被

人群唾棄,殘了餘生、沒沒以終者,不在少數。而這種君權般的思想結構,不但建構了十九世紀及之前的藝術生態,在廿世紀初的辯證環境裡,仍免不了另一番的口舌與意識型態之爭。

在廿世紀初,高藝術代表了貴族及知識份子的藝術領域,又被稱為「純藝術」(fine art),而低藝術即所謂的「大眾文化」或「流行文化」,在當時充其量也只不過是被用來作為低下階級的商業娛樂。一般而言,高藝術常與知識文化、社會地位及優質品味劃上等號,是一種具有細膩、高雅的感情或表現方式,它沒有地域的隔閡、經得起時間的考驗,且是達到藝術成就的最佳典範,與低藝術的粗劣、非具思考意義、大量化及迎合大眾口味的表現方式,形成強烈的對比。雖然早在寫實主義大師庫爾貝的創作中,便開始從大眾文化及生活中尋求創作的主題,但其筆觸、設色、光影及構圖仍不脫古典的餘味,直至立體派、達達及超現實主義藝術家有系統地將大眾文化引進藝術的領域,高、低藝術之間的差異便成了一個模糊地帶,而六○年代普普藝術的風行,更在廿世紀中後期的藝術進程中,掀起了高、低藝術的論戰,動搖了高、低藝術的原始定義,即使是後現代主義中不同流派的藝術家,也備受影響,如尚-米契‧巴斯奎亞特(Jean-Michel Basquiat)及傑夫‧孔斯(Jeff Koons)的作品,雖處於後現代的創作年代,卻與「大眾化」的主題緊密地結合。

值得討論的是,這種先前被視為「低藝術」的流行與大眾文化,在藝術的進程中一旦躍居主流,「低藝術」的位階可否一躍而成為「高藝術」?或者這種低賤的出身,早已命定,已無轉寰的餘地?再者,如果一門藝術結合了「高」、「低」藝術的特性,又從何判斷它的「高」?「低」呢?就像前面述及的普普藝術家所強調的——他們是「藝術家」,而不單單只是一個「普普藝術家」而已,此話頗有此地無銀三百兩的意味,不知是藝術家們心虛而亟欲劃清界限?或是普普藝術中還有高、低之分?藝術流派紛雜,尤以廿世紀的藝術為最,如有高、低之分,試問有哪個藝術家願意捨高而求低?早期高、低藝術的界定,有時間與歷史背景上的特殊定位,並不能將之套用在以後的藝術發展中,殊不知「舊思想」不除,便窒礙「新觀念」的形成,而廿世紀藝術新觀念的形成,不外是反叛「舊思潮」後的創新,但在創新中卻又揮卻不去「舊思潮」的影子,這便是「反叛」中的繼承,就像普

普的身影背後，混雜著立體派以來與生活相關的主題，但沒有人會在他們之間畫上等號，更不會有人將立體派、達達或超現實主義的作品視爲「低藝術」。

在廿世紀中，一種藝術潮流的形成，除了理論基礎外，更有背後的支持因素，早期「藝術爲藝術而創作」的口號，尤其在廿世紀中葉以後的藝術環境中，早已成爲囈語，少了藝評家的肯定、大眾的支持及收藏家的青睞，藝術也只不過是藝術家的一種單一自省，無法引起共鳴，更遑論肩負社會改造的功能。純藝術固然高尚，但大眾藝術更不低俗，也就是由於此種觀念的確立，讓藝術的進程，在走過普普年代之後，仍朝著與「大眾生活」相關的方向邁進。因此，高、低藝術的議題只不過是一個因時因地制宜，且涉及主流與非主流意識型態的問題，不應淪爲純意識型態的枷鎖，尤其身處廿世紀末，更應前瞻未來，避免流於口沫上的形式之爭。

四、新「普普」的預知紀事

隨著六〇年代普普藝術在美國的蓬勃發展，大西洋彼岸的英國普普藝術家，開始造訪美國普普藝術的大本營——紐約，在受到美國普普熱情的洗禮下，多少沾染了一點美國普普的大眾風情，如亞倫・瓊斯作於一九六九年的〈椅子〉(Chair，圖版235)和〈桌子〉(Table，圖版236)，便帶有強烈的美國色彩，逐漸脫離了先前以傳統媒材創作的保守風格，可說是最接近美國風的英國普普藝術家，其晚期的作品，常以女性的大腿、胸罩、吊帶襪等作爲主題，甚至以合成樹脂等材料做成立體作品，來探討性與女性間的關係。英國另一普普藝術家彼得・菲利普，於一九六四至六六年居於紐約，同樣感染了美國普普的流行文化色彩，連離開美國後的作品，在訴說普普紀事的同時，仍帶著一股濃濃的美國腔，如作於一九七五年的〈Mosaikbild 5x4 /La Doré〉(圖版237)，雖是一張油畫作品，但有如照像寫實般(Photo Realistic)的技法，分格呈現當下的流行商品與庸俗文化的面片。菲利普從一九六七至八八年，遷居瑞士蘇黎世，對英國以外歐洲普普藝術的發展，不無影響。在七〇年代之後，英國的普普熱潮，便逐漸地冷卻，或者說是淹沒在後現代過度自主性的藝術洪流中。

美國普普藝術在一九
六五年之後的發展，
仍不減當年的狂熱，
比起抽象表現主義花
了二十幾年的時間，
才獲得大眾普遍的認
同，普普藝術卻在短
短的兩、三年間，獲
得美國民眾廣大的迴
響，這種情況的確替
美國藝術發展史寫下
了新頁。一九六五
年，普普巨匠安迪·
沃荷在一次巴黎的個
展上宣佈放棄繪畫
(painting)的創作，他
說道：「當我翻閱著
此次展覽目錄的圖
片，我爲達成普普的
階段性任務而感到滿
意，現在該是我自繪
畫的領域隱退的時候

◆ 圖版235. 亞倫·瓊斯　椅子　玻璃纖維、混合媒材
77.5 x 57.1 x 99.1 cm　1969　倫敦泰德美術館藏

◆ 圖版236. 亞倫·瓊斯　桌子　玻璃纖維、皮革、頭髮、玻璃
61 x 144.8 x 83.8 cm　1969　私人收藏

了。」[16]雖然沃荷不再從事純繪畫性的創作，但在此之前，他在絹印上的成就，早已有目
共睹，如作於一九六二年的〈瑪麗蓮·夢露〉(Marilyn Diptych，圖版238)，便是以絹印的手
法印刷在畫布上，再以壓克力顏料，造成大小異同的複數繪畫。而此絹印手法，更在六五
年沃荷宣布封筆後，成爲他的創作重心，其間不乏多件至今仍爲大眾所傳頌的作品。而美
國的另一位普普藝術大師李奇登斯坦卻不改初衷，仍鍾情於粗質網點漫畫的表現形式，把

連環漫畫的單格放大到畫布上，用粗顆粒的印刷網點，來表現沒個性又不存在的漫畫人物，欲與日常所見的單調環境形成對比。但李奇登斯坦於一九七四年所作的〈紅色騎士〉(The Red Horseman，圖版239)，雖技巧性地保留了連環漫畫中的網點，卻亟欲在二度空間的平面上，營造出騎士駕馭馬匹往前衝刺的連續動作，打破了傳統漫畫的平面佈局，另創三度空間的視覺效果。

▲ 圖版237. 彼得·菲利普　Mosaikbild 5x4 /La Doré
油彩、畫布　200 x 150 cm　1975　私人收藏

美國的普普藝術在經歷六○年代的巔峰後，走入七、八○年代的「新普普」(Neo-Pop)時期，昔日的那股湍急洪流，如今已逐漸化爲涓涓水滴，美國民眾在經歷十餘年的普普激情後，對日後藝術的憧憬，出現了一種反璞歸眞的心態，對普普文化中的享樂主義與漫不經心，開始採取一種消極的應對態度，而部分藝術家也開始尋找各種悖離「通俗文化」的可能性，其中盛行於七○年代的「極限藝術」，就是這種可能性的最低實踐。因此，普普藝術在備受逆流挑戰之下，初嚐落寞的滋味，除了先前幾位普普創始年代的藝術家仍持續普普原始風格的創作外，後繼者爲挽頹勢，在形式表現上便不得不出新，甚且放縱想像於神秘的題材或與藝術家自身心理狀況相關的主題，然唯一的堅持卻是一成不變的「生活重建」，如杜安·韓森(Duane Hanson)的〈超級市場的購物者〉(Supermarket Shopper，圖版240)，或約翰·德·安德里(John de Andrea)作於一九七六年描寫藝術家創作心理的〈穿著衣服的藝術家和模特兒〉(Clothed Artist and Model，圖版241)，兩件作品皆是眞人實體大小的人體雕塑，較之活躍於六○年代初期的普普藝術家——喬治·塞加(George Segal)的雕塑作品(圖版242、243)，韓森和安德里除佔有材料上的優勢外[17]，以「照相寫實」手法展現眞實生活片面的企圖，與塞加

◆ 圖版238. 安迪・沃荷　瑪麗蓮・夢露　絹印於畫布(兩版)　208.3 x 289.6 cm　1962　倫敦泰德美術館藏
◆ 圖版239. 李奇登斯坦　紅色騎士　油彩、畫布　213.3 x 284.5 cm　1974　維也納現代美術館藏

◀ 圖版241. 約翰・德・安德里　穿著衣服的藝術家和模特兒　油彩、合成樹脂　眞人實體大小　1976　私人收藏
◀ 圖版240. 杜安・韓森　超級市場的購物者　玻璃纖維　高166 cm　1970　Neue Galerie-Sammlung Ludwig, Aachen

現代藝術中的「大眾文化」

▲ 圖版242. 喬治・塞加　正在刮腿毛的女人　石膏、瓷器、刮刀、金屬
160 x 165 x 76.2 cm　1963　芝加哥當代美術館藏

▲ 圖版243. 喬治‧塞加　電影院　石膏、鋁版框、塑膠玻璃、金屬　477.5 x 243.8 x 99 cm　1963
紐約水牛城歐布萊特─那克斯藝廊藏

作品中的粗糙特質或未完整性所釋放出的「眞實」與「幻覺」，有時空上的落差與解讀上的不同，因爲韓森和安德里從眞人寫實中製造出的幻覺，多了一份藝術家的「自主意識」與對所處社會的「自省」。而這股「自省」意識，更支配著之後的普普創作，如維多‧柏根(Victor Burgin)的〈佔有〉(Possession，圖版244)、芭芭拉‧可魯格(Barbara Kruger)從「我思，故我在」所取得的靈感——〈我購物，故我在〉(I shop therefore I am，圖版245)，及珍妮‧霍澤(Jenny Holzer)的〈生存系列：捍衛我想要的〉(The Survival Series: Protect Me From What I Want，圖版246)等等，皆是對物慾社會的沉淪，提出一種「自省」式的思考。

◆ 圖版244. 維多‧柏根　佔有　海報　118.9 x 84.1 cm　1976

◆ 圖版245.芭芭拉‧可魯格　我購物，故我在　照相絹印、合成塑膠　282 x 287 cm　1987　紐約瑪麗‧波恩藝廊藏
◆ 圖版246.珍妮‧霍澤　生存系列：捍衛我想要的　紐約時報廣場看板

五、結語

▲ 圖版247. 蘇拉西・庫索旺　通通20元　綜合媒材　2000
美國Deitch Projects藝廊藏

縱然普普的光環在廿一世紀初的藝術環境中已不復見，但普普藝術以「大眾文化」為基調的各種生活呈現，卻仍是當代國際藝術大展策展人的最愛。舉凡人類對未來的期盼與恐懼、對環境保護的呼籲、對全球政經情勢的反映、對人類生存與滅亡的反思、對種族與性別問題的探討，甚至網路與多媒體科技對人類溝通模式所造成的衝擊，皆是當今藝術策展的重要主題，而這些主題所欲呈現的終極目標，不外是普普所一貫強調的「生活文化」。因為「藝術」就是一種「生活」的片面呈現，而「生活」不也是一門活生生的「藝術」嗎？

第四十九屆威尼斯雙年展的主題——「人類的舞台」(Plateau of Humankind)、第六屆里昂當代藝術雙年展的主題——「默契」(Connivance)，甚至現今國際各大現代或當代美術館的展覽，皆與廣義的「生活」脫離不了關係，就連二〇〇〇年台北雙年展中的作品，如泰國藝術家蘇拉西・庫索旺(Surasi Kusolwong)的〈通通20元〉(Everything NT$20，圖版247)與美國藝術家萊莎・陸(Liza Lou)的〈後院〉(Back Yard，圖版248)，皆清楚地承續了來自普普的「文化議題」與「生活語言」。

藝術的進程一旦走入廿一世紀，除了繼往更須開來。因此，藝術家在埋首創作之餘，更得肩負另一層的社會責任，除了滿足觀者的感官需求外，在作品意象的開發上，更須有「服務生活」的知性關懷，將先前「藝術為藝術而創作」的信條，暫拋腦後，以生活中一份子的角色，來思索藝術的新方向，才能在廿一世紀另一波藝術洪流中，另創新局。

1 「Merz」是隨意從報紙上取來的單字，和「達達」一字一樣無意義，只是用來標示其藝術特質的一種象徵性用語。

2 Lucy R. Lippard, *Pop Art*, Thames and Hudson Ltd. London, 1970, p. ii.

3 普普藝術在創立之初，有人將之稱爲「新達達」、「新寫實」或「大眾寫實」。

4 "Pop Art", *The Prestel Dictionary of Art and Artists in the 20th Century*, Prestel Verlag, 2000, p. 261.

5 Lawrence Alloway, "The Development of Pop Art in England", *Art Journal*, spring 1977.

6 Walt Hoppers, "An Interview with Jasper Johns", *Art Forum*, March 1965, p. 35.

7 一九五八年，強斯在紐約卡斯泰利(Castelli)藝廊舉辦個展，此時「新達達」(Neo-Dada)的名稱應運而生。

8 Lucy R. Lippard, *Pop Art in New York*, Thames and Hudson Ltd. London, 1970, p. 43.

9 同註8，p. 67.

10 一九五八年，強斯在紐約卡斯泰利藝廊的個展，遭致藝評家里歐·史坦柏格(Leo Steinberg)的批評：「依我所見，強斯的作品好像是把德·庫寧和耶夫·克萊因(Yves Klein)的畫，放入林布蘭特(Van Ryn Rembrandt)與喬托的鍋內，把它們炒在一塊，成爲一鍋藝術的大雜燴。」—Leo Steinberg, *Other Criteria : Confrontations With Twentieth-Century Art*, Oxford University Press, 1975, p. 23.

11 G.R. Swenson, "What is Pop Art?", *Art News*, LXII, No. 7, November 1963.

12 Edward F. Fry, essay from exhibition catalogue: *James Rosenquist*, Ileana Sonnabend Gallery, Pairs, June 1964.

13 Kirk Varnedoe & Adam Gopnik, ed., *Modern Art and Popular Culture: Readings in High and Low*, New York: Harry N. Abrams, 1990, p. 12.

14 Webb Phillips, "High Art, Low Art", *The New York Times*, Arts & Leisure, Sec. 2, Oct. 12, 1990.

15 同註14。

16 Warhol & Hackett, "POPism", *Pop Art: Images of the American Dream*, Ed. John Rublowsky, New York, 1965, p. 115.

17 喬治·塞加的雕塑，所使用的材料以石膏爲主；而韓森和安德里卻使用合成樹脂、人造纖維等人造化學物質，尤以對人皮膚的塑造，幾可亂眞。

◀ 圖版248. 萊莎·陸
後院
玻璃珠、木材、金屬線、樹脂
1800 x 2800 cm　1995-97
美國Deitch Projects藝廊藏

現代藝術中的「大眾文化」

玖.現代藝術中的「極限問題」

在西洋現代藝術史中，共出現兩次與「極限」相關的藝術運動。首次發生在第一次世界大戰期間，以俄國藝術家馬列維奇爲首的「絕對主義」，及受該運動直接影響的「風格派」的設計理念和建築風格；第二次便是六○年代在美國生根立命，以幾何形雕塑爲主要訴求的「極限主義」。雖說以上兩種運動相隔將近五十年，且在形成的時空背景與美學基礎上，有著極大的差異性，但兩者在「絕對」與「極限」之間，卻架構了一共通的語彙，那就是以「幾何」(geometry)構圖來詮釋藝術中的「簡約」(simplicity)之美。

一、「絕對」在現代藝術中的文本

「絕對主義」是藝術史上第一個將繪畫「約化」成純幾何構圖的一種抽象運動，與盛行於當時的立體派分割與拼貼藝術，頗有關連。在一九一○至一一年間，立體派畫家曾將繪畫的表現形式，由保有物體形象的畫面分割，導向非物象結構的幾何模式，如畢卡索作於一九一○年的〈裸女〉(Nude，圖版249)，已全然不見如〈亞維儂姑娘〉(圖版6)畫作中尚稱具體的裸女形態，取而代之的卻是由直線和弧形所建構出的幾何畫面。雖然此種傾向幾何構圖的表現方式，並不被後來的立體派藝術家推崇而傳承，但對當時熱中於追求「前衛」藝術理念的俄國而言，卻激起了不少漣漪。一九一○年左右的莫斯科，從期刊和俄國收藏家Sergei Shchukhin的藏品中，對西歐立體主義的發展情形，已有頗深的了解與掌握。加上一九一二年由傑克鑽石團體(the Jack of Diamonds Group)所舉辦的立體派畫展，展出畢卡索、雷

▲ 圖版249. 畢卡索 裸女 碳筆
48 x 31 cm 1910 紐約大都會博物館藏

捷、葛利斯(Albert Gleizes)和傅康尼耶(Henri Le Fauconnier)等人的作品，使立體派的風格很快地融入了俄國的前衛運動中。其中馬列維奇作於一九一一年的〈伐木工人〉

▲ 圖版250 馬列維奇 伐木工人 油彩、畫布
94 x 71.4 cm 1911 阿姆斯特丹市立美術館藏

(Woodcutter，圖版250)，便是承襲自立體派的早期作品。之後，馬列維奇深受雷捷的影響，在立體派的風格中加入濃厚的機械色彩，如作於一九一二年的〈磨刀機〉(The Knife Grinder，圖版97)，大可將其歸類爲未來主義的畫作。從一九一三年開始，馬列維奇受到俄國前衛詩人Khlebnikov和Kruchenykh對文字解放的啓發[2]，一心一意想將兩位詩人實驗中的抽象語彙，運用到繪畫的創作上；他試圖拋開立體派的束縛，或說將立體派約化成非物象的方塊與線條，轉而追求一個極爲簡約的幾何面象，最後創造出現代藝術史上第一個極限繪畫語彙——「絕對主義」。然藝術史學者羅森伯倫卻將「絕對主義」的出現視爲「一種突如其來的知識革命，而非先前繪畫體系的延續或反叛。」[3]此立論點看似一筆抹煞了馬列維奇先前受立體派影響的事實，但深究「絕對主義」的本質，如馬列維奇在其著作《非具象世界》(The Non-Objective World) 中所言：「絕對主義者捐棄對人類面貌與自然物象的眞實描寫，而以一種新的象徵符號，來描述直接的感受，因爲絕對主義者對世界的認知，並非來自於觀察與觸摸，而是全憑感覺。」[4]這種全憑感覺的非物象描寫，其實早已抽離了立體派特有的抽象元素，更與拼貼藝術擷取日常生活事、物的拼湊，劃清了界限。再者，就絕對主義的構圖而言，其不同色系的方塊與線條，錯置於停滯且平坦的背景上(圖版16)，與立體主義分割且三度空間延伸的背景(圖版96)，又大相逕庭。因此，如將「絕對主義」硬說是立體派的延伸（不管是反叛或繼承），也只能牽強回到畢卡索一九一〇年的〈裸女〉畫作上來討論，但誰也無法舉證馬列維奇的「絕對主義」，僅僅是架設在此張畫作的基礎上。

馬列維奇早期對「絕對主義」的追求，可溯源至一九一三年他爲舞台劇「戰勝太陽」(Victory over the Sun)所設計的服裝與背景，他應用了不同形狀的幾何圖形來勾勒服裝(圖版251)，且以一黑一白兩個三角形，組成一個正方形，來表現舞台的佈幕(圖版252)；雖然佈幕

259

▲圖版251. 馬列維奇 「戰勝太陽」
服裝設計 鉛筆、紙 16.2 x 7.9 cm 1913
莫斯科文學美術館藏

▲圖版252. 馬列維奇 「戰勝太陽」
舞台設計 鉛筆、紙 21 x 27 cm 1913
聖彼得堡劇場與音樂美術館藏

的安排，已略見「絕對主義」的雛型，但服裝的設計，卻仍明顯地取自未來主義的「機械」構圖。遲至兩年後，馬列維奇才較為明確地提出「絕對主義」的觀點，且在此一觀點上，有較多的具體實踐。他在一項名為「0.10未來主義的最後一場展覽」(0.10 The Last Futurist Exhibition)的目錄中，為自己三十五件非具象的參覽作品辯解道：「藝術應以創作為最終目標，不應受限於自然的形象，才能臻至於真實(truth)...真正的形式，可以從各種不同的方面取得，就像我的非具象繪畫，所營造出的純圖象畫面，完全與自然的形象無關。」[5]如從參展作品〈黑色和紅色方塊〉(Black Square and Red Square，圖版253)和〈黑色方塊〉(圖版23)，來印證馬列維奇上述所言，不難理解前衛色彩濃厚的「絕對主義」，此時所奠立的美學基礎，已無法再以任何立體主義或未來主義的相關語彙，來加以詮釋。

隨著馬列維奇一連串的參展與宣言，「絕對主義」在俄國的前衛藝術中，逐漸嶄露頭角，吸引了不少年輕的追隨者，如版畫家利希斯基(El Lissitzky)、畫家兼雕塑家羅特欽寇、帕波瓦(Lyubov Popova)及羅札諾瓦(Olga Rozanova)，對於當時的盛況，可從俄國藝評家普寧(Nikolai Punin)的一段文字中略窺一二：「...絕對主義在莫斯科的每個角落，正如火如荼地展開。從海報、展覽到咖啡店，都是非常絕對主義的。」[6]此後的幾年，馬列維奇絕對主義的作品，逐漸趨向三度空間的發展，且開始運用重疊的色差，

▲ 圖版253. 馬列維奇　黑色和紅色方塊
油彩、畫布　71.1 x 44.4 cm　1915
紐約現代美術館藏

來製造形體的浮凸感，如作於一九一六年的〈絕對第五十六號〉(Supremus No.56，圖版254)及一九一八年的大膽嘗試〈白中白〉(圖版17)，皆是以多重或單一色差作為實驗三度空間構圖的最佳範例。一九二〇年，馬列維奇綜合了過去的創作，在任教的新藝術學院(Vitebsk Unovis)工作室，舉辦了他告別繪畫創作的最後一場展覽——「絕對主義：卅四張畫作」(Suprematism: 34 Drawings，圖版255)，他在開幕致詞中表示，拋棄繪畫創作是為了致力於藝術理論與教學方法的鑽研[7]，但馬列維奇的此項決定，其實是為了爭取更多的時間，來迎戰在當時對「絕對主義」已造成威脅的「構成主義」。

以塔特林為首的「構成主義」，在一九一三年和馬列維奇的「絕對主義」一起發跡於俄國，其宗旨在於將藝術從真實世界或個人情感中解放出來，企圖以另一種元素、內在結構、空間性的張力和能量，來重新建構一個實用但純化的空間，其理念雖與「絕對主義」互有重合，但在形式的追求與表現方法上，卻較「絕對主義」形而上的訴求，更為實際。塔特林的空間建構觀念，不時與盛極當時的「絕對主義」互別苗頭，他曾經將「絕對主義」定義為：「過去錯誤的總和，只不過是另一種應用或裝飾藝術而已。」[8]對於塔特林的挑釁，馬列維奇早隱忍已久；一九一五年，他將〈絕對主義繪畫〉

▲ 圖版254. 馬列維奇　絕對第五十六號　油彩、畫布
80.5 x 71 cm　1916　聖彼得堡俄羅斯美術館藏

◆ 圖版255.「絕對主義：卅四張畫作」展出現場

◆ 圖版256. 馬列維奇 絕對主義繪畫 油彩、畫布 101.5 x 62 cm 1915 阿姆斯特丹市立美術館藏

◆ 圖版257.
馬列維奇
「戰勝太陽」
第二版舞台
設計
鉛筆、紙
11.3 x 12.2 cm
1915 莫斯科文
學美術館藏

(Suprematist Painting，圖版256)一作，一五一十地運用到舞台設計上(圖版257)，此舉早已透露出準備與塔特林一較高下的訊息。直到宣佈放棄繪畫創作的那一剎那，馬列維奇才將三度空間的實物創作，逐一具體實踐在一連串的舞台設計與建築物藍圖上，如一九二三至二四年間所設計的〈未來理想住屋〉(Future Planits for Earth Dwellers，圖版258)、〈飛行員的住屋〉(The Pilot's House，圖版259)及一九二六年以石膏塑成的建築模型〈Beta〉(圖版260)，雖皆僅止於藍圖或模型，但以黑、白為主色，以水泥和玻璃為主要建材的積木造形，正是絕對主義繪畫在三度空間上的具體延伸。

一九二四年，列寧去世，隨著俄國政治局勢的轉變，迫使俄國前衛藝術的發展空間，在順應無產階級的壓力下，更為緊縮，使得標榜實用路線的「構成主義」，頓時銷聲匿跡，而其後的追隨者只好將興趣轉至家具、樓梯設計和印刷上。礙於局勢，馬列維奇於一九二八年重拾「絕對主義」的畫筆，三○年代，他更轉身投入人像藝術(figurative art)的創作。至此，「絕對主義」和「構成主義」正式走入了歷史，但兩者對當時及之後俄國以外的藝術風潮，卻有著不可抹滅的影響力，如蒙德利安「風格派」中非具象幾何元素的構圖、羅斯柯的「色區繪畫」，以及風靡美國六○年代的「極限藝術」，皆隱約可見「絕對」與「構成」的身影。

◀ 圖版258. 馬列維奇　未來理想住屋

鉛筆、紙　39 x 29.5 cm　1923-24　阿姆斯特丹市立美術館藏

◀ 圖版259. 馬列維奇　飛行員的住屋

鉛筆、紙　30.5 x 45 cm　1924　阿姆斯特丹市立美術館藏

◀ 圖版260.

馬列維奇　Beta

石膏

27.3 x 59.5 x 99.3 cm

1926

巴黎國立現代美術館藏

二、「幾何」與「原色」的結合

一九一七年，興起於荷蘭的「風格派」，是受同時期「絕對主義」與「構成主義」影響，在俄國之外所形成的另一股藝術風潮。「風格派」一詞的出現，來自於蒙德利安及其妻都斯柏格所創辦的同名雜誌，其宗旨在於替繪畫、雕塑和建築，營造一個類似烏托邦的單純創作機制，其表現形式融合了「絕對主義」與「構成主義」中「非具象的簡約之美」，其美學基礎建立在對感官世界及個人主觀意識的排斥上，企圖將「風格」侷限在直線、直角及三原色(紅、黃、藍)的應用中，標榜唯有透過純色與水平、垂直線條的搭配，才能臻至藝術的眞

▲ 圖版261. 蒙德利安　碼頭和海洋　碳筆、水彩、紙　87.9 x 111.7 cm
1914　紐約現代美術館藏

實。神論家M.H.J. Schoenmaekers在《新視界》(New Image of the World)雜誌中，曾替「風格派」的出現作了引言，他指出：「我們居住的地球，主要由兩個最基本且完全相反的元素所構成，那就是牽動地球環繞太陽的平行線，與由太陽中心釋出陽光到地球的垂直線。」[9]而這種由平行與垂直交構出的宇宙不變定律，更是蒙德利安所一貫追求的創作理念。作於一九一四年的〈碼頭和海洋〉(Pier and Ocean，圖版261)，畫中的平行與垂直線條互爲交錯，在象徵宇宙的圈圍中，閃爍著生命的律動，其幾何形的排列與表現方式雖與主題相去甚遠，但承襲自立體派的抽象觀點，卻完美地融合了「絕對主義」的幾何構圖與「風格派」所一貫追求的視覺解放。在色彩的掌握上，蒙德利安更提出所謂「通用原色」(universal nature of color)的概念，他認爲色彩的表現不在於本身所具有的色相，而在於不同色彩間的互動關係[10]，這種觀點在一九二○年蒙德利安發表「新造形主義」(Neo-Plasticism)的文章後，更將色彩的使用嚴格限制在紅、黃、藍三原色與黑、灰、白非色系的搭配上，

▲ 圖版262. 蒙德利安　紅、黃、藍和黑的構圖
油彩、畫布　59.5 x 59.5 cm　1921　海牙Haags
Gemeente美術館藏

▲ 圖版263. 蒙德利安　紐約市　油彩、畫布
119 x 14 cm　1942　巴黎龐畢度現代藝術中心藏

如作於一九二一年的〈紅、黃、藍和黑的構圖〉(Composition with Red, Yellow, Blue, and Black，圖版262)，以黑色線條分割截然不同的色塊，構圖雖稍嫌僵硬，卻不失色彩對比下的動感。而這種色彩互動下的韻動，在蒙德利安於一九四〇年搬至紐約後的作品中，發揮得更為淋漓盡致，如作於一九四二年的〈紐約市〉(New York City，圖版263)與〈百老匯爵士樂〉(圖版110)，皆是受紐約大都會多元的生活形態而啟發的作品。而蒙德利安這種方格填彩的表現技法，更影響了四、五〇年代現身於美國的「紐約畫派」與「色區繪畫」，如羅斯柯的〈黃、紅、橘於橘上〉(Yellow, Red, Orange on Orange，圖版264)與紐曼的〈Vir Heroicus Sublimis〉(圖版265)等等。

「風格派」除了在繪畫上的表現，更由建築師李特維德將三原色與塊狀幾何的概念，由平面運用到三度空間的可用實物上，如作於一九一七年的〈紅、藍、黃三原色椅〉(圖版102)，意在擴大「風格派」藝術語彙的同時，進一步融合藝術與生活，而這與「構成主義」重實物、講求功能性的路線，更是不謀而合。一九二三年，都斯柏格和建築師Cornelis van Eesteren更將此觀念實踐在房子的設計藍圖上(圖版266)；之後，李特維德於一九二四年完成了第一間以「風格派」為基調的建築實物——〈席勒德屋〉(Schröder House，圖版101)，就連屋內的設計，也不脫它既定的基調(圖版267)。而同一時期，蒙德利安正造訪德國威瑪的包浩斯，在七年的造訪時間裡，他更逐步

◀圖版264. 羅斯柯
黃、紅、橘於橘上
油彩、畫布 292 x 231 cm
1954 私人收藏

◀ 圖版265. 紐曼 Vir Heroicus Sublimis 油彩、畫布 241.3 x 541.2 cm 1950-51 紐約現代美術館藏

◆ 圖版266. 都斯柏格和建築師Cornelis van Eesteren Maison Particuliére藍圖

鉛筆、水彩、紙 1923 荷蘭建築文件博物館藏

將「風格派」幾何抽象的理念，散播到繪畫、雕塑與設計的創作上，深深地影響了包浩斯日後的風格與發展。

其實早在「風格派」將幾何抽象的理念具體實踐在建築物上之前，活躍於廿世紀初期的美國建築師萊特(Frank Lloyd Wright)，其建築作品中便已強烈透露出方塊幾何的構圖理念，只不過少了「風格派」所強調的原色運用。萊特完成於一九○二年的早期作品〈威廉・弗立克屋〉(William G. Fricke House，_{圖版268})與完成於一九三九年的中期傑作〈瀑布屋〉(Fallingwater, House for Edgar J. Kaufmann，_{圖版269})，皆不脫方塊幾何的造形，甚至晚年的

◆圖版267. 李特維德　席勒德
　　屋室內景　1924　荷蘭Utrecht

◆圖版271. 萊特　Unity Temple
1904-07　美國伊利諾州Oak Park

◆圖版272. 萊特　Freerick C. Robie House
　　室內景　1906-09　美國伊利諾州芝加哥市

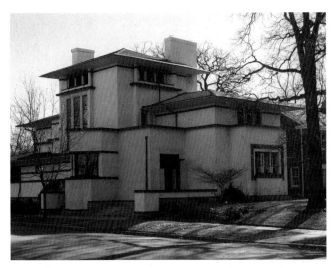

圖版268. 萊特　威廉・弗立克屋
1901-02　美國伊利諾州Oak Park

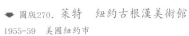

圖版270. 萊特　紐約古根漢美術館
1955-59　美國紐約市

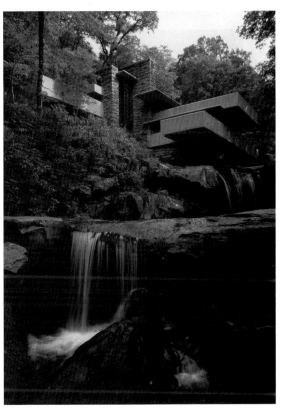

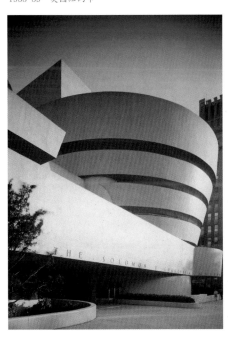

圖版269. 萊特　瀑布屋　1935-39　美國賓州Bear Run

現代藝術中的「極限問題」

代表作——〈紐約古根漢美術館〉(Solomon R. Guggenheim Museum, New York，圖版270)，
更推幾何在建築上的運用於極致。如進一步將這些建築物的內部格局(圖版271)與傢俱設計(圖版272)和〈席勒德屋〉的屋內設計(圖版267)作比較，其間的類同性，不難看出來自於萊特的深刻影響；萊特於一九〇九至一〇年的訪歐，對歐洲當時的建築、設計理念不無影響，加上俄國「絕對主義」和「構成主義」在平面及三度空間上，對幾何與簡約理念的應用，使得「風格派」在吸取各家精華之餘，再行加入以純色爲基調的創作訴求，另闢藝術發展的新境。即使該風潮在一九三一年結束之後，對主導廿世紀藝術史下四十年的抽象表現主義與極限主義，更有舉足輕重的影響。

三、1+1=0 的「極限主義」

自「絕對主義」、「構成主義」及「風格派」以降，所追求的藝術理念，不外是跳脫眞實世界中的本位主義與具象元素，讓藝術的創作歸於原點，也就是說，藝術必須排除任何流派或運動的既定法則，且和可見世界中的物體斷絕任何關係，如此一來，藝術創作便能避免物質世界的一切污染，創作者再也不受某個藝術家的影響，使創作單純地源自創作者的心中，只遵循普遍的原則，以心智來建造藝術品，將藝術還原爲一個絕對獨立的實體。而這些藝術家們相信，所有一切精煉過的普遍原則，唯有藝術和幾何的結合，才是完美關係的最佳典範。但由於這種藝術所指並非生活所見，而且暗示人和環境之間可以獲得一種新的、理想的和諧，因此，在作品中便預留了許多解釋的空間，對不具該運動美學基礎者造成解讀上的困難，而有兩極化的反應：一說，著眼於創作「結果」的簡易性，認爲一般人皆有能力執行或完成該作，無視作品身後的底層思想與創作「過程」中的美學基礎，完全是一種主觀意識的自我投射；或說，任憑自己潛意識中相對應的符號，來解讀看似簡單，卻百參不透的作品意涵，甚至來冥想作品中的未知，這便是一般解讀抽象藝術「從簡」與「從難」的「相對論」。然而，「解讀」並不適用於此類的作品，藝術家所要訴說的語言，只不過是一種幾何與色彩隨機搭配的「純化」現象而已，並無企圖解釋或暗喻方塊或線條的個別意義。至於後來「風格派」對「原色」的堅持，其實與上述所提的普通原則同出一轍。無可諱言地，色彩的運用是藝術家個性的一種體現，但在強調捐棄個人情感與跳脫感

官束縛的訴求上，帶有個別風格的色彩，便成了對藝術的一種褻瀆，唯有將色彩視爲一種「純」元素，回到「原色」的基礎上，且把色彩本身視爲形式和主題，才能不失藝術的「本色」。當藝術去除了個人風格的色彩，又以幾何來表現物質世界中的普遍原則，藝術不再有感性的聯想，而只是一種純知性的體會，這種觀念出現在六〇年代的美國，左打「抽象表現主義」的強烈個性敘述，右罵「普普藝術」過度奉承大眾文化的低俗，這就是標榜藝術標準化、工廠化的「極限藝術」。

以雕塑作爲主要訴求的「極限藝術」(或稱「極限主義」)，除了承襲上述幾何抽象的理念，藝術家更跳躍了親自參與藝術品的製作過程，把製作的工作，完全交給工廠，藝術家只負責作品的設計，以求將「個性」排除在作品之外，此舉無異把「絕對主義」、「構成主義」及「風格派」所強調的「非情感」元素，執行得更爲徹底，更把藝術中的「簡約」之美，推向不能再簡約的極限。這群雕塑家甚且在作品展出之時，拋棄傳統台座的使用，將作品置於地上或空中，以避免台座(外在物質)扭曲作品的單純性。他們認爲作品就是一件物體，它本身有其存在的權利，不需要藝術家進一步的敘述。其實這種拋棄外在形式的觀點，也可以從「抽象表現主義」中找到，雖然極限主義反對「抽象表現主義」中強烈的個性敘述，但二次大戰後以帕洛克爲首的美國「行動繪畫」，也是企圖把藝術的焦點集中在畫家所創作的行動上，而非作品最終的創作結果。但對於作品中色彩的處理與表現方式，「行動繪畫」所走的路線並不如「抽象表現主義」的另一派——「寂靜派」(Quietist)[11]來得更接近「風格派」的理念。因此，「行動繪畫」或「寂靜派」充其量也只不過是沾上了一點與「極限」相關的橫向血緣關係，但缺少縱向的直接影響或傳承。也就是說，「極限主義」的出現，其實跳過了來自先前「抽象表現主義」的影響，直接延續了「絕對主義」、「構成主義」及「風格派」以降的幾何與純化理念。

雖說「極限主義」的主要訴求以雕塑爲主，然在極限主義於一九六三年正式興起之前，法蘭克・史帖拉(Frank Stella)所發明的「造形畫布」(Shaped Canvas)，也許可將之視爲極限主義的前身。史帖拉作品的造形常以單色的「圓弧」或「L」、「V」等幾何形體構成(圖版273)，而畫布完全配合其造形，架在造形一致的畫框上，厚得從牆壁上凸出，造成一種浮

▲ 圖版273. 史帖拉　印第安皇后　畫布、金屬顏科　195.58 x 568.96 cm　1965　紐約現代美術館藏

雕或立體雕刻的效果，如進一步把這種「造形畫布」三度空間化，便是如假包換的極限藝術。極限藝術之前的藝術家，往往極力突顯所要描繪的物件與其它物件不同的特徵，依其個人主觀，以期呈現物件的特色；但極限主義的藝術家恰與此相反，他們以單一或連續呈現物件的相同性，來保有物件固有的眞實與美感，除此之外，別無其它意圖。一九六三年，莫里斯(Rober Morris)和賈德的展覽爲極限主義揭開了序幕，但「極限藝術」一詞卻延到兩年後才首次在哲學家Richard Wollheim的文章中出現，他認爲當時的藝術欠缺了一種「內部的差異」(internal differentiation)，使得藝術創作趨向「等同」(generality)[12]。然而，「極限主義」一詞卻自始至終沒有明確的定義或宣言，整個運動只是一群以莫里斯、賈德、安德勒(Carl Andre)、索‧勒維、佛萊維(Dan Flavin)和特魯伊特(Anne Truitt)爲首的藝術家，對「抽象表現主義」的一種反撲，轉而對藝術「極簡」的探求。早在安德勒發表於一九五九年推崇史帖拉的文章「爲線條繪畫作序」(Preface to Stripe Painting)中，便大加讚揚史帖拉勇於將繪畫的元素降至最低的極限；自此，引發了一場又一場對藝術極簡的爭論，在短短的幾年間，便累積了有如恆河沙數的著作與論述[13]，就連藝術家本身也扮演了自己作品評論者的角色[14]。因此，專精於「極限主義」研究的藝術史學者兼藝評家梅爾(James Meyer)曾說：「『極限主義』可說是一半建立在藝評上，一半建立在作品的實踐上。」[15]而部分對極限主義持反對意見者甚至認爲，極限藝術中少之不能再少的表現元素，也只能靠大量的文字評論來彌補它的「極簡」。而這種盛極一時的評論現象，除了試圖替這個新興的藝術運動，尋找一個適切的詮釋語彙外，更是直接受到美國重量級藝評家格林伯格(Clement Greenberg)藝評角色的影響[16]，藝評家希望能在日益重要的藝術環境中，

佔有一席之地，加上商業藝術雜誌的多元化[17]，更使得重要的藝評左右著藝術市場的脈動。

藝術家身兼藝評者的角色，在之前的藝術進程中，雖不多見，但仍有例可循，如「紐約畫派」藝術家紐曼與雷哈特在藝術創作與寫作上的成就，便是有目共睹。而這群擅於雄辯的極限主義藝術家，都具有雄厚的學術背景，如擁有哥倫比亞大學哲學與藝術史雙學位的賈德，在六〇年代之初，便開始爲《Arts Magazine》執筆寫稿，在其多篇具震撼力的評論中，他曾明確地指出其美學偏好傾向於那種設計簡單、明朗、一成不變的安排及接近紐曼或諾蘭德作品中的色彩，他大肆評擊德·庫寧、佛蘭茲·克萊因和其它年輕抽象表現主義畫家暗示性語彙強烈的作品，更大加韃伐後期立體派雕塑家大衛·史密斯和安東尼·卡羅(Anthony Caro)作品中的晦暗不明[18]。透過如此一連串的論述與辯證，賈德在一九六三年開始展出自己的作品時，對如何詮釋自己的作品，便早已胸有成竹。六〇年代中葉，對極限藝術的論述，已達到了巔峰，而藝評家貝考克在一九六八年所出版的《極限藝術：評論文集》(Minimal Art: A Critical Anthology)，更將「極限」的討論範疇擴大到雕塑之外的繪畫、音樂、舞蹈、小說、設計和電影上[19]。至此，「極限主義」一詞取代了先前出現的「ABC藝術」、「抗拒藝術」(Rejective Art)、「酷藝術」(Cool Art)或「原創結構」(Primary Structure)等詞彙，而成爲一通用的藝術語彙。

四、「極限」的實踐年代

極限主義初期的發展與理論基礎，不離兩大方向：一、大量刪除藝術上的創作元素，力求極簡；二、降低藝術家在創作過程中的勞動力，以工廠製造取代人工生產。其中關於工廠製造的部分，其實與「構成主義」和「現成品」的理念不無關係。構成主義爲了討好無產階級的觀眾，刻意以「冷感」、「無情」的機械形態來掏空作品應有的效果與獨特性，如塔特林的〈第三世界紀念碑〉(圖版98)，冰冷無情的鐵架，隨著時間的進程而有不同的旋轉速度，就如一輛時光列車，即將搭載社會主義的觀眾，開往馬克斯主義的新社會。雖然「構成主義」發展的時空背景與「極限主義」大爲不同，但兩者卻同樣強調「非創作者的

▲ 圖版274. 杜象　酒瓶架　鍍鋅鐵皮　高64.2 cm
1914（此爲1964年複製）　日本京都國立近代美術館

主觀參與」，希望藉由作品本身的「原始張力」，達到與觀者的互動。而杜象的「現成品」更是以「完全工廠製造」來表達一種意念，根本不假藝術家的手來創作，如「發表」於(非「作」於)一九一四年的〈酒瓶架〉(Bottlerack，圖版274)，便是一例。然而現成品似乎缺少作爲一個藝術品最基本的「程序正義」，而極限主義至少在這一點上仍保有由藝術家「參與設計」的過程。極限主義的藝術家中，首推賈德、安德勒和佛萊維的作品與「工廠製造」的理念息息相關：賈德的作品常以不鏽鋼製造同樣的單一立方體，做反覆的連續，

如作於一九六五年的〈無題〉(Untitled，圖版275)，便是經過藝術家設計後，交由工廠製作的作品。賈德從一九六五年開始創作這種垂直堆積的立體方塊，每一個方塊，都是標準化，摒棄了創作者的個性敘述；雖然這種作品結構在技術上應屬於立體浮雕(sculptural relief)的一種，但賈德卻不認爲這種需架設在牆壁上的三度空間作品是一種繪畫或雕塑，他將之稱爲「特殊物件」(Specific Objects)。另一藝術家佛萊維作於一九六三年初試「極限」啼聲的作品〈五月二十五日的對角線〉(The Diagonal of May 25，圖版276)，是一件受雕塑家布朗庫西的〈無盡之柱〉(Endless Column，圖版277)所啓發的作品，一支由「工廠製造」長達240公分長的燈管，經45度角斜放在牆上所構成的「單一」結構，創作者不僅將傳統的創作媒材降至「極限」，更欲藉由燈管的光暈所造成的延長效果，來打破傳統物件本身的「極限」問題，而這種直接取自現成物品的創作理念，如剔除「現成品」的諧謔本色，與現成品的創作模式，應不謀而合；佛萊維在此之後的作品，不脫與燈管相關的裝置，在白色之外又添加了不同的顏色，如一九七四年的大型裝置(圖版278)，他曾寫道：「居處其間，你將爲捕捉光的極限，而放縱於它的絢麗當中。」[20]這也許就是極限主義者在情感解放後，所欲追求的「空零」境界。至於安德勒的作品，早期以建築用的方形木塊爲主要材

◆ 圖版275. 賈德　無題　鋁、樹脂玻璃　每單一立方體15 x 68.5 x 61 cm　1965　紐約現代美術館藏

◆ 圖版276. 佛萊維　五月二十五日的對角線　白色燈管　燈管長240 cm

▲ 圖版277. 布朗庫西　無盡之柱　不鏽鋼　高3935 cm　1937　羅馬尼亞Tirgu-Jiu

◆ 圖版278. 佛萊維　螢光燈管裝置　螢光燈管　1974　科隆美術館藏

料，後改採金屬或石材，以最本基本的幾何形體來實踐極限藝術，其作於一九六四年的〈木塊〉(Timber Piece，圖版279)，便是一種單純幾何的堆積，如同直接、明朗的作品名稱一樣，沒有過多的符號或引申義，將作品的媒材、表現的主題與形式，減到不能再減的最低限度，就連他晚期的作品〈鋁和鋅〉(Aluminum and Zinc，圖版280)，更是以直接的語彙來敘述鋪在地面上的鋁片和鋅片，務求保有物件本身的原始與眞實。

◆ 圖版280. 安德勒　鋁和鋅　鋁片、鋅片　183 x 183 cm　1970　前為英國沙奇美術館收藏

索·勒維的作品與上述三人的作品風格，略有不同。索·勒維明顯受到「構成主義」、「風格派」及「包浩斯」的影響，經常以黑色、白色，木材或金屬，來重複呈現有如數學公式般的複雜運算，如作於一九六七年的〈三個不同種方塊上的三種變化〉(Three Part Variations on Three Different Kinds of Cubes，圖版281)，透過白色的金屬片建構了一個純幾何的空間，整件作品著眼於探討形式的構成問題與邏輯的運用，形式雖簡約卻饒富「觀念」意識，重在意念的表達，而非物件的選取，與極限主義以物件原始條件為考量的訴求，有點不同，因此，又有人將之稱為「觀念藝術」；之後，索·勒維為試圖擴大極限主義先天的侷限性格，更加入大量有關符號學、女性主義及大眾文化等元素，逐漸脫離了極限主義對物件的基本定義。一九六八年以後，索·勒維更將這種三度空間的形式問題，轉借到壁畫及繪畫的平面創作上，將極限主義的基本教義，遠遠地拋諸腦後。而另一位極限主義藝

◆ 圖版279. 安德勒　木塊　木材　213 x 122 x 122 cm　1964　科隆路德維希美術館藏

▲ 圖版281. 索・勒維　三個不同種方塊上的三種變化　鋼
123 x 250 x 40 cm　1967

▲ 圖版282. 莫里斯　無題　木材、繩索　14 x 38 x 8 cm　1963

術家莫里斯的作品，雖沒偏離極限主義的腳步，但與賈德、佛萊維與安德勒作品中的單一性相比，莫里斯對媒材的選取，似乎又複雜了一點，他的作品中經常同時出現不同的媒材，或將相同的材料作不同的排列、組合，如作於一九六三年的〈無題〉(Untitled，圖版282)，結合了柔軟的繩索與僵硬的木雕，顛覆了傳統的雕刻形式，建立他所謂的「反形式」(anti-form)風格；一九八○年以後，莫里斯更將這種「反形式」運用在人像藝術上，而接著其後的銅版畫作品，都掀起了藝評界不少的討論。

在極限主義的藝術家當中，唯以特魯伊特鍾情於色彩的運用。他與當時「色區畫派」藝術家頗有往來，因此經常在鋁製或木質的直立作品上，添加帶狀或塊狀的色彩，企圖在立體空間上製造色彩的平面感，如作於一九六三年的〈武士傳統〉(Knight's Heritage，圖版283)，簡直就是色區繪畫的三度空間作品；另一件作於同年的〈Forge河谷〉(Valley Forge，圖版284)，利用紅色的深淺色系來分割木塊，且以帶狀與塊狀的色差來塑造幾何形狀的空間效果，達到他所謂的「顏色與形體的對位」(counterpointing of shape and color)；但如從作品的名稱判斷，兩件作品都投入了創作者個人的情緒或記憶，如紅、黃、黑勾起了創作者對歐洲中古武士旗幟的聯想，而

圖版284. 特魯伊特　Forge河谷　加彩木材
154 x 152 x 30.5 cm　1963
圖版283. 特魯伊特　武士傳統　加彩木材
152 x 152 x 30.5 cm　1963

〈Forge河谷〉取名自當年獨立戰爭時華盛頓督軍的駐地，因此紅色的選用，影射了征戰時的腥羶。特魯伊特對色彩的掌握，雖與「絕對主義」、「風格派」或「色區繪畫」偶有關連，但卻悖離了「極限主義」所強調的「非涉個人情感」的路線，這也說明了爲什麼特魯伊特很少與前述極限主義藝術家相提並論的原因。

雖說極限主義的藝術家大體上秉持著相同的創作理念，但每個藝術家的創作路徑與著眼點卻多所不同，所塑造出的作品風格，雖不涉個人(personal)情感，卻非常地「個人化」(individualized)；也就是說，現代藝術史上無所謂風格一致的極限主義，只有不同的、重疊的極限主義。

五、「極限」問題的思辨

當代雕塑家理查‧塞拉(Richard Serra)曾說道：「藝術家的責任是要藉由所開發的理念，來重新定義所居處的社會。」[21]如以此來審視極限主義與社會的關係，不禁要問：極限主義的出現是否凝聚了一種新的社會價值？而我們又該從何著手去了解、進而接受此一新的社會價值？且在我們接受此一新的社會價值後，又該如何轉換此一價值對意識型態所造成的衝擊？諸多類似的疑問，都將回到極限主義與觀者之間的溝通問題上，而檢視所使用的語彙與符號是否適切，更是回答此一問題的關鍵。

極限主義藝術家所強調的以工廠製造、作幾何形體的呈現，無疑是想利用工業與科技作爲當時文化製造者的優勢，來爲自己的藝術語彙定位，也唯有以此「假借」優勢文化的方式，才能在「普普藝術」光芒普照之時，將此文化優勢轉介到自己身上，加上大力排斥「抽象表現主義」作品中過分涉入的個人情感，更是欲藉「清流」之姿，暗貶普普藝術與抽象表現主義間的曖昧關係，予人反對者的角色，以便博得更多的同情與支持。然而值得進一步討論的是，極限主義的作品是否真的如同該主義所強調的，完全拋棄個人情感，不賦予作品任何的聯想與暗示？在一九六五年一場名爲「形體與結構」(Shape and Structure)的展覽中，安德勒一件巨大且沉重的木塊組合作品，差點壓垮了展覽場的地板，但安德勒

◆ 圖版285. 莫里斯　無題　加彩木材　1963　紐約Leo Castelli藝廊藏

卻義正詞嚴地發表了聲明：「此件作品的意圖無異是想要侵襲(seize)及佔有(hold)整個展覽空間，而不僅是把它放進來展示而已。」[22]藝術家的聲明已明確地道出了答案：木塊不再是木塊而已，即便是作品的大小與重量，皆微關作品所欲呈現的內部價值與社會意義。那麼莫里斯作於一九六三年的〈無題〉(Untitled，圖版285)，其架設在牆上一凹一凸的加彩木雕，搭配兩個烙在作品上與性相關的字眼(cock/cunt，陽具/陰唇)，即使創作者無意聲明，但濃厚的性暗示，卻也遠遠超出極限主義「跳脫感官世界」的基本教義。但如以此為例，走火入魔地將所有極限主義的作品硬與暗示串連，那又未免有失公止。一個藝術家在完成作品的創作時，當然不能也不需預設觀者的立場，更無法箝制觀者對作品的聯想，但當藝評家作為觀者的角色時，其審視作品的角度就需比一般觀者更為專業，且不能容許將自己的專業建立在憑空的想像與猜測上，如佛萊維〈五月二十五月的對角線〉(圖版276)中，由左下向右上斜45度角的燈管，就曾被女性主義藝評家雀芙(Anna C. Chave)指為「男性生殖器勃起的象徵。」[23]她進一步指出：「佛萊維對科技製品的依賴，其實只是欲藉物權的優勢來掩飾自己在創作上的無力感。」[24]這種單從女性主義角度切入的觀點，不但是一種狹隘的藝術抹黑，與政治權慾濫用下的偽體結構更是同出一轍，而一九六五年開始的越戰，便是這種結構下的錯誤示範，而美國境內的反越戰，之後的民權運動、女性運動及同性戀運動，亦皆是此權慾不當操縱下所造成的內部矛盾。而極限主義便是在這種「時勢造英雄」的時機下，藉由自我定位而趁機茁壯的機會主義者。安德勒在一次訪談時說道：「我的藝術並不是用來反映政治的感知，而是藉政治來反映我內心的生命。保有物件的原貌，不作其它聯想，這便是我的政治立場。」[25]然而諷刺的是，站穩腳步後的極限主義並不急於扮演社會改造者的角色，相反地，它卻遠遠地走避與政治、商業，甚至個人情感相關的議題。

雖然用來描述極限主義的語彙，不外是「純一」(purity)、「原樣」(primacy)與「直接」(immediacy)，但這種顛覆傳統藝術語彙的敘述方式，卻引發了「什麼才是現代藝術？」或「現代藝術應是什麼？」的爭議。就連美國藝評界的翹楚格林伯格都不免要拿極限主義開鍘，他說：「包括一扇門，一張桌子，或一張空白的紙...，這種幾乎是無藝術成份的藝術，在此時似乎很難讓人面對與接受。而這著實是個嚴重的問題。極限主義總以觀念掛帥，除了觀念以外，卻一無所有。」[26]但格林伯格之後卻為此緩頰，他認為這些不具藝術成份的物件，得以在藝術史的洪流中倖存下來，便不能將它拒絕在「現代」的門外，因為這些作品代表了藝術史中一種無法避免的可能性，且唯有在此條件的論述下，這些作品才能被視為一種藝術品。[27]這種退而求其次的條件說，無異於自圓其說，不但有損藝評者的專業形象，更打破了一般觀者對藝廊、美術館展品的迷思，因為觀者往往將這些地方解讀為「藝術」驗身的關口，一旦身處該地，便不得不屈服於專業策展人與藝術經理人的權威之下，即使對展品內容一頭霧水，也只能懷著困頓的心情，把心中的疑問與不解，推諉於自己的無知。然而矛盾的是，極限主義的作品所呈現的是物體的「原樣」，並非是一種「符號」或「象徵」，觀者對作品所傳達的直接訊息應不致於造成太多理解上的困難，但事實並非如此，究其原因有二：一是，當觀者首次接觸此類作品時，潛意識裡不願接受如此簡單的訊息，只好說服自己用過去的經驗來解讀眼前的作品，但又礙於有限的美學基礎，只好自認無知，轉而依恃藝評或專業解說，不幸的是，藝評家在釐清一個前衛理念之前，往往避免不了一場論戰，最後由多數意見來決定論戰的輸贏，但這種多數決如果是專業意見的濫用，其結果將偏離作品的事實觀點，對一般觀者產生誤導，這是第二點。而六○年代的極限主義在興起之初，創作者甚至扮演了藝評者的角色，佔盡了投手兼裁判的的優勢，讓專業藝評人無法以更中立的角度來思考新觀念所隱藏的問題，因此「教育者」成了「被教育」的對象，藝評終淪為藝術創作的附庸。

如果格林伯格的條件說成立，那麼什麼樣的藝術必須以此條件說來規範，其標準又在哪裡？如依照塞拉所言，藝術家必須藉新開發的觀念來重新定義所居處的社會，試問：廿世紀的藝術進程中，又有多少運動能達到此一標準？也許塞拉所言，只不過是藝術家的一種自我期許罷了。居處廿一世紀初的藝術環境，回首廿世紀百年來的藝術紛擾，確實有許多

荒腔走板的演出，即使「極限」已為「現代」畫下句點，但超越「極限」的「後現代」，卻又破解了「極限」的箍咒；因此，在藝術進程向前邁進一步之時，為免重蹈覆轍，作為一個藝術家在介紹新理念的同時，必須更加深切地了解自己所扮演的社會角色，以期能更清楚地執行自己所應負起的社會責任；而藝評家或藝術專業人士，在嘗試解讀一種新興的理念時，更必須了解所扮演的角色，是藝術的仲裁者而非媒介，如此才能凝聚出具正面意義的社會價值，且將此價值轉化為藝術再造的動力，如能有此深思，才是極限問題思辨後的正面回應。

1 Sergi Shchukhin當時藏有近五十張畢卡索的作品。

2 Khlebnikov和Kruchenykh 嘗試解放一般文字的字面意義，企圖透過字母的拆解與重組，淨化舊字，另創新義(zaum)。

3 Robert Rosenblum, *Cubism & Twentieth-Century Art*, New York: Harry N. Abrams, 2001, p. 246.

4 請參閱第一章「現代藝術啟示錄」，註7。

5 原為馬列維奇展覽目錄中的文章—「From Cubism to Suprematism in Art, to New Realism in Painting, to Absolute Creation」，次年(1916)增訂內容，重新定名為—「From Cubism and Futurism to Suprematism: The New Realism in Painting」，由T. Anderson翻譯成英文。

6 原文刊載在普寧發表於《Iskusstvo kommuny》雜誌上的文章。Quoted in Serge Fauchereau, *Malevich*, New York: Rizzoli International Publications, 1992, p. 28.

7 Serge Fauchereau, *Malevich*, New York: Rizzoli International Publications, 1992, p. 28.

8 Nikolai Punin, "About New Art Groupings", quoted in K.S. Malevich, *Ecrits II*, p. 167. Translation from L. Zhadova, op. cit., vol. I, pp. 127-28.

9 Robert Atkins, *Art Spoke*, Abbeville Press, 1993, p. 92.

10 "Mondrian", *The Prestel Dictionary of Art and Artists in the 20th Century*, Prestel Verlag, 2000, p. 224.

11 抽象表現主義運動，後來分裂為兩個支派，一為以帕洛克為首的「行動繪畫」，另一為以羅斯柯、紐曼為代表的「寂靜派」。

12 Richard Wollheim, "Minimal Art", *Arts Magazine* (January 1965): 26-32.

13 當時重要的評論家包括Mel Bochner, Rosalind Krauss, Lucy R. Lippard, Annette Michelson, Barbara Rose和Robert Smithson。

14 如極限主義藝術家佛萊維、賈德、莫里斯及索‧勒維都曾在《Arts Magazine》和《Artforum》發表與「極限主義」相關的文章。

15 James Meyer, *Minimalism: art and polemics in the sixties*, Yale University Press, 2001, p. 7.

16 格林伯格的藝評在之前曾左右了抽象表現主義在美國藝壇的地位。

17 當時重要的藝術雜誌包括《Arts Magazine》(New York)，《Art International》(Lugano)，《Studio International》(London)和《Artforum》(New York)等等。

18 James Meyer, *Minimalism*, Phaidon Press Ltd., 2000, p. 17.

19 如Yvonne Rainer的舞蹈、Philip Glass和Steve Reich的音樂、Ann Beattie和Raymond Carver的小說及John Pawson的設計，甚至近來有紐約的藝評人將台灣電影導演蔡明亮的作品，視為極限主義的電影。

20 Ingo F. Walther ed., *Art of the 20th Century: Painting, Sculpture, New Media, Photography*, Taschen, 1998, vol. II, p. 528.

21 Harriet Senie, "The Right Stuff", *Art News*, March 1984, p. 55.

22 Anna C. Chave, "Minimalism and the Rhetoric of Power", *Arts Magazine*, vol. 64, no. 5, January 1990, pp. 44-63.

23 同註22。

24 同註22。

25 "Carl Andre: Artworker", interview with Jeanne Siegel, *Studio International*, vol. 180, no. 927, November 1970, p. 178.

26 Clement Greenberg, "Recentness of Sculpture", 1967, reprinted in *Minimal Art*, ed. Battcock, p. 167.

27 同註22。

專有名詞英譯

A

absolute reality	絕對的真實
Abstract Expressionism	抽象表現主義
Abstraction	抽象
Action Painting	行動繪畫
acute-angled photographs	準角度照片
aesthetic response	美學對應
aesthetic value	美學價值
agitation propaganda	煽動性宣傳
Albers, Josef	亞伯斯
Alison	艾里森
all-over Painting	滿佈繪畫
Alloway, Lawrence	羅倫斯·歐羅威
American Abstract Artists Association	美國抽象藝術家協會
American Pop Art	美國普普藝術
American Scene Painting	美國風景繪畫
Analytical Cubism	分析立體主義
Andre, Carl	安德勒
Andrea, John de	約翰·德·安德里
anti-form	反形式
Anti-rationalism	反理性主義
Apollinaire, Guillaume	阿波里內爾
Aquinas, Thomas	阿奎那斯
Armory Show	軍械庫展
Arp, Jean	阿爾普
Art Brut	原生藝術
art criticism	藝術批評
Art for Art's Sake	藝術為藝術
Art into Production	藝術生產路線
art nègre	黑人藝術
Art of Noises, The	雜音藝術
art movement	藝術運動
Aryan beauty	亞利安美感
Ash Can School	灰罐畫派
assemble	拼裝
Atkins, Robert	艾肯斯
Aurier, Albert	歐瑞爾
authenticity	真實性
automatic drawings	自覺式繪畫
automatic writing	自覺式書寫

automatism	自動式創作過程
autonomous thinking	自主性思考
autonomy	自主性
avant-garde	前衛、前衛主義

B

Bacon, Francis	法蘭西斯・培根
Ball, Hugo	波爾
Balla, Giacomo	巴拉
Balzac, Honoré de	巴爾札克
Barlach, Ernst	巴拉赫
Baroque	巴洛克
Basquiat, Jean-Michel	尚一米契・巴斯奎亞特
Battcock, Gregory	貝考克
Baudelaire, Charles	波特萊爾
Bauhaus	包浩斯
Beaton, Cecil	比頓
Beauty of Machines, The	機械之美
Beauvoir, Simone de	西蒙・德・波娃
Bell, Clive	貝爾
Bellows, George	貝羅
Benton, Thomas Hart	班頓
Berger, John	伯格
Bergson, Henri	柏格森
Bertelli, Renato	伯帖利
Beuys, Joseph	約瑟夫・波依斯
biomorphic abstraction	抽象的生物形體
Blake, Peter	彼得・布雷克
Boccioni, Umberto	薄丘尼
Bolotowsky, Ilya	伯洛托斯基
Bolshevik	布爾什維克
Bonaparte, Napoleon	法王路易・拿破崙
Bonapartist	拿破崙主義者
Bosch, Hieronymus	波希
Boshier, Derek	德瑞克・波希爾
Botticelli, Sandro	波蒂切利
Bouguereau, William-Adolphe	布奎羅
Braden, Thomas W.	布萊登
Brancusi, Constantin	布朗庫西
Braque, Georges	勃拉克
Brasillach, Robert	帕契拉須
Brecht, Bertholt	布萊希特

Breton, André — 布魯東

Bretteville, Sheila de — 布萊特維爾

Brodsky, Isaak — 布勞斯基

Bruschetti, Alessandro — 布魯歐提

Bullough, Edward — 布洛傅

Burgin, Victor — 維多·柏根

Byron — 拜倫

C

Cabaret Voltaire, The — 伏爾泰酒店

Cage, John — 約翰·凱吉

Calder, Alexander — 柯爾達

California Institute of the Arts — 加州藝術學院

call to order — 秩序重建運動

Caro, Anthony — 安東尼·卡羅

Carrà, Carlo — 卡拉

Caesar — 凱撒大帝

Caulfield, Patrick — 派翠克·考菲德

Cézanne, Paul — 塞尚

Chagall, Marc — 夏卡爾

chance music — 機會音樂

Charles IV — 查理四世

Chave, Anna C. — 雀芙

Chicago, Judy — 茱蒂·芝加哥

Chirico, Giorgio de — 基里訶

Chopin, Frédéric François — 蕭邦

CIA — 美國中情局

Cicero — 西塞羅

Civil Right movement — 民權運動

Clark, Kenneth — 克拉克

Collage — 拼貼

Color-Field Painting — 色區繪畫

Combine Painting — 結合繪畫

Communist Manifesto, The — 共產主義宣言

Conceptual Art — 觀念藝術

Connivance — 第六屆里昂當代藝術雙年展的主題——「默契」

Constable, John — 康斯塔伯

Courbet, Gustave — 庫爾貝

Constructivism — 構成主義

Cool Art — 酷藝術

counterpointing of shape and color — 顏色與形體的對位

Cubism — 立體派、立體主義

cultural intervention	文化仲裁
cultural mission	文化使命
cunt art	陰唇藝術

D

da Vinci, Leonardo	達文西
Dadaism	達達主義
Dalí, Salvador	達利
Dark Ages, The	中古黑暗時期
Darwin, Charles	達爾文
David Jacques-Louis	大衛
Davis, Stuart	史都華‧戴維斯
de Kooning, Willem	德‧庫寧
Detachment	超然
Debussy, Claude	德布西
decadence	頹廢
Degas, Edgar	竇加
Delvaux, Paul	德爾沃
Demuth, Charles	德穆斯
denaturalization	反自然
Derain, André	安德烈‧德朗
Diderot, Denis	狄得洛特
Die Blaue Reiter	藍色騎士畫會
Die Brucke	橋樑畫會
difference	另類
Diller, Burgoyne	迪勒
disinterested aesthetic	無邪念的美感
disruption	顛覆
divine beauty, the	神聖之美
Doesburg, Theo van	都斯柏格
Dostoevsky	杜斯妥也夫斯基
Dove, Arthur	多弗
Dresden	德勒斯登
Drip Painting technique	滴畫技術
Dubuffet, Jean	杜布菲
Duchamp, Marcel	杜象

E

Elkins, James	艾金斯
Eliot, T.S.	艾略特
Elwes, Catherine	艾維茲
Engels, Friedrich	恩格斯

equestrian	騎馬像
Epstein, Jacob	艾帕斯坦
Erler, Fritz	厄勒
Ernst, Max	恩斯特
eternal value	永恆的價值
Existentialism	存在主義
Expressionism	表現、表現主義

F

fantasy	幻想
Fascism	法西斯主義
Fascist	法西斯
Fauconnier, Le	傅康尼耶
Fauvism	野獸派
Fellini, Federico	費里尼
Feminism	女性主義
Figaro, La	費加洛日報
figurative art	人像藝術
Film without Scenario	沒有劇本的電影
fine art	純藝術
First Futurist Manifesto	首次未來派宣言
Flagg, James Montgomery	弗萊格
flatness	平坦性
Flaubert, Gustave	福婁拜
Flavin, Dan	佛萊維
Florence	弗羅倫斯
Formalism	形式主義
Foucault, Michel	傅柯
Fowlie, Wallace	傅利
Frankenstein	科學怪人
Freud, Sigmund	佛洛依德
Fried, Michael	弗萊德
Fry, Roger	傅萊
Futurism	未來主義

G

Gallatin, A.E.	葛蘭亭
Gauguin, Paul	高更
Generality	等同
genre painting	風俗畫
geometry	幾何
German Expressionism	德國表現主義

Giacometti, Augusto	傑克梅第
Giorgione	吉奧喬尼
Giotto	喬托
Glarner, Fritz	葛拉納
Glackens, Eugene	葛雷肯斯
Gleizes, Albert	葛利斯
Godard, Jean-Luc	高達
Godley, Georgina	賈德利
Goebbels Josef	戈貝斯
Goldwater, Robert	羅伯・高華德
Golub, Leon	戈勒
Gombrich, Ernst H.	甘布奇
Gorky, Arshile	高爾基
Gottlieb, Adolph	葛特列伯
Goya, Francisco de	哥雅
Greenberg, Clement	格林伯格
Gropius, Walter	古皮爾斯
Guston, Philip	賈斯登

H

Hamilton, Richard	理查・漢彌頓
Hanson, Duane	杜安・韓森
Harry Potter	哈利・波特
Hart Thomas	哈特
Hartley, Marsden	哈特利
Heckel, Erich	黑克爾
Heizer, Michael	邁可・海瑟
Henderson, Nigel	奈傑・漢德生
Henri, Robert	羅伯特・亨利
high art	高藝術
highly abstract	完全抽象
History Painting	歷史畫
Hockney, David	大衛・哈克尼
Holzer, Jenny	珍妮・霍澤
Hopper, Edward	哈伯
Hofmann, Hans	霍夫曼
Huelsenbeck, Richard	胡森貝克

I

ideal form	完美形式
ideative	觀念性
the idealized heroic male nude	理想化的裸體英雄

immediacy	直接
Impressionism	印象派
Indiana, Robert	羅伯·印第安那
indirect communication	間接溝通
individualized	個人化
Ingres, Jean-Auguste-Dominique	安格爾
internal differentiation	內部的差異
interiority	內在性
intuitive	自覺式反應
Irigaray, Luce	依希加賀

J

Jackson, Michael	麥可·傑克森
Janco, Marcel	揚口
Janson, H.W.	詹森
japonisme	日本化
Jazz Age, The	爵士年代
Jeanneret, Édouard，又名Le Corbusier	尚瑞
Johns, Jasper	強斯
Jones, Allen	亞倫·瓊斯
Joyce, James	喬埃斯
Judd, Donald	賈德

K

Kandinsky, Wassily	康丁斯基
Kant, Immanuel	康德
Kinetic Art	機動藝術
King Leopold II	比利時國王里歐普二世
King, Martin Luther, Jr.	馬丁·路德·金
Kirchner, Ernst Ludwig	克爾赫納
Kitaj, R. B.	基塔伊
kitsch	媚俗
Klee, Paul	保羅·克利
Kline, Franz	佛蘭茲·克萊因
Klein, Yves	伊夫·克萊因
Koons, Jeff	傑夫·孔斯
Kouros、Kore	希臘祭神用的男、女雕像
Kramer, Hilton	克萊謨
Krasner Lee	克瑞絲奈
Kruger, Barbara	芭芭拉·可魯格
Kusolwong, Surasi	蘇拉西·庫索旺
Kuspit, Donald	古斯畢

Kustodiev, Boris 古斯托第夫

L

Lacroix, Christian 拉克洛瓦
Landsberg 蘭茲堡
Lanzinger, Hubert 藍津哲
Lautréamont, Compte de 魯特列阿蒙
Lautrec, Henri de Toulouse- 羅特列克
Léger, Fernand 雷捷
Lenin, Vladimir 列寧
Levine, Sherrie 勒凡
LeWitt, Sol 索・勒維
Lichtenstein, Roy 李奇登斯坦
Lin, Maya 林櫻
Lippard, Lucy R. 露西・李帕德
Lissitzky, El 利希斯基
Living Sculpture 活體雕塑
Long, Richard 理查・龍
Lou, Liza 萊莎・陸
Luba 大洋洲魯巴族
Luks, George 陸克斯
Lynes, Russell 林勒斯

M

machine aesthetics 機械美學
machine dynamism 機械動感
Madame Bovary 包法利夫人
Madame le Roy 樂洛伊夫人
Madonna 瑪丹娜
Madonna and Child 聖母與聖嬰
Magritte, René 馬格里特
Marka Mali 馬卡馬利
Malevich, Kasimir 馬列維奇
Manet, Édouard 馬內
Manichini 人偶
Manzoni, Piero 馬佐尼
Marey, Etienne-Jules 馬瑞
Maria, Walter De 華特・德・瑪利亞
Marinetti, Filippo Tommaso 馬里內諦
Marx, Karl 馬克斯
mass culture 大眾文化
Masson, André 馬松

materialized	物化
Materialism	唯物論
materiality	物質性
Matisse, Henri	馬諦斯
Matta, Roberto	馬塔
Mauriac, Francois	莫里亞克
Maxism	馬克斯主義
McBride, Henry J.	馬克白
McCarthyism	麥卡錫主義
mechanthropomorph	機械擬人化
Medici, Giuliano de'	尼莫斯公爵吉利安諾‧麥第奇
Meidner, Ludwing	麥德諾
Meyer, James	梅爾
Michelangelo	米開朗基羅
Minimal Art	極限藝術
Minimalism	極限主義
Miró, Joan	米羅
modern art	現代藝術
Modernist Primitivism	現代原始主義
Modernism	現代主義
modernité	現代性
modernity	現代性
Modigliani, Amedeo	莫迪利亞尼
Moholy-Nagy, László	莫荷利‧聶基
Mona Lisa	蒙娜麗莎
Mondrian, Piet	蒙德利安
Monet, Claude	莫內
montage	蒙太奇
Montaigne, Michel de	邁可‧蒙帖尼
Morisot, Berthe	莫利索
Morris, George L.K.	莫里斯
Morris, Rober	莫里斯
Motherwell, Robert	馬哲威爾
motion	動作
Munch, Edvard	孟克
Murphy, Gerald	默菲
Mussolini, Benito	墨索里尼
Muybridge, Eadweard	繆布里幾

N

naked	裸露
Nationalism	軍國主義

Naturalism	自然主義
ne signifie rien	達達—不具語言符號意涵的東西
Nead, Lynda	尼德
Nietzsche, Friedrich	尼采
Neo-Classicism	新古典主義
Neo-Conservative	新保守派
Neo-Dada	新達達
Neo-Impressionism	新印象主義、新印象派
Neo-Plasticism	新造形主義
Neo-Pop	新普普時期
New Machine Age	新機械年代
new standards	新標準
New York School	紐約畫派
New Wave	法國新浪潮
Newman, Barnett	紐曼
Nihilism	虛無主義
nobility of poverty, the	高貴的貧窮
noble savage, the	高貴的野蠻人
noise machines or intonarumori	雜音機械
Noland, Kenneth	諾蘭德
Nolde, Emil	諾德
non-objective	非具象
Novelty	新奇
nude	裸體

O

O'Keeffe, Georgia	歐姬芙
Oldenburg, Claes	奧丁堡
originality	原創性
overall decay of civilization, the	一種極盡腐敗的文明
Ozenfant, Amédée	歐珍方

P

Painted Bronze	加彩銅雕
Paolozzi, Eduardo	艾傑多・鮑羅契
Papini, Giovanni	帕匹尼
Parker, Rosika	帕克
Pearl Harbor	珍珠港
Phillips, Peter	彼得・菲利普
Photo Realistic	照像寫實般的技法
Picabia, Francis	畢卡比亞
Picasso, Pablo	畢卡索

Pissarro, Camille	畢沙羅
Pittura Metafisica	形而上繪畫運動
Plato	柏拉圖
Pollaiuolo, Antonio del	伯拉友羅
Pollock, Griselda	帕洛克
Pollock, Jackson	帕洛克
Pop Art	普普藝術
Popova, Lyubov	帕波瓦
Popular Front Government	共產政府
Post-Impressionism	後印象派
post-modern	後現代時期
Post-Modernism	後現代主義
Post-Post Modernism	後後現代主義
Precisionism	精確主義
primacy	原樣
Primary Structure	原創結構
Primitivism	原始主義
Productivism	製造主義
Programme of the Productivist Group	生產主義路線
propaganda art	宣傳藝術
psychic distancing	精神距離
Psychoanalysis	精神分析理論
Punin, Nikolai	普寧
pure color	純色
pure poetry	純詩
Purism	純粹主義
purity	純一

Q

Quek, Grace, aka Annabel Chong	郭盈恩
Quietist	寂靜派

R

Raimondi, Marcantonio	雷蒙狄
Rambrandt, Van Ryn	林布蘭特
Raphael	拉斐爾
Ratcliff, Carter	瑞特克里夫
Rationalism	理性主義
Rauschenberg, Robert	羅森伯格
Raven, Arlene	亞琳・雷玫
Ray, Man	曼・雷
Rayographs	雷氏攝影風格

readymade	現成品
Realism	寫實主義
realist style	寫實風格
Regionalism	區域主義
Reinhardt, Ad	雷哈特
Rejective Art	抗拒藝術
Renaissances	文藝復興
René, Alan	亞倫・雷奈
Renoir, Jean	尚・雷諾
Richards, I.A.	理查斯
Rietveld, Gerrit	李特維德
Ringgold, Faith	林哥
Rivera, Diego	瑞斐拉
Rivers, Larry	賴利・里佛斯
Robespierre	羅伯斯比
Robocop	機器戰警
Rockefeller, Nelson	尼爾森・洛克斐勒
Rockefeller, Mrs. John D.	約翰・洛克斐勒夫人
Rockefeller Brothers Fund	洛克斐勒兄弟基金
Rodchenko, Aleksander	羅特欽寇
Rodin, Auguste	羅丹
Romanesque	羅曼諾斯克
Romanticism	浪漫主義
Romanov dynasty	羅曼諾夫王朝
Rosenberg, Harold	勞生柏
Rosenblum, Robert	羅森伯倫
Rosenquist, James	羅森奎斯特
Ross, David	羅斯
Rothko, Mark	羅斯柯
Rottluff, Karl Schmidt-	羅特盧夫
Rousseau, Henri	盧梭
Royal College Style	皇家學院風格
Rozanova, Olga	羅札諾瓦
Rubinstein, Meyer Raphael	魯賓斯坦
Rublev	勞伯列夫
Russolo, Luigi	盧梭羅

S

salon	沙龍
Samokhvalov, Aleksandr	沙莫克瓦洛夫
Sant'Elia, Antonio	桑塔利亞
Sartre, Jean-Paul	沙持

Satie, Eric	薩替
Schapiro, Meyer	夏匹洛
Schlemmer, Oskar	謝勒莫
Schoenberg, Arnold	熊伯格
Schopenhauer, Arthur	叔本華
Schwitters, Kurt	修維達士
sdvig	一種頓悟(a sudden enlightment) 或「一種感知的轉變」
sculptural relief	立體浮雕
Segal, George	喬治・塞加
Serra, Richard	理查・塞拉
Seurat, Georges	秀拉
Severini, Gino	塞維里尼
shape and structure	形體與結構
Shaped Canvas	造形畫布
Shapiro, Miriam	米麗安・夏皮洛
Sheeler, Charles	席勒
Shelley, Mary	瑪麗・雪萊
shift of perception	一種感知的轉變
Shinn, Everett	埃弗勒特・辛
Sign Painting	符號繪畫
significant form	重要形式
silence	空白
simplicity	簡約
SisKind, Aaron	亞倫・西斯凱
sketchy	速寫
slice of life, a	生活片面
Sloan, John	史隆
Smith, David	大衛・史密斯
Smithson, Peter	彼得・史密森
Smithson, Robert	羅伯・史密森
Social Realism	社會寫實主義
Socialism	社會主義
Soffici, Ardengo	索非西
Solomon, Deborah	所羅門
Spartacus	斯巴達克斯
specific objects	特殊物件
St. Augustine	聖・奧古斯汀
Stalin, Joseph	史達林
Stamos, Theodore	史帖莫斯
Stein, Gertrude	史坦
Steinberg, Leo	里歐・史坦柏格
Stella, Frank	法蘭克・史帖拉

Stella, Joseph	約瑟夫‧史帖拉
Stepanova, Vavara	史帖帕洛瓦
Stieglitz, Alfred	史蒂格里茲
Stijl, De	風格派
Still, Clyfford	史提耳
Stonehenge	英國的史前石柱群
stream of consciousness	意識流
style	風格
subject matter	主題
subjective	主觀性
super reality	超越的真實
Suprematism	絕對主義
Surrealism	超現實主義
Symbolism	象徵主義
symbolist	象徵性
synthetic	綜合性

T

Tahiti	大溪地
Tanguy, Yves	湯吉
Tomlin, Bradley Walker	湯林
Tarabukin, Nikolai	塔拉布金
Tatlin, Vladimir	塔特林
Thiebaud, Wayne	席伯德
Third Text	第三文
Titian	提香
Tolstoy	托爾斯泰
tribal art	部落藝術
Trotsky, Leon	托洛斯基
Truitt, Anne	特魯伊特
Tzara, Tristan	查拉

U

Ukiyo-e	日本浮世繪
Ulysses	尤里西斯
United States Information Agency	美國諮情局，簡稱USIA，為美國中情局的前身
universal nature of color	通用原色
UNOVIS	新藝術聯盟

V

Varnedoe, Kirk	柯爾克‧伐磊多
van Gogh, Vincent	梵谷

圖版索引

圖版索引

309

圖版索引

圖版索引

索引

索引

索引

國家圖書館出版品預行編目資料

現代藝術啓示錄＝An Art Odyssey in the Modernist
Era／黃文叡 著
--初版．，台北市：藝術家出版社：民 91
面：　　　　公分----

ISBN 986-7957-16-4（平裝）

1 現代藝術　2 藝術評論

901.2　　　　　　　　　　　91003080

現 代 藝 術 啓 示 錄
An Art Odyssey in the Modernist Era

黃文叡／著

文字編輯　鄭佳欣（Amy C. Cheng）
美術編輯　Jonathan Lee

發 行 人　何政廣
主　　編　王庭玫
編　　輯　黃舒屏、江淑玲
出 版 者　藝術家出版社
　　　　　台北市重慶南路一段 147 號 6 樓
　　　　　T E L：(02)2371-9692～3
　　　　　F A X：(02)2331-7096
　　　　　郵政劃撥：0104479～8 號 藝術家雜誌社帳戶
總 經 銷　藝術圖書公司
　　　　　台北市羅斯福路三段 283 巷 18 號
　　　　　T E L：(02)23620578　23639769
　　　　　F A X：(02)23623594
　　　　　郵政劃撥：0017620～0 號帳戶
分　　社　台南市西門路一段 223 巷 10 弄 26 號
　　　　　T E L：(06)2617268
　　　　　F A X：(06)2637698
　　　　　台中市潭子鄉大豐路三段 186 巷 6 弄 35 號
　　　　　T E L：(04)25340234
　　　　　F A X：(04)25331186
製版印刷　耘橋彩色印刷有限公司
初　　版　中華民國 91 年 3 月
定　　價　新台幣 600 元